not only passion

這些是女人想看的A片

 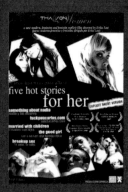

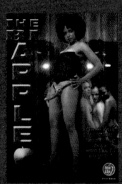

好

Good Porn
A Woman's Guide

色

女導演教妳怎麼「A」

艾莉卡‧拉斯特　著
Erika Lust

莊丹琪　譯

dala sex 034

好色：女導演教妳怎麼「Ａ」
Good Porn: A Woman's Guide

作者：艾莉卡‧拉斯特（Erika Lust）
譯者：莊丹琪

編輯：沈慶瑜
美術設計：楊啟巽工作室
內頁排版：黃雅藍
企宣：張敏慧
總編輯：黃健和

法律顧問：全理法律事務所董安丹律師
出版：大辣出版股份有限公司
　　　台北市105南京東路四段25號11F
　　　Tel：（02）2718-2698 Fax：（02）2514-8670
　　　www.dalapub.com　　service@dalapub.com
發行：大塊文化出版股份有限公司
　　　台北市105南京東路四段25號11F
　　　Tel：（02）8712-3898 Fax：（02）8712-3897
　　　www.locuspublishing.com　　locus@locuspublishing.com
　　　讀者服務專線：0800-006689
　　　郵撥帳號：18955675
　　　戶名：大塊文化出版股份有限公司
台灣地區總經銷：大和書報圖書股份有限公司
　　　242新北市新莊區五工五路2號
　　　Tel：（02）8990-2588 Fax：（02）2990-1658
　　　製版：瑞豐製版印刷股份有限公司
　　　初版一刷：2015年8月
　　　初版二刷：2016年2月
　　　定價：新台幣 380 元
ISBN: 978-986-6634-52-9
Printed in Taiwan
版權所有‧翻印必究

目錄

contents

--

--

作者
自序

當我第一次與色情片相見的時候，我所經歷的震撼就跟大部分女性一樣。色情片，某個程度上也算是浪漫愛情電影，只是省略了浪漫的部分，直接進行交換體液的動作。不可否認，這些「愛情動作片」對我來說是搔到了癢處，但同時也帶出更多困惑。

我的生活方式、價值觀，以及對性的慾望方式，都無法在愛情動作片中找到可以認同之處。這些影片完全不在乎女性是否感到愉悅，畢竟除了取悅男性之外，女性的存在沒有其他功能。性愛發生的場景則完全根據男性的綺思幻想，以至於荒謬到不行。（例如，一個女孩回到家，當場將男友跟好朋友抓姦在床，但她不但沒有發飆反而跳上床 PLAY ONE 這樣。）

除此之外，跟我生活在同一個世代的人，應該都是看著全盛時期的 MTV 頻道長大，所以我們很難接受色情片的製作品質——廉價的佈景、恐怖的造型和化妝、無聊的音樂、可笑至極的表演方式（加上配音只會更糟），還有三流的攝影技巧——所有能拍出一個爛電影的元素都齊全了。

在這些色情片裡所呈現對女性的刻板印象，即使倒退二十年來看都非常過時，但當年拍攝色情片的人還是期待觀眾可以接受：淫蕩小蘿莉、好色少女心、飢渴兔女郎、慾女、火辣俏護士、花癡妓女，還有各種一直喊著「哥哥我要我要我還要」的女性角色，這些稱謂我可以列出一長串。這樣的女性形象，可能重現了男人心目中渴望的女性典範，但卻讓我整個冷感。至於男性在色情片中的形象，不出幫派老大、皮條客、藥頭、軍火商、超級富豪的範圍，要不然就是變態的筋肉性愛機器。但同樣地，我對這些角色設定完全提不起興趣。

ENJOY!

以上，就是我對色情片的想法。即使我並不喜歡我看過的那些色情片，我心中卻有某個聲音催促著，要我對這個命題更深入的研究探討下去。我發現，其實蠻多女性主義研究者，同樣對色情片反感，但他們並沒有因此停止研究這個領域，他們把色情片當成文化現象之一，並加以分析。琳達 · 威廉斯（Linda Williams）有兩本專書啟發了我：《硬蕊》（Hard Core）和《A 片研究》（Porn Studies），並讓我因此決定自己來當色情片的監製兼導演，因為我了解到，色情片應當具有各種不同的可能性，而女性可以對這個領域帶來更多啟發，並顛覆男性主場的既定規則。

現在有很多像我這樣的女性，能夠自在地享受含有情色內容的優質電影，即使我們常常對現有的大多數色情片感到失望。我們依然試著在這樣的大環境中反其道而行，甚至被認為很「難搞」──只有我們自己知道想被怎麼「搞」。

在這本書中，我試著引領各位進入色情片這個複雜的世界，與各位一起在這個極具爭議的議題上賭一把，同時，試著保持女性特有的角度。各位，我們有權利感受身體的歡愉而不必感到被侮辱。

祝妳看得愉快！

艾莉卡 · 拉斯特，寫於西班牙巴塞隆納

色情片性認同：
當個難搞的女人 文／但唐謨

男孩子成長過程中，或許都有一份集體記憶：男生從一無所知的年代起，就愛聚在一起瞎說性愛種種；但是男生的穢言穢語若被剛好路過的女生聽到，一定會引起她們的不悅／責難。小男生開始得到了刻板印象，覺得女生的「性」都是被動的。這份「錯覺」一整個演化／回歸成了女性壓抑史，特別表現在色情電影工業上。看色情片是每個人成長過程重要的一個部分，這句話只對了一半。大家愛看色情片（Ａ片，Ｇ片），因為我們（假設是男性）可以在色情片中找到慾望認同的對象，即使男同志色情討論區，也經常會看到男同志對於異性戀Ａ片的討論，因為精蟲衝腦的男同志願意去慾望Ａ片中的大隻猛男。但是對於女性，女人們也能在傳統的色情片中找到自己？或者自己的慾望認同嗎？

過去的我也曾納悶：為什麼女生都不愛看Ａ片？這再平常不過的問題背後，有一整個粗暴的異男霸權性別結構。簡單地說：我們把「色情工業都是為男性服務」當成了基本的認知，而從來沒有思考過：女性對色情片中長了一根噁心巨屌的男主角到底有無感覺，也從來沒有想過，她們是不是喜歡像色情片中的女人那樣子被幹？

色情片讓男人爽，但是女人，她們一點也不爽。《好色》這本書把色情工業送進手術台徹底開了一次腦，把所有的問題毒瘤一個個挖出來給你看。嘲諷嬉鬧又毫不留情地指出傳統色情片是多麼地蠢到極點，並且回顧人類色情歷史，讓我們看到原來今天我們對色情文化的認知，以及充斥在色情片中的大屌肌肉男／矽膠巨乳女，從來就不是過去歷史的時尚。今天的色情文化，完全是男性沙文霸權所建構出來的。如今，有一種女人再也不吃這一套了。這種女人非常挑，她也要看色情片；更重要的是她們也要爽到。此類女人非常難搞，本書中稱之為「難搞女」。

《好色》是一本獻給「難搞女」的指導手冊，順便也教育大家，不論你是異男／男同，異女／拉子，你都有「難搞」的權力，都可變身「難搞女」，要求更高水準的色情素材。難搞女不會滿足於「地方的媽媽（們）需要老二」這種東西。她們會從軟調色情、另類電影、歐洲藝術片、影史經典、剝削電影、紀錄片、影展片、日本動畫、皮繩愉虐邦等各種充滿想像力的影像素材中，尋找慾望認同來讓自己爽；而且把整個觀看的主體，從異性戀男性的注視下整個奪回／翻轉。

本書中很明確地指出了：我們需要看色情片。因為主流電影對於性愛遮遮掩掩、不乾不脆的

態度，已經讓我們反胃至極；但是主流色情文化又是那麼男性主宰，只有抽插／女女／無男男，其餘更全無。這本書可以當成一份色情片的觀影指南／電影小百科，或者文獻回顧，作者把整個電影史當中最腥羶嗆辣的部份，以清楚的歷史脈絡整理出來。其中有許多資料，幾乎是台灣電影書寫／論述中極為少見的，例如熱愛巨胸女郎的美國情色導演魯斯 梅耶，已經是列入影史的經典大師了。魯斯 梅耶曾經出現在台灣導演／影評人但漢章近 40 年前（1976）的著作《電影新潮》一書中；多年來只有網路上重口味的情色影迷有零星討論；本書中把他的作品很有系統地一一討論，並書寫了他對於女性身體／乳房讚嘆和讚美的情懷。據說這位導演為了追求最完美的女性乳房，拍下了她們懷孕時期乳汁分泌最旺盛時期的身體。這種情懷今日早已不復見，因為現在的色情片女演員都學會了怎麼用矽膠。

對於愛好另類／地下文化的大小文青，《好色》也是一份難得的參考書。另類文化就是要顛覆「反性」的主流，色情永遠是另類文化中重要的一部份，色情／情色電影，更是這份顛覆／邊緣／激進性的最佳實踐。尤其是在網路／科技世代，色情的內涵早已超越了傳統「電影」的模式。新形態的剛左（gonzo）色情、自拍、情色網站、素人色情、BDSM 等等，已經為新世代的色情注入了更生猛的力道。我們幾乎可以大膽說：此時此刻正是色情文化進入新世紀的當下，而且那會是一個屬於「難搞女」們的新世代。

《好色》一書畢竟是西方語境下的敘述，台灣的情色文化一直非常男性主流，但是漸漸也有些流行符號，出現了不一樣的激進性質，例如雞排妹，法拉利姐等等。雖然這類符號離色情之路尚遠，我們仍期待台灣的難搞女們也可以在本土素材中找到慾望的出口。在此之前，就讓我們先玩味一下這本《好色》吧！

筆者簡介

博客來 Okapi 專欄撰述。翻譯過《猜火車》《春宮電影》等小說。喜愛恐怖電影、喜劇電影、「藝術」電影，但是不喜歡太傷腦筋的電影。喜愛在家看 DVD 勝過去電影院。養了兩隻狗，超愛烹飪煮食。著有《約會不看恐怖電影不酷》。

伊麗莎（Eliza）

色情片裡的爛音樂簡直會把我逼瘋！通常我得把影片的聲音關掉，另外播我自己想聽的。還有，這些色情片花兩個小時講一個根本荒謬至極的故事，我完全無法忍受！更糟的是那些翻拍片，什麼《神鬼戰濕》、《不可能的陽物》、《屁靂嬌娃》，不但提不起我的性致，反而讓我笑到崩潰。

紫羅藍（Violet Blue）[1]

一般認為，色情片的主要目的就是讓人性致勃勃、全身火熱，立馬可以提槍上床。但是我覺得，色情片也可以同時具有「自由／解放」的知性意義。各位色情片的觀眾們，請準備好對抗那些「反對色情」的衛道人士吧，成為一個有智慧、具有充分「色情知識」的觀眾，並且享受色情片為性生活所帶來的正面能量。我們必須打破關於色情片的種種傳統迷思，例如矮化女性，或者在另一方面，很玄妙地擁有導致強暴、兒童性騷擾等案件增加，以及造成「色情片成癮」的神奇力量。

安潔莉卡（Angelica）

為什麼 A 片裡的男主角都是些又肥又矮、自大傲慢的渾蛋，然後他們還總是可以尬到正妹女主角？現實生活中根本就不是這樣！如果色情片就是得用謊言包裝，那為什麼我們看不到平凡無奇的土妹跟火辣猛男，或者青春嫩弟相幹？所有的色情片選角，都是活生生的男性沙文主義實踐。

1 美國記者、作家，曾為舊金山紀事報（*San Francisco Chronicle*）撰寫兩性專欄，個人網站 www.tinynibbles.com

坎蒂達・羅亞蕾（Candida Royalle）[2]

對我而言，大部分的色情片對性的態度其實是相當負面的：不但缺乏女性觀點，也從未呈現女性在性愛方面的喜好與選擇。不過，同時我也發現，女性逐漸對性慾感到好奇，並且開始探索……這是一個很有挑戰性的新市場。

卡麗娜（Karina）

我有很多女性朋友，常常對我熱愛「金髮尤物」的行為嗤之以鼻，我是指那些在色情片裡，身材高 、胸部超大、塗著誇張指甲油的女人們！不曉得為什麼，她們很輕易就可以挑起我的慾火，大概是因為平時我身邊沒有這種女性吧？或者是因為這些女人象徵著極致誇張的性感，舉例來說的話，就像在得到厭食症之前的珍娜・詹森（Jenna Jameson）[3]那樣。但是我也不喜歡刻意打扮成淫娃似的女人，我希望看到她們穿著牛仔褲和 T 恤，配上帆布鞋，而不是六吋高的細跟高跟鞋。

崔斯坦・塔爾米諾（Tristan Taormino）[4]

從過去到現在，甚至到未來，色情片對女性來說都是一個很重要的議題，我甚至不曉得這場辯論有沒有結束的時候。不過，我發現很多女性，甚至女性主義者的論點，都是在沒有看過色情片的狀態下建立起來的：她們沒有看過我的片子，沒有看過坎蒂達・羅亞蕾或者貝爾當娜（Belladonna）[5]的片子，所以她們不懂其實性並不壞。

安娜（Anna）

我想要貼近現實的劇情安排，還有像是普通人的角色設定，才能讓我有認同感。因為通常在這些影片裡，男人都是黑幫老大、藥頭、億萬富翁、獄卒……這種強悍兇猛的男人，把女人當成性玩具一樣擺弄。我完全無法投射自己。我想要真正的男人，就像我的朋友一樣，會平等地、帶著愛意和尊重對待女性。

蕾貝卡（Rebecca）

色情片就像一個行為風流浪蕩，但是內心保守，並且充滿了性別歧視的男人。這種人完全不介意讓兩個女人同時在自己面前搔首弄姿、扭腰擺臀，但是如果妳想另外再找個男人進來一起玩，他就會怕得好像妳要他去殺人一樣。

艾莉卡·拉斯特（Erika Lust）

在我生長的世代，現代、多元的性傾向尚未出現在傳統男性導向的色情片中。現在，女人應該要採取行動，去改變由男人透過色情片形塑的性的樣貌。如果我們現在不這麼做，那麼下一代所擁有、認知的，仍然只會是貧瘠而殘缺不全的性。

2　美國成人電影製片、導演，拍攝以滿足女性情慾為目的、或幫助夫婦增進性生活品質的色情片。個人網站 www.candidaroyalle.com

3　美國色情片女明星，原本從事脫衣舞孃及模特兒工作，1993 年踏入色情電影業並成為行業中知名度最高的女明星之一，2004 年出版自傳，2008 年自色情電影工業退休。

4　美國女性主義作家、女性色情片導演，曾在世界各地舉辦性愛與兩性關係的講座，並受邀到耶魯（Yale）、普林斯頓（Princeton）、哥倫比亞（Columbia）等最高學府中授課。個人網站 www.puckerup.com

5　美國成人電影演員、製片、導演，18 歲（2000 年）入行，其後參演超過 300 部色情片，2012 年後不再演出色情片，跨足演出其他影片類型。

男人的色情片
Porn for Men

一封公開信：致那些色情片男導演和製片們

各位男士：

現在，是時候正面承認你我都很清楚的真相了：幾十年來，你們主宰了色情片的定義，你們按照自己的綺思慾望去拍這些成人片，以至於現在世界上所有的色情片，都充斥著你們的性幻想。

但是，這個男人獨有的、祕密的色情片世界，已經到了必須對女人公開的時候。理論上來說，我們女人的確參與了這個專屬於男性的領域，但現在我們要更進一步，揭開最你們最私密的一面。我先說，一旦我們開始插手，我們絕對會翻轉一切，因為這些色情片不只沒讓我們爽到，還讓我們很不爽！

當我決定開始為女人拍性愛／成人電影的時候，你們這些男人，批評我過時、老套，還說拍這些「只」給女人看的成人電影是一種歧視──因為你們早就開始拍男女通吃的色情片。

胡說八道！你們的色情片仍然是男性本位！在我們生活的大環境裡，只要是男性本位的東西，不管什麼到最後都會變成主流，所以對你們來說，你們根本不可能注意到這些色情片有什麼欠缺的地方，因為你們以為世界上所有人的喜好都跟你們一樣。這種欠缺，就像學校舉辦「雙親有約」，但真正會去參加的只有媽媽；或者例如「人類」（mankind）這個字，只包含了男人（man）。

近年來,女導演崛起,當我們談及為女性而拍的電影,並不代表我們把男性排除在我們的目標觀眾群之外。我們只是想特別指出,在拍攝這些色情電影的時候,我們把女性觀眾當作思考的主體,考慮到她們的慾望和需求——這些都是你們的電影裡完全沒有注意到的地方。

所以你們到底在怕什麼?除了在那邊鬼打牆,想把我們這些女導演踢出去之外,你們為什麼不來看看我們拍了些什麼?如果你們看了,或許你們會對我們的觀點有更多了解,搞不好還會喜歡上這些片子,就像有些女人也蠻愛看男性本位的色情片一樣。

能夠更自由地選擇女性或男性本位的色情片,不是很好嗎?以買雜誌來說好了,現在不管男人、女人、男同志、女同志、變性人,都可以任意選擇購買男性雜誌或女性雜誌。可是如果要挑色情片,唯一的選擇就是你們拍的那些單調乏味、男性主宰的色情片。

露西亞·艾切芭里亞(Lucía Etxebarría)是我最喜歡的西班牙作家之一,她最近一本書是她自己編輯的選集,書名是《男人搞不懂,女人也談性》(*Lo que los hombres no saben. El sexo contado por las mujeres*),她在這本書華美至極的導言裡,有一段話是這麼說的:「那些商業性愛電影,也就是俗稱的色情片,毫不意外地只為男性觀眾服務,而影片中的女性,則都被描繪成一項物件,或一個受害者。鏡頭會特別擷取男性射精的瞬間,對女性的高潮卻漠不關心。」接著她又說到:「一般來說,色情影片的導演是男人,目標觀眾也是男人,

所以會讓他們密切關注的重點當然只有那幾項——射精，以及羞辱女性，並且永遠把取悅男性擺在第一位。」

露西亞說的沒錯，她指出的這幾點也是我所觀察到的。有一陣子，早在我打算拍攝情慾片之前，我替廣告和電影——包括色情電影，做聲音和影像的後製。當時我在一個規模挺大的發行兼製作公司工作，有一天公司想推出「女性電影」，話是這麼說，但他們居然讓男人主持這個計畫，最後的結果當然慘不忍睹。那是我第一次和色情工業接觸，而且我很快就了解到，色情界是一個由男人操控的世界，但不是每一個男人都很專業。同時我還發現，我對年輕人，以及其他的女人，有很多話想說，很多事情想分享。

不過話說回來，問題不在於色情工業由男人主導，而在由哪一種男人主導。說得更清楚一點，這些有主控權的男人都跟不上時代、反對女性主義、反智、無知。當然也有例外，可是絕大多數都很蠢，而且幾乎全部都像一個模子刻出來的。當我看清了色情界的男人之後，我瞬間明白為什麼色情片根本就像複製貼上的一樣——這些導演和製片完全不具備任何種族或文化的多樣性，他們根本是複製人大軍，他們連想法都一模模一樣樣。他們多半是白種、中年、異性戀男人，而他們喜歡的女人就是大胸、淫蕩的無腦金髮妞。完全就是什麼人養什麼鳥的最佳解釋。

我見識過，一個小時的色情片，劇本不到三頁長，編劇用十個字就把重點戲寫完：「金髮鮑廚房大戰黑人屌」。接下來的其他場次，就是把這十個字換句話說而已。

在那些拍傳統色情片的人的心目中，這支片如果要搭景，一定是古羅馬或外太空，如果拍實景，不是南法蔚藍海岸的豪宅就是東非的浪漫小島。他們認為這樣就算是拍出了全新、和以前截然不同的色情片。然而根據我的觀察，這些片子依然代表了無聊的男性性幻想。再不然，就只是讓導演和製片可以假拍片之名行出國去玩之實而已。但是像我們這樣的女導演們，我們可以把場景設定在很簡單的閣樓儲藏間裡，或者就在一張床上，我們不想拿豪華轎車或快艇來炫富，如果真的有什麼值得炫耀的，那會是演員的演技、劇本、情節的推演、性愛場面的質感。

女人為了女人而拍的新型態色情片，更在乎親密感和彼此關係，不同於男人拍的那種，只高喊著幹幹幹和射射射。從色情工業開始發展之初，男人就限制了我們定義和面對色情片的方式，但現在輪到我們，包括我和所有女性，重新定義色情片可以／必須是什麼模樣──為了女人！

以下這些，很明顯是男人拍給男人
看的色情片

女性會感興趣的影片，在價值觀與
視角上與傳統男性本位色情片不同

口交	
深喉嚨風格、吹簫	舔鮑
場景	
華屋豪宅	現代風格公寓
男性角色	
黑幫老大、藥頭、間諜、軍人、獄卒	日常生活可見的一般男人
女性角色	
金髮妓女、性愛成癮者、幹男人的女同性戀、特務／殺手、淫蕩少女	典型現代女性，有職業並且擁有性自主權——就像妳我一樣
科技與交通	
跑車、快艇、直升機、私人噴射機	iPhone、蘋果電腦、Mini Cooper、偉士牌
價值觀與態度	
女人永遠都很有「性」致；在內心深處，女人渴望被強暴	性並非唾手可得（她不會因為男人一聲令下就分開雙腿），而且只發生在兩廂情願的狀況下
女性角色的服裝	
網襪、只有妓女才會穿的迷你短裙、超級小的上衣、誇張的高跟鞋或厚底鞋	性感的 Miss Sixty、Armani 或者 Mango 洋裝；牛仔褲和 T 恤

奇怪的真相

不只是成人影片界把女性拒於門外，整個影視工業裡，女人也是稀有品種。有史以來只有四位女導演曾經獲得奧斯卡金像獎（The Oscars）提名，最後真正獲獎者只有一位（凱撒琳·畢格蘿 Kathryn Bigelow，2010）。這並不是因為女導演的作品不夠好，而是幾乎沒有女導演。在這個產業裡，我們無法拿到重要職位，所以我們無法擁有跟男人一樣的機會。想知道更多關於這方面的討論，可以上「游擊隊女孩」（Guerrilla Girls）網站：www.guerrillagirls.com。（至少以後在像圖中那樣的看板上，可以宣稱已經有一個女性獲得奧斯卡最佳導演！）

標題：放開那些女導演！

內文：在 2005 年，前 200 部賣座電影中只有 7% 由女性執導，有史以來，只有三位女導演獲奧斯卡獎提名，沒有人獲獎。

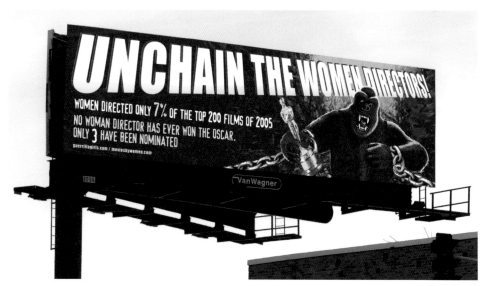

在那些男人拍的、虛假又毫無新意的色情片中⋯⋯

1　女人會穿著細跟高跟鞋上床。

2　男人隨時都可以勃起。

3　男人出一張嘴服務女人的小妹妹，只要十秒就夠了。

4　如果女人正在自慰，然後有個不認識的男人爬上床來，她從來不覺得害怕或害羞，反而會直接和這男人來一砲。

5　男人一射都可以射出至少半公升。

6　男人像是要害人家窒息一樣地把屌塞進女人嘴裡時，女人都會帶著微笑接受，而且看起來很爽。

7　年輕漂亮的妹，都很喜歡和又胖又醜的中年男做愛。

8　男人和女人一定會同時到達高潮。

9　只要吹個簫，不管是火車逃票還是各種賒帳都可以一筆勾銷。

10　所有女人高潮的時候都叫得鬼哭神號的。

11　女人都有又大又挺的胸部，男人都有又大又挺的屌。

12　女人都喜歡玩雙插，而且喜歡得要飛上天了。

13　亞洲男不存在。

14　小屌男也不存在。

15　如果你剛好遇到一對在公園或樹林裡打野砲的情侶，立刻把你的屌掏出來塞進女方的
　　嘴裡，男方絕對不會把你痛揍一頓。

16 女人都喜歡被捅菊花。

17 護士都會吸病人的屌。

18 男人都會在射精前拔出來。

19 如果你的老婆／女友，發現你和她最要好的朋友上床，她大概會生氣個一兩秒，然後就決定來場三人行。

20 女人永遠都不會頭痛，而且沒有月經。

21 女人喜歡把自己打扮成妓女，或者小女孩。

22 當女人在吸屌的時候，她們喜歡有人不斷在旁邊提醒，她們正在做什麼事情：「喔！就是這樣！吸我的屌！」

23　屁股絕對都是乾淨到發亮，而且還很好吃。女人最喜歡把屌從屁股拔出來以後立刻塞
　　進嘴裡。

24　女人總是在把男人的褲襠拉鍊拉開後，非常愉悅又驚喜地發現裡面竟然有一支屌。

25　就算是被強暴，女人還是會大喊：「對！就是這樣！用力點！」所有的女人都偷偷妄
　　想著被強暴。

26　所有的女同性戀者都很高、纖細、漂亮，而且都留著長髮和長指甲。

27　男人從來都不用徵求同意就可以上床。這還用問嗎？因為所有女人整天都只想著要好
　　好被幹一場，不是嗎？

女人、女性主義和色情文化
Women, Feminism, and Pornography

--

我們和你一樣，也有享受與體驗的權利。

女人該看色情片嗎？

成人電影（也就是 A 片），似乎是個讓女性覺得反感的電影類型，在傳統上被認定為女人理當要排斥的類型。我們應該要挑戰這種陳舊的想法嗎？我可以是一個女性主義者，同時喜歡看色情片嗎？還是說這兩者根本無法相提並論？

色情片代表墮落，還是可以教我們了解性？

色情片會把我們變成性上癮者，還是能讓我們更享受床第之歡？

色情片很骯髒嗎？色情片是破壞慾望，還是挑起性慾？

我們應該一邊爭辯不休，一邊建立起色情片檢查制度，還是主動進入這個男性主宰的色情片世界，將色情片改造成合乎我們品味的樣子？

答 案

可以確定的是，女人，並沒有太多機會練習如何享受我們的身體和性慾。要知道，即使在今天，在某些文化中，依然很習慣以割禮把女孩尚未萌芽的性慾徹底剪除。

不久之前，在社會觀感、父權制度、教會、清教徒式的道德約束，以及女學教條的壓力下，性慾還是備受控制與壓抑的，這種風氣和環境都是由男性主導，他們花了幾百年的時間，讓女人對性充滿罪惡感和恐懼，方便他們控制女性情慾，而且還可以時時刻刻提醒女人：性的目的除了傳宗接代，就是取悅男人。直到今天，對生長在同樣文化背景下的兩性來說，女人擁有多重性伴侶會飽受批評，但相反地，男人卻是好厲害好棒棒。

LIEVE

N

我相信色情片在持續推動女性性革命方面的潛力。因為距離戰役的終點還很遙遠，所以一定要盡可能保持活力。性革命並沒有在 1970 年代結束，反而只是個開端。

我相信我們能藉由欣賞露骨的色情片獲得好處，這是一個性開放的時代，色情片可以啟發我們追求愉悅的靈感，可以讓我們的性幻想更上一層樓，品嘗從來沒想像過的滋味。

我相信色情片是很好的工具，讓那些依然掙扎在對性的羞恥與罪惡感中，並且飽受壓抑的女性，得以學習性愛、解放自己，更進一步發現那些自以為很變態的幻想和慾望，其實還蠻普通的。身為女人，我們必須允許自己去探索我們的性慾。

不只是學著享受性，還必須為我們享受性愉悅的權利正名

凱特・米利特（Kate Millett）[1] 表示：「鉅細靡遺的檢視有時候很有用。」如此一來，許多女人就能擺脫「恐怖的父權主義箝制」，擺脫「性是邪惡的，而女人讓性邪惡」的想法。參見琳達・威廉斯（Linda Williams）[2] 訪談米利特，收錄於《硬蕊：力量、愉悅和狂潮來襲》（*Hard Core: Power, Pleasure, and the "Frenzy of the Visible"*）（柏克萊：加州大學出版，1999）

1　美國女性主義作家，被視為現代女權運動領導人物，最為人知的著作為《*Sexual Politics*》。
2　美國學者，專攻性別與電影研究，在加州大學柏克萊分校任教。

有些女人宣稱，她們不喜歡，也從來沒有看過一秒鐘色情片，所以她們拒絕色情片只是因為傳統和習慣，完全沒有根據。

在維多利亞時代——下一章會有更詳細的討論——清教徒負責收藏色情文物，只有上層階級的男性，才能在大門緊閉的私人圖書室，或者純男性俱樂部，見到這些收藏。他們緊緊看守著這些色情文物，是因為他們認為如果交到錯誤的人——那些比他們軟弱的人手中，會造成不可收拾的性氾濫，所以他們才會一肩挑起這個重擔，保護「下等人」，避免他們被性慾腐蝕。哪些人是對性毫無抵抗能力的「下等人」？又是哪些人因此成為被放逐在性慾之外的一群？就是女人、小孩，以及下層階級的人。只有富人才被允許進入性的祕密世界，一窺其堂奧。

不過，性等於骯髒的概念，其實出現得相當晚，在十九世紀清教徒主宰之下達到全盛（在古代文化中，春宮文物並不被視為猥褻）。這種性壓抑的態度，扎根於巔峰狀態的猶太－基督教文化，也就是在那個時候，性慢慢地被視為禁果，回想一下「神聖的」聖經裡是怎麼描寫的：夏娃，那個蕩婦，用蘋果誘惑可憐的亞當，毀掉了男人高貴的純潔，以及那座永遠的樂園。

隨著猶太－基督教文化所帶來的道德規範，傳播至整個西方世界，人們開始區分出合宜的、純潔的、高貴的文化（也就是守貞、處女、純潔、斯多葛主義[3]），以及低等的、骯髒的、不道德的文化（等同於被性所污染的文化）。享樂主義就此成為禁忌。

但是在今日世界中，已經不能再做這樣的文化區分，就算有再多色情片醜到不合乎美感和道德規範，性，以及與性有關的一切，都不是一件壞事。

3　Stoicism，古希臘羅馬思想流派，創立於西元前三世紀，認為錯誤的判斷導致具有殺傷力的情感產生，唯有智德兼備的完人才能免於遭受情感的折磨。

女人想看什麼？

讓我從最常被問到的問題第一名開始釐清好了：女人想在色情片裡看到什麼？她們喜歡什麼？要怎麼做才能讓女人慾火焚身？

答案是：我們想要看到一切。

一切是什麼意思？就是一切，一切的一切，包括空無一物。

接著就是最典型的回應：聽不懂。

女人，想要溫柔的性，也想要粗暴的性；想要感性的男人，也想要被莽夫踐踏；想要看到生殖器，有時又不想看到；想要帥氣、肌肉型的男模，也想要長相平凡的普通男人；想要浪漫一世情，也想要速食性愛。我們的喜好就跟男人一樣豐富多變。

很難籠統地定義世界上一半的人口想要什麼，也無法將女人分門別類歸檔到某單一項目中。這樣看起來，我似乎同意男人（以及某些女人）所宣稱的論點──女性本位的色情片根本毫無存在意義。但事實上並非如此。

現代女性想從成人電影中獲得什麼？

我們也是視覺動物

第一個要被挑戰的老舊思想，就是宣稱女人不愛真槍實彈的色情片，反而更愛那種若隱若現、點到為止、做做樣子的情色片。按常理來說，比起男人，我們女人比較不重視覺，也不是那麼容易因為看看色情圖片就被撩起性致，但這些其實都是一種迷思。前一陣子，我在洛杉磯和一群《好色客》（Hustler）[1] 雜誌的主管聊天，他們注意到在位於好萊塢日落大道上的「好色客商城」中，女性消費佔了總銷售額的一半。還有其他網站像是「自殺女孩」（Suicide Girls）、「自摸」（I Feel Myself），以及「美絕之痛」（Beautiful Agony），都有著為數可觀的女性訂閱者。因此很顯然的，女人的確喜歡觀看性愛，這是個令男人震驚的事實。話說回來，如果男人會對著電腦、電視或雜誌打手槍，他們最好早點理解──女人也會這麼做。

所以先收起鮮花、壁爐、蠟燭和丹妮爾‧斯蒂（Danielle Steel）[2] 的言情小說，我們女人想要真正露骨的色情片，怎麼拍？我們也要自己作主。

1　1974 年創刊的美國色情雜誌，每月出刊，發行人為拉瑞‧弗林特（Larry Flynt）。

　　2　美國小說作者，作品常以浪漫愛情為主軸，是還在世的美國作者中書籍銷量最高的人。

破除迷思：女人並不一定要在浪漫的情境下才做愛。

我們想看的電影

我們希望這些成人電影是為了成年女性所拍攝，讓我們看看真正的女人，並且表現女性特有的情慾。我們不想被描繪成被動的物件或者純粹的受害者，而是主動、積極地挑動和享受性愛之歡。我們想看別的女人是怎麼樣「愛」自己。

我們已經受夠了強壯、目空一切，只在乎自己喜好和感覺的男人典型，去帶領一個敏感、無法獨立，純潔到比白紙還白，從來沒想像過性的女人，一同探索感官的世界。這種類型的男人——好像女人沒有他就會死掉一樣——正是特別讓我厭惡的類型。如果扮演這種男性角色的人，又剛好是這部色情片的導演或製片，真的會讓我惱怒到不行（相信我，真的有這種事，而且絕對不只一次）。

所以，我們到底想看哪一種男人？我們想看的是活在現代、擁有和我們相近的價值觀的男人，懂得尊重女人、讓女人覺得有吸引力的男人。男人真的不必非得是白馬王子不可。大家都知道，美女也可能會愛上野獸，只要他們在某些地方如人格、精神等，有讓女人認可的特質。另外，我們女人偶爾也會想看看兩個男人怎麼「在一起」。

在我的職業生涯中，我花了很多時間和女人討論她們喜歡什麼樣的男人，雖然很難歸納出一個放諸四海皆準的形象，但很清楚的是，大多數的女人不會為色情片裡的「淫雄」感到神魂顛倒——那種只會舉個大鵰，像螺絲鑽頭一樣找洞鑽，還以為自己很有男子氣概的人。舉例來說，就像是洛可‧希甫狄（Rocco Siffredi）或納喬‧維達爾（Nacho Vidal）那樣的傢伙。這兩位可說是踩著無數屌沒那麼粗、肌肉沒那麼大的普男，爬到了色情片世界的頂端，同時還要感謝那些看著他們兩位以一打二十之姿，在諸如《幹翻布拉格》（*Rocco Ravishes Prague*）和《逆天炮戰》（*Reverse Gang Bang: Twenty Girls for Rocco and Nacho*）這種色情片裡勇猛威武的演出，就精蟲衝腦鎗火亂發的男人們。但如果你們看過這兩位成人界天王所拍的剛左色情片（gonzo porn）[1]，就知道他們是怎麼把對手女演員「肏」到極限，我可以在這裡不厭其煩地重複告訴各位，女人，對這種男人，通常，很、冷、感。

我必須特別說明一下，我所謂的「通常很冷感」，重點在於「通常」。因為其實有些女性也蠻享受這種奇想式的、充滿暴力、侵犯感的性。我並不是說女人不喜歡火辣辣的、接近強暴邊緣的大幹一場，只是我認為，想這麼幹之前，得經過女人同意。

琳達‧威廉斯在她的著作《硬蕊：力量、愉悅和狂潮來襲》（*Hard Core: Power, Pleasure, and the "Frenzy of the Visible"*）中，有一段話很有意思，她說，在男性色情片中最老套的情節之一，就是男人強迫女人發生性行為，但最後女人不僅樂在其中，還高潮迭起。男人總

1　在此類型的色情片中，攝影機同時也會出現在場景裡，拍攝者和演員都會入鏡，常會有近拍生殖器的鏡頭出現。

是想像著，女人說「不」（no），其實是「要」（yes）。因此，在我們這個充滿性別歧視的社會裡，處理強暴還必須面對一個經典的疑慮：受害者是不是自願的？這就是為什麼法院在審理強暴案件時，總是異常困難，而強暴案中的受害者──如果居然還覺得報案有幫助的話──更時常被假定為撒謊。

我很不喜歡看到色情片裡的女人在被強暴的時候，幾乎從頭到尾高喊著：「對！對！我好爽！用力！」這種情節真的只存在於男人的幻想當中。「對」（yes）是指「要」，「不」（no），就是不要。

--

所有的色情片裡，必有女女愛的場景，但當我把男男愛的場景放進我導的電影《五則她的情慾故事》（***Five Hot Stories for Her***）裡，人們卻把我當成神經病。男人可以非常輕易地被女同性戀性愛弄得硬梆梆，可是只要我們女人提到想看男男做愛，就可以讓男人馬上倒陽。

--

《分手炮》（*Breakup Sex*）劇照（www.cincohistorias.com）

我們想看見自己

我們不想看那些只有男人才想像得出來，或說只在男人理想的性愛世界裡才存在的女性角色：妓女、保姆、淫蕩的無腦少女、綁著馬尾穿著迷你短裙還叼根棒棒糖的制服妹、花癡、睡遍全球隊的啦啦隊長、可以一直高潮一直高潮一直高潮的女服務生，或者《海灘遊俠》（*Baywatch*）裡的泳裝辣妹。不，我們已經受夠這些把女人都當成應召女的男性色情片！或者，我換個方式說，你們儘管去拍這些一成不變的色情片吧！反正總有人會看。但是像我這樣的現代女性，想在新型態的、為女性而拍攝的成人電影中看到的，是「我們自己」。我們想看到的是餐館女老闆、聰明的企業女執行長、女校長、單親媽媽、人妻、圖像設計師、情趣用品店的店員。我們想要看一個平凡的女性，在電影中表演出真實的性愛，在這樣的電影裡，親密感很重要，我們得以在角色互幹之前先對他們有所認識。

沒有幾個女人會因為看了一個一手拿白蘭地、一手拿大雪茄的黑幫老大幹遍一群年輕女孩，就覺得慾火焚身，就算接下來這群女孩會在黑幫老大的一聲令下互幹，最後他再提槍上陣把所有人輪流幹一遍，也一樣。

41

男人看色情片的時候，會期待女演員趕快進入主題，把衣服脫光，替男演員吹簫，越快越好，他想要的就只有女人的奶頭和屁股。他不在乎床單的顏色和花樣，也不在乎場景擺設、音樂，或者演員的妝。不，也許他在乎，只要這些有的沒的，可以更充分地展現女性角色們的淫蕩程度。例如各種俗豔到不行的臉妝、跟月台一樣厚的厚底鞋，或者不曉得哪來的百萬富翁的豪宅──他剛邀請了一群女人到家裡來，一起試試按摩浴缸。

我認為，我們女人需要的是成人電影新美學，從演員服裝到 DVD 包裝，都涵蓋在這個美學之下。從古至今，各種女性相關的形象、物件，往往設計得比男性相關的那些更精美、更有質感，那麼為什麼色情片不該這麼做？我們女人才是比較漂亮的。

色情片的世界正在轉變。性別少數群體，不斷對於在成人電影中的缺席提出呼告。女同性戀者已經開始有組織地拍攝寫實的情慾電影，在這些電影中，女性不再只是有著誇張的長指甲、腳踩厚底鞋的無腦金髮美女。變性者和變裝癖者也想現身大淫幕——變裝皇后一類的電影市場正在蓬勃發展中，而那些把自己當成／裝扮成男人的女人們，更是亟欲畫出屬於自己的一方地盤。男同志族群應該是性少數中唯一的多數，男同志成人電影行之有年，不但累積了大量影片，更已成為一既定的類型。

那麼，異性戀女人呢？就像大家看到的一樣，我們已經夠常出現在異性戀男人的色情片裡，所以我們應該要知足了才對。但我必須說，完全不是這樣。我們女人會參一腳的那種異性戀色情片，完全是由異性戀男人拍給異性戀男人看的。你很難在成人電影界中找到女人的身影，女人只能擔任演員、化妝師，或者一些無足輕重的小職位。如果女人無法當上導演、編劇或製作人，那麼，在成人電影中，就會永遠缺乏女人的感受和視角。

女性主義

我要來談一談女性主義（Feminism）。為什麼？因為每當我說我從女性主義角度來拍色情電影時，大多數人都覺得我在緣木求魚，這事情不可能。但就像大多數的女性主義者一樣，我也相信女性主義可以／應該滲透到文化和藝術語境的每一個角落，包括各種色情產物。

我常常發現自己處在一群不理解女性主義的男男女女之間，他們常常誤以為，所謂女性主義者，是由一群毫無姿色的女人組成的軍隊，誓言要將天底下所有男人都逐出地表。直到今天，還有許多人把「女性主義者」拿來當成羞辱人的字眼，這令我非常火大。而我也持續感受到，在某些場合中如果女人不夠溫順柔軟、問太多問題、太強勢、太有主見或者不守成規，就會被貼上「危險勿近」或「麻煩人物」的標籤。所以，讓我們一起來看一下，到底什麼是所謂的女性主義，或者至少讓我解釋一下我對女性主義的看法。

由於男女之間在現實上的差異，給了女性主義興起的理由。在我們生活的世界裡，男人和女人擁有不對等的可能性、權利和機會，即使女性佔人口大多數，但卻掌握著較少的權力。做為女性主義者，即意為認知這項事實，並且相信這個狀況需要被改變。

要如何改變？我們必須先具體了解男女之間存在哪些差異，才能進入動手改變這個不平等狀態的下一階段。所以，如果你認為女人像現在這樣，擁有和男人不對等的可能性、權利和機會，應該已經感到很滿意了，我列出幾點事實讓你看看：

● 在多數民主國家，以及更大多數的非民主國家，男人位居政治要職的比例比女人高得多。

● 幾乎沒有女性處於金融和商業界的頂端職位上。

● 男人賺得比女人多，即使男女雙方做同樣的工作，他們所獲得的薪資依然經常有差異。

● 在女人有份正式工作的情況下，如果她和男人同居，甚至共同扶養小孩，這個女人等於有兩份工作——因為女人還要擔負家事和照顧小孩的責任。

● 開發中國家的女性受教育的機會比男性低，而在部分開發中國家，女嬰會因為性別而被墮除。

我喜歡說，女性主義者就是反性別歧視者。我們都知道性別歧視裡所隱藏的負面涵義，做一個女性主義者，就是要正面迎擊這些因為性別歧視而產生，並且箝制著我們社會的種種不公平。對我來說，做一個反性別歧視者，就跟做一個反種族歧視者或反恐同者一樣合理。

大男人主義

大男人主義（Machismo）表現的方式，包括了一整套的態度、習慣、社會中的約定俗成，以及相信並且合理化、推廣，甚至強化歧視女性的行為。對大男人主義者來說，不夠「陽剛」的男人也屬於不合格的一群。

傳統上來說，大男人主義和家庭成員之間的等級、從屬關係密不可分，而這樣的傳統是為了讓男人們生活得更加愉快，自我感覺更加良好。因此在這層意義上，大男人主義的存在，可以在完全不公平的基礎上，讓男人們少做很多操勞的工作，卻過得更好。大男人主義的另一個目的，是使用各種暴力的方法規範女人，讓她們不只在位階上低下，心理上也是。但是，即使當大男人主義的表現方式著重於心理層次而非身體碰觸，依然被視為是一種脅迫行為，因為這樣的大男人主義是以透過聲稱女性為弱勢性別的方法，達到歧視女性、低估女性能力的目的。大男人主義同時也是恐同（homophobia）的基礎，因為它極度地瞧不起男性做出女性化的行為。

對女性主義者來說，大男人主義對女性所造成的壓迫，是社會裡的重大禍害。它也是為數不少的家庭暴力事件的原因，又被稱為大男人主義暴力（macho violence）。

同路人：女性主義和色情

我們已經知道什麼是女性主義了，現在讓我們來看看它怎麼和色情片連結在一起。女性主義和色情片總是處在一種愛恨交織的關係裡頭，傳統上來說，女性主義和色情文化向來站在彼此的對立面，畢竟很明顯地，色情片是一種剝削和侵犯女性的手段。一些大師級的女性主義者，例如安德里亞‧德沃金（Andrea Dworkin）和凱瑟琳‧麥金儂（Catharine MacKinnon），以非常有說服力的論點，直接對色情產物進行砲火猛烈的攻擊，例如高喊著「色情是理論，強暴是實踐」（Pornography is the theory; rape is the practice）這樣的口號。

不過，那樣的態度已經隨著時間過去而漸漸軟化。今天的女性主義者，有些想法比較前衛、開明的，並不將色情視為敵人，更進一步地，從反對、禁止色情，演變為積極地支持性開放：我們認為女性對自己的身體有自主權，而且全面提倡性自由。溫蒂‧莫艾洛依（Wendy McElroy）[1] 的歸納如下：「色情對女性有益，於公於私都是……從歷史上看來，女性主義和色情其實一直在同樣佈滿岩石的道路上並肩而行。這種夥伴關係是相當自然而然地，或許也是無可避免地建立起來。畢竟不管怎麼說，女性主義和色情都對傳統觀念嗤之以鼻——性行為是必須與婚姻、傳宗接代等直接相關；而且兩者都將女性視為獨立的性個體，應該有追求性愉悅和性滿足的自由。事實上，大多數女性主義者的訴求：婚姻平權、同性戀情、生育控制、墮胎、性別正義等等，現在都已經各有一席之地。」對莫艾洛依來說，兩者的相似性還不僅此而已：女性主義和色情，都是在社會氣氛寬容，對異己之聲也能保持尊重的態度時，得以蓬勃發展。相反的，當社會對性採取嚴格管控、監視的時候，女性主義和色情則都呈現被壓抑的狀態。因為能夠自由表達，等於擁有要求改變的自由，而自由表達對社會改革者所帶來的好處，遠大於那些想要維持現狀的偏安者。

1　加拿大社會運動人士與專欄作者，持無政府個人主義（individualist anarchist）與個人女性主義（individualist feminist）主張，替色情產業的正當性辯護，反對政府禁止這些活動，並且批評其他女性主義流派的反色情運動。

色情片

真的有可能拍出帶有女性主義色彩的色情片嗎？我絕對相信可以。色情文化就像其他各種文化或藝術一樣，都承載著訊息，而色情產物所帶有的訊息就是涉及性別／性。其實，無論這些訊息來自哪一種載體，都能從女性主義的角度加以解讀。

如果女性無法在色情界擔任創作者的角色，那麼色情片所能傳達的訊息，就只能侷限在男性的思路下。我們女人應該參上一腳，把女人是什麼樣的、女人的性慾和性經驗又是怎麼樣的，全部解釋清楚。如果我們撒手不管，把一切交給男人去處理，那色情片中的女性就會永遠保持像是從男性性幻想中走出來一樣：應召女、小蘿莉、性成癮的花癡，以及任何我們已經提過的刻板形象。

除此之外，成人電影界的老套做法──以矮化、屈辱的方式去設計和對待女性角色──更是因為這對男性導演和製作人來說十分稀鬆平常。我的朋友奧達西亞・雷（Audacia Ray），是一個色情片導演，他說：「對我來說，拍一部女性主義式的色情片，重點不在於最後出現在螢幕上的結果，而在於拍攝過程中發生的事情……演員願意參與演出嗎？導演／製作人是否尊重她，而且支付合理的薪資？她有沒有因為出乎意料的要求而感到不舒服？對我來說，透過這些問題的答案，就能明白一部色情片是否符合女性主義式的、性自主的，以及道德的標準，而不是呈現在螢幕上的內容。」

女性主義式的三級片＝反性別歧視的三級片

要怎麼做，才能讓一部色情片變成女性主義式的？我喜歡這麼回答：只要這部色情片沒有性別歧視就夠了。我在 2004 年拍的第一部短片《好女孩》（*The Good Girl*），從女性的觀點，進入色情片的經典情節「披薩外送員」。基本上男人建構這個幻想的方式如下：外送員帶著披薩來，女孩對外送員微笑，外送員跟女孩收披薩錢，女孩沒錢，外送員不高興，女孩一邊微笑一邊把衣服通通脫掉，外送員愉快地享受女孩口交，兩人相幹，外送員射精後快樂地離開。這裡有性別歧視的點嗎？我認為絕對有──這個女孩很笨、很淫蕩、很好上，而這個外送員則很高興可以用性交抵披薩錢。

但是《好女孩》是由女性的觀點去構思，整個故事是關於一個年輕女孩實踐性幻想的感受。她是整部片子的中心，是她推動了情節，也是她自己決定讓這個性幻想成真。這部片完整保留了色情片的原型，直到最後最重要的時刻，披薩外送員在她臉上射精，那是因為女孩想要他這麼做，而且在此之前，女孩已經先達到了高潮。這部片的片名是對怎樣才算「好」女孩的隱喻，女孩在這部片裡沒有變成淫娃蕩婦，她不只真的付了披薩錢，而且還請外送員吃一塊。

- -

我並非對一切都有答案

- -

很多男人（也有一些女人）問我：「妳憑什麼說女人喜歡什麼？妳憑什麼說這樣是女性主義，那樣不是？」我百分之百同意他們。我，或者任何人，都不應該自稱替成人電影訂定了規則。每一個女人都不一樣，我不認為我能為每一個女人的問題找到答案。這就是為什麼我始終認為，我們需要各式各樣的女人，將她們各自的觀點表達出來。如果要說有什麼是可以很肯定的，那就是我們共享著身為女性的經驗。就像露西亞（Lucia Etxebarria）曾經寫下的：「我們所生活的社會，對我們慾望建構的方式、性幻想和情色的意象有著明確、強烈的影響。而且很不幸地，因為男人和女人被養育、社會化的方式不一樣，我們體驗性的方式，以及進一步描述性的方式，都必然有很大的不同。」

- -

時髦的情趣精品店、成人玩具派對（Tuppersex）、豪華的情趣玩具、女性本位的色情片——這些都表達出現代女性的解放，對性愛的消費可以跟數百年來的男人一樣自由活躍。

- -

第三章

色情的歷史
The History of Porn

--

橫亙在來自石器時代的維納斯和現代色情影片頻道春水管（PornoTube）之間的差異，
不只是兩萬四千年的時間而已。這些年來，在性慾具象化的意義和目的上，有了相當重
大的變化，但是本質卻從未變過——性、性和更多更多的性。了解不同時代性慾和色情
的歷史，可以幫助我們重新定位自己，並且更加清楚我們是如何走到今天這個狀態。色
情圖文（pornographic）其實來自於兩個希臘文：porne（妓女）以及graphein（書寫），
合在一起很明顯就是「關於妓女的書寫」。在本章中，我們將使用「情色」（erotic）
這個詞，泛稱所有來自維多利亞時代（Victorian era）之前，與性／色情有關的一切，
因為「色情影像」（pornography）一詞，要到維多利亞時代才出現。

舊石器時代的色情

歷史上第一個帶有情色象徵的文物出現在舊石器時代，它們基本上就是裸體的人偶，有著誇張的性器官，用以象徵生育能力。維倫多夫（Willendorf）和馬爾他（Malta）的維納斯[1]，就是兩個很明顯的著名例子，它們又被稱為「不莊重的維納斯」（immodest Venuses）。這種人偶的存在並非為了色情的感官刺激，而是做為宗教儀式之用：因為將生育的概念擴及於大地之後，便有了祈求作物豐收，或狩獵滿載而歸的用意。因此我們知道，在基督教出現之前、在性與原罪、禁止連結在一起之前，表現性慾的圖像其實自有一番獨特的精神內涵。

古希臘時期：小即是美

在古希臘文化的全盛時期，希臘人對性愛的概念相當接近現代，從他們留下的文物就可以略知一二。在古希臘人的陶板和雕塑上，可以看見有史以來最早的同性戀形象（這就是為什麼 Greek 這個字有肛交的意思），還有記錄男人和年輕男孩性交的畫板。今天，我們會將這些作品與雞姦、過份露骨的硬調色情（hardcore porn）畫上等號，但不要忘了，這些都出現在「原罪」被發明的好幾個世紀之前。在這個時代，生殖器的形象到處可見，因為陽具的樣子在當時被視為具有保護作用。西元前 280 年的狄摩西尼（Demosthenes）[2] 赫爾密斯方形石柱（Herma），就是這種想法最好的證明，更別提它還很有可能被大剌剌地立在市場裡。這塊赫爾密斯方形石柱的上半部，刻出了狄摩西尼的胸上像，下半部則是浮雕出一組男性的生殖器——人們為它抹上橄欖油，以祈求好運。對當時的希臘人來說，美麗的標準是擁有小陽具的男人，這種審美觀也傳到了後來的羅馬。只能說大鵰男納喬·維達爾（Nacho Vidal，西班牙色情片男星）應該要很高興他不是那個時代的人。

1　維倫多夫（Willendorf）為位於奧地利境內的舊石器時代遺址；馬爾他（Malta）則是位於地中海中心地帶的島國，發展歷史可追溯至石器時代（約西元前 5200 年），島上古代神廟遺址，已被聯合國教科文組織列為世界文化遺產。
2　古希臘雅典的演說家、政治家，其形象常被用來做為雕塑主題。

色情文化：文明祕史（*Pornography: The Secret History of Civilisation*）

一部關於色情歷史的紀錄片，你可能期待它應該要很好玩、有點色色的，並且打著「紀錄」的名號，多秀一些裸體。但這部紀錄片完全不是這樣。本人必須大推這系列深度與智慧兼具的紀錄片，由《深喉揭祕》（*Inside Deep Throat*）的兩位導演——芬頓‧貝利（Fenton Bailey）和藍迪‧博巴圖（Randy Barbato）所執導，他們還有其他的紀錄片作品，我會在本章中一一推薦。在這部五小時的紀錄片中，我們將看到橫跨一千多年的色情歷史，並且讓藝術和電影史學家、性學專家，甚至性工作者——如瑪莉琳‧錢伯斯（Marilyn Chambers）[3]和約翰‧萊斯利（John Leslie）[4] 等人告訴我們，色情產物絕對不是二十世紀才出現的東西。

編劇、導演：芬頓‧貝利、藍迪‧博巴圖
國籍：美國
年分：2000 年
片長：5 小時
類型：紀錄片（六集）

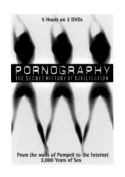

3　1952-2009，美國成人電影女演員，後來成功跨足主流電影，並在 2004、2008 總統大選中，以副總統候選人參與選舉。
4　1945-2010，美國成人電影男演員、導演，曾經參演過超過 300 部成人電影。

古羅馬時期：歡樂在此長存

古羅馬帝國時期的繪畫和雕塑也充滿了性慾的象徵物，例如在世界知名的龐貝祕儀莊（Villa dei Misteri），或稱神祕別墅（Villa of the Mysteries）中的壁畫就有很多。說起來還得「感謝」維蘇威火山爆發，讓這些裝飾至今相對保存良好。在祕儀莊裡的晚宴廳牆上，有描繪著女子被鞭打的壁畫。多數學者專家相信，這種鞭打是某種祕密宗教，對酒神戴奧尼索斯（Dionysus）致敬的神祕儀禮，但法國考古學家保羅‧凡（Paul Veyne）則認為，這是屬於結婚儀式的一部份。

陽具的形象依然熱門，現在更變為同時具有裝飾性（人造陽具被視為非常具有品味的象徵），以及指示性（陽具可以拿來當作指出妓院位置的指標）。賣淫被稱為全世界最古老的職業，似乎是真的。但是當時的羅馬妓院，並不像今天的妓院一樣隱含著許多負面的意涵。妓院就只是一個休閒的場所，讓人達到放鬆的目的，就跟現在的足球場或遊樂園一樣健康有效。

古羅馬有許多著名的石板雕刻，其中一個上頭有著「fascinus」的浮雕（「fascinus」是羅馬文陽具的意思，從陽具所能賦予的神奇內涵來推測，不難聯想到它是「fascinate」這個字的字根）[1]。這個刻著陽具的石板上還有一段話：Hic habitat felicitas，意為「歡樂在此長存」，應該是掛在門上或放在家裡，用來祈求好運。在龐貝妓院的牆上，還有個可以被視為全世界第一道的塗鴉，寫著：「我來了，幹得好（Here I had a great fuck）。」這行銷策略還不賴！

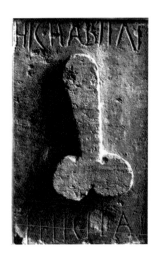

[1] 「fascinus」一字常被誤解為陽具的意思，但其實它原本的字義為巫術、咒語。在維蘇威火山爆發很久以前的羅馬時代，刻著陽具的石板被當成有守護功能的幸運符，此一幸運符的概念最終發展為有陽具、名為 Fascinus 的神祇。

東方狂歡

在遙遠的東方，也有豐富的性愛文化。日本、中國、印度和波斯，都有許多歡樂慶祝人們愛愛的藝術作品。例如《印度愛經》（*Kama Sutra*），史上第一本性愛教學手冊，就是大約在西元二世紀時，印度學者筏蹉衍那（Mallanaga Vatsyayana）的著作。這本書通常被視為有史以來第一本情色書寫，但實際上它更像一本教你如何性愛 DIY 的工具書。它混合了對 64 種「藝術行為」（arts）的建議（例如舞蹈、寫作、繪畫、魔術和占卜，種種可能得以順便發生性行為的活動）與說明，用意在幫助讀者成為一個模範公民，或者誘惑同胞的老婆。《印度愛經》的內容詳盡廣泛至極，用非常精緻、手繪的插畫，解釋了每一種體位，有些動作看起來與其說是男歡女愛，更像是雜技表演。

十一世紀的時候，印度完成了世上最著名的大型性愛雕像群──克久拉霍廟（Khajuraho Temples），全廟以花崗岩砌成，大約建於西元 950 年到 1050 年之間。這些雕像不只描繪動物、花卉和植物，還有人類性愛的各種奇姿花招，至於為什麼要打造這些充滿情色慾念的雕塑，原因至今仍然不清楚。有些人認為，這些雕塑有教育意義──教導人們《印度愛經》裡的性愛姿勢。而另一些人則說，這些雕塑刻畫出各種各樣的狂歡，是為了紀念濕婆（Shiva）[2] 和帕爾瓦蒂（Parvati）[3] 的神聖聯盟。

日本人用一個很特別的名稱來稱呼色情繪畫──春畫（shunga）。春這個字，是用來指稱性交的委婉說法。這些畫出現在西元七世紀左右，而作畫的靈感則來自於醫學書籍上的插圖，細細地描繪出同性戀或異性戀交媾的各種姿勢和場景。帶著現實主義的審美觀，春畫裡描摹的是平凡的日常生活。這些畫並不會被視為次等或骯髒，相反地，在春畫的全盛時期，

2　印度教三大主神之一，掌毀滅與轉化之神，也是風暴、苦行、舞蹈之神，多呈現為凶猛威武的男性形象。
3　印度教女神，濕婆神之妻，在神話中為雪山神（喜馬拉雅山）的女兒，主要代表善良與母性。

有許多重要的藝術家繪製出不少作品。有時在春畫中會出現誇大的生殖器，但這只是為了能看得更清楚，因為這些作品的尺寸通常很小。春畫也可以轉為手工雕塑品的形式，如根付雕刻（netsuke carving）[1]的創作一直持續到十九世紀，後來色情攝影興起才逐漸被取代。

中世紀：詩篇中的性愛

歐洲的中世紀也被稱為黑暗時代，因為在這段時間內——尤其是最初幾年，宗教對藝術的負面影響，讓整個歐洲頹靡不振。但是，即使在這樣的情況之下，描繪性愛的圖畫並未消失，反而不可思議地以「迷你」版的方式，化成書籍詩篇、宗教文本頁緣上的插圖。這也是有史以來第一次，色情藝術不再像希臘羅馬時代一樣屬於普羅大眾，反而成為少數特權階級和有錢人的專屬奢侈品。

1398 年，在色情界來說是一個特別突出的年份。因為就在這一年，被視為第一位發明活字印刷術的歐洲人——約翰尼斯·古騰堡（Johannes Gutenberg）出生了。他的發明不僅只加速了文化傳播，更對於色情在西方世界中的散佈有很大助益，而五百年之後出現的銀版照相技術，再讓這一切傳播得更快。事實上，任何推動資訊傳播的新技術，都同樣地有助於散佈色情，例如今天的網際網路，就讓各種色情產物達到前所未有的繁盛流行。話說回來，這一切都要歸功於當年古騰堡所踏出的那一大步。

1　「根付」（netsuke）為七世紀時日本發明的衣物固定物，傳統和服沒有口袋，因此便衍生出佩帶小盒子或容器的習慣，再以根付固定於腰帶上。後來根付逐漸演變成雕工精緻的藝術品，在江戶時期非常流行，大部分是象牙雕刻，或是木刻品，也有用果核雕塑而成。

活色生香的文藝復興時期小說

裸體在文藝復興時期，可以說是藝術創作的固定主題，妙的是這些裸體不一定給人色情上的聯想，反而被視為是自然的忠實呈現，更被當作這個時期的一大特點。但是，當時的羅馬天主教握有相當大的權力，讓教宗克雷芒七世（Clement VII）可以把《方法》（*I Modi*）的出版商丟進大牢裡。《方法》是一本色情圖片輯，又名《十六種趣味》（*The Sixteen Pleasures*），只要跟這本書有關的人都惹上麻煩，對他們來說可一點趣味都沒有。而且在《方法》的原版被燒毀之後，只要有人膽敢出新版，就有可能坐牢，所以在市場上出現了不提出版商或插畫家名字的一系列複製品。這些「盜版」書，成了史上第一批黑市色情文物。

到了十七世紀，可以被視為色情文學先驅的小說，開始在歐洲出現（雖然《雅歌》（*Song of Solomon*）[1] 裡頭有些詞句連 A 片明星看了都會臉紅，但一般還是不會把《舊約聖經》當作情色小說）。其中最重要的小說是法國的《女學生或女哲學家》（*L'École des filles ou La philosophie des dames*），以及義大利的《天涯艷妓》（*La Puttana errante*）。這兩本小說差不多把現代色情小說能寫的都寫全了——畢竟性愛就是那麼一回事，幾百年也不會變。來自英國的小說《蕩女芬妮希爾》（*Fanny Hill*）倒是值得一提。1784 年，這本小說以社會批評的姿態問世，同時也穿插女主角所經歷的情色場面來增添趣味。書中所描述的性愛委婉到看不出來，讀者只能透過想像力來領會。即使如此，作者還是很有可能吃上牢飯。接下來的兩百多年間，《蕩女芬妮希爾》依然維持史上最暢銷、最多譯本的英文小說之一的地位。

儘管在維多利亞時代壓抑情慾才是主流，這年代中仍然有大量的色情作品問世。其中最有意思的一本是《我的祕密生活》（*My Secret Life*，1890 年出版），這本小說呈現出奉行嚴謹道德規範社會的虛弱面，無所不用其極地以大量細節描繪一個英國年輕人的性冒險。

1　舊約聖經詩歌智慧書的第五卷，揭示出愛情之美及迷人之處，是神給世人最好的恩賜之一。

攝影和電影：俯拾皆情色的新發明

有人這麼說過，在 1827 年發明了攝影、1894 年發明了電影之後的五分鐘內，就有個裸女站在攝影機前擺姿勢了。女人第一次在電影裡面脫衣服，發生在 1896 年。女演員露易絲‧威麗（Louise Willy）在法國電影《泡澡》（Le Bain）裡脫光了衣服，踏進浴缸——具體來說這是個很單純的動作，但確實是情色歷史上重要的分水嶺。不久之後，德國製作人奧斯卡‧麥斯德（Oskar Messter），發行了一系列裸女運動、戲水、跳舞的電影。這些電影可以說是「男性限定電影」（Stag Movie）的前身——專門拍給男人看，並且只在妓院、私人放映廳或單身漢派對中放映。

剝削電影（exploitation films）[1] 誕生在 1920 年代。發明人是美國華盛頓州森特利亞鎮（Centralia）的小鎮警長路易斯‧索內（Louis Sonney）。義大利裔的他，用抓到火車搶匪羅伊‧加德納（Roy Gardner）——人稱微笑大盜（smiling bandit）——的懸賞金，拍了一部警告世人歹路不可行的電影。當他發現這種宣傳方式深具潛力之後，他決定要把焦點轉移到「性」所帶來的種種危險上（當然，以恰當的場景來解釋他的觀點）。因為這些危險，讓他一口氣拍了四百多部電影，更在喜歡這類型電影的影迷中廣為流傳。同一個時代，還有勞倫斯（D. H. Lawrence）在 1926 到 1927 年寫就的《查泰萊夫人的情人》（Lady Chatterley's Lover），甫發表就被列入色情之列，因此在未經審查的狀態下，直接禁止在英國和美國發行。1959 年，一位美國聯邦法官以本書的品質（也就是在今天被視為世界文學傑作這麼高的品質）和作者的天才，推翻了這項禁令。不久之後，八釐米放映機問世，色情片再一次革命性的進化了。這項發明為有錢人和貴族，打開了業餘、客製化色情片的嶄新大門。因為這些影片通常在妓院中拍攝，並且由妓女擔綱主演，所以製作成本很低，相當經濟實惠，再加上可以在自己家中觀賞，種種創新都賦予色情片全新的意義。黃色影片（nudie flicks）在 1950 年代大行其道，充斥著脫衣舞孃和豔舞場面，但都稱不上是真槍實彈的色情片。軟調色情（Softcore）元素——例如模擬性愛——進入了這些黃色影片中。另外，魯斯‧梅耶（Russ Meyer）首次獲得成功的商業電影《蒂斯先生的邪念》（The Immoral Mr. Teas），也在這個時候上映。

60 年代，美國奉行以嚴苛出名的「海斯規範」（Hays Code）[2]，世界的色情片重心因而轉移至丹麥哥本哈根。海斯規範對在電影中出現的裸體、臥室場景、影射同性戀等內容，都有

1 剝削電影（exploitation film）是一種以廣告、行銷為目的所拍的電影，exploitation 即有廣告行銷之意。剝削電影的本意為，將某種特定內容（也就是想要加以廣告行銷的「產品」），如色情、暴力、特效、毒品，甚至人種、幫派、國籍等等，以聳動、誇張的方式呈現。由於內容本身更重於品質，所以往往粗製濫造。

2 用以約束影視製作內容的一系列規範，1930 年由當時的美國影視製片與發行協會（MPPDA）主席 Will H. Hays 發起制訂。

嚴格的限制，甚至連接吻都被視為過分激情。直到 1966 年海斯規範廢除，美國才再次奪回色情片龍頭地位。這裡有個值得一提的歷史小知識，讓海斯規範廢除的主要動力，不是來自於電影界的反彈，而是休‧海夫納（Hugh Hefner）所創辦的《花花公子》（*Playboy*）——這份混雜了絕佳的社會文化批判文章和橫陳裸女圖片的雜誌。海斯時代之後，新的電影分級制度—— X 級（X rating）出現，有大量色情或暴力內容的電影都被分到了這一級。第一部在主流首輪電影院放映的 X 級電影是《夢娜》（*Mona: the Virgin Nymph*，1970 年上映），但這部電影成功的光芒很快就被兩年後上映的《深喉嚨》（*Deep Throat*）所蓋過。

色情片的黃金時代

色情片的黃金時代來臨，許多令人驚嘆不已的、品質優異的 X 級電影，都在這個時候上映，例如《瓊絲小姐體內的惡魔》（*The Devil in Miss Jones*）、《無邊春色綠門後》（*Behind the Green Door*）、《黛比上達拉斯》（*Debbie Does Dallas*）、《艾曼紐》（*Emmanuelle*）等。在這些作品中，性愛場面和幽默有趣的經典台詞交織在一起，這種交融在後來同類型的電影中變得很難找到了。

1980 年代還帶來了家庭錄放影機，讓觀看成人電影的方式變得更加多元，畢竟在此之前，想看色情片還是得去成人影院（adult theater）。當需求增加，供應也跟著成長。這些色情電影變得越來越急就章，越來越沒創意，而且當色情片進入工廠式的大量生產模式，製片公司不再拍攝色情電影（movie），而僅僅製作品質低劣的色情錄像（video）。幸好當時的色情片影展依然生氣勃勃，讓色情電影工業得以撐過這整個完全沒有一部好電影的時期。對色情片來說，女人製作公司（Femme Productions）的創立，是整個 1980 年代最棒的一件事。這間製作公司由前色情片女星坎蒂達・羅亞蕾（Candida Royalle）創辦，並拍攝適合伴侶一起欣賞的色情片，這可以被視為向女性主義式色情片跨出了第一步。

到了 1990 年代，色情片中的演員又再一次的明星化，這是自從 1970 年代以後就消失的榮景。在這十年間，標誌出大規模預算色情片的開端，以及色情片從業人員成為流行偶像的轉變。誰沒有聽過崔西・羅德茲（Traci Lords）、朗・傑瑞米（Ron Jeremy）、珍娜・詹森（Jenna Jameson）、艾莎・卡蕾拉（Asia Carera）和洛可・希甫狄（Rocco Siffredi）？就算再怎麼不熱衷於色情片的人，也可以立刻認出他們的名字和臉。

網際網路

隨著網際網路的日益茁壯和寬頻上網的普及——這對色情片來說非常重要，讓人們得以高速觀看和下載影像（用 52k 撥接真的是一種折磨），在二十世紀的第一個十年，我們有了 DIY 色情片。現在，自己的色情片自己拍，任何人都可以在幾分鐘之內拍下自己的性幻想並且放到網路上分享。

但在這幾年間，真正值得記上一筆的是女人開始走進／佔領舞台中央，不僅僅是色情片的消費者，更在這個業界中成為專業人士——不再只是演出，更要成為色情片的製作或導演，為這個類型電影增添新鮮的氣息。

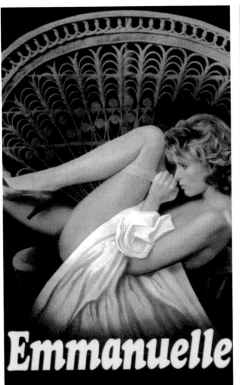

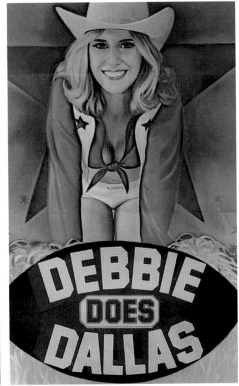

左上圖 Emmanuelle © Alain Siritzky Productions
其他三圖 © VCA Pictures

推薦紀錄片

深喉揭祕（*Inside Deep Throat*）

有部電影，以兩萬五千元美金的低成本，創造出六億效應[1]，同時造成政府有關當局與憲法第一修正案之間的衝突[2]，並且讓買一張電影票，變成了革命行動，那就是 1972 年上映的成人電影《深喉嚨》（*Deep Throat*）。一般認為，《深喉嚨》是有史以來最賣座的電影，但它所代表的，不僅止於刺激的感官饗宴，或者票房的超高收益。在《深喉嚨》上映之際，正是性自主運動、平權運動、反主流價值倡議達到巔峰之際。這部成人電影突然成為了整個社會文化大地震的震央，而它所激起的餘震，到今天都還感受得到。在《深喉嚨》震撼了集體想像的四十年之後，這部紀錄片檢視在當年製作人的無心插柳之下，與實際所留下傳奇之間，有著怎樣的鴻溝。

編劇、導演：芬頓・貝利（Fenton Bailey）、藍迪・博巴圖（Randy Barbato）
國籍：美國
年分：2005 年
片長：92 分鐘
類型：紀錄片

1 美國聯邦調查局對本片票房的估計較低，大約僅有一億美元。由於當時色情片電影院的經營大多掌握在犯罪集團手中，在票房數字上灌水是洗錢手法，掩飾毒品與性交易的非法所得。雖然關於票房數字的爭議不斷，《深喉嚨》仍然可能是有史以來最賣座的色情電影。
2 1970 年代針對《深喉嚨》一片的反對行動，包括 1975 年喬治亞州（Georgia）與 1976 年田納西州（Tennessee）的兩次起訴。

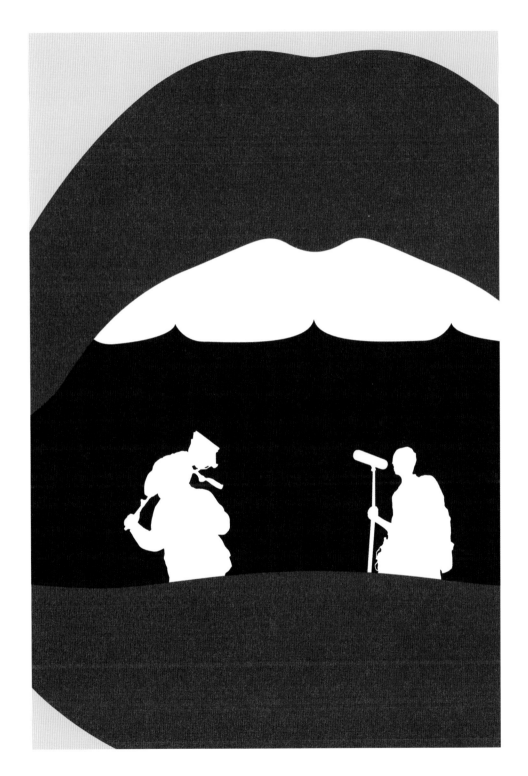

問與答
FAQs

我在前面已經說過，相較之下，女性對色情片的了解往往比男性稍嫌弱了一點，所以在這一章中，我將所有在論壇、訪問、電子郵件裡回答過的問題整理在一起，讓大家一口氣了解色情片產業到底葫蘆裡賣什麼（春）藥。

1. 色情電影剝削女性嗎？

莎夏・葛蕾（Sasha Grey），美國成人影片界最時尚的女演員，曾經回答過一樣的問題——儘管很多人認為她是被壓迫的一方，但她不認為自己受過任何人在性方面的侵害。她否認吸毒，更聲稱自己從未在鏡頭前做不想做的事情。她非常清楚知道自己在做什麼，也希望女性能明白自己擁有發展扭曲的性幻想、或者來一場性愛大冒險的權利。「女人，」她說「不必在床上當淑女。」

2. 我要怎麼確定在 X 級電影中沒有未成年人參演，或者沒有人是被迫的？

每年都有大筆大筆的資金進入色情片這個合法、受到高度監管的產業，如果沒有先驗證所有表演者的身分，並且確認他們都達到法定年齡，是不能開拍的。所有的表演者還必須簽署一份制式的同意書，代表他們都是自願參加演出，不受任何形式的脅迫，並且獲得滿意的酬勞。

3. 每年有多少資金投入色情片產業中，又拍了多少部？

每年大概有 14000 部成人電影上映——還不包括那些沒有紀錄的。因為現在的色情片不僅僅只有電影這個模式，還有一些直接放上網路的色情錄像。根據專門報導成人電影產業的商業雜誌《成人影帶報導》（*Adult Video News*）分析，成人電影每年帶來 30 億美金的收入，但事實上，這個產業的產值特別難以估算，實際收入可能更高一點。到目前為止，就跟主流電影一樣，美國也是色情片的最大製片國。

4. 演員用哪些保護措施避免性病？

各式各樣的保護措施，就跟一般日常生活一樣。每部製作都必須讓演員接受性病篩檢，並且留下記錄。定期檢測也是必要的，讓表演者清楚自己的健康狀況。保險套當然能用最好，但是有時候會因為市場偏好而捨棄。

5. 為什麼女女愛在色情片裡很常見，卻沒有男男愛這回事？

傳統色情片是為了異性戀男人而拍攝的，基於某些不明原因，對異性戀男人來說，男男愛有損男性氣概。但是色情片裡的女同志們卻很有可能是雙性戀——這點讓很多男人光想到就硬了。這也代表女人可以同時被兩個人上。

1.

2.

3.

4.

5.

6. 為什麼男人都射在外面？

因為射精是展現男子氣慨、生活方式⋯⋯每件事當中最最要緊的事。這就是為什麼這一幕不斷出現在傳統男性本位的色情片裡，用來展現男人對性的愉悅和獲得高潮的證據。

7. 為什麼色情片女導演這麼少見？

色情片產業是男人為了男性的需求而創造的，所以女性除了擔任一些無足輕重的工作之外，並不容易跨入這個產業。但是現在這個狀態已經有了很明顯的改善，有少數的獨立製片力求突破，以女性之姿，拍攝專門給女性看的電影。

8. 情慾片和色情片有什麼差別？

理論上來說，色情片裡可以直接看見生殖器，而情慾片裡的一切都是點到為止。但我不認為這兩者的分法有這麼絕對和直接。我認為，情慾片和色情片的分別，應該建立在觀眾的文化背景、喜好口味上。這兩種片的目的都是要點燃觀眾的慾望，只是其中一種比另一種更明確地強調「細節」。

9. 對色情片產業來說，愛滋病造成什麼影響？

在第一波大流行的時候，許多演員死於愛滋，包括成人電影界的大明星約翰·霍姆斯（John Holmes）。現在不只有全面篩檢，還包括定期血液檢測追蹤。如果有愛滋陽性反應，就會立刻被禁止參與演出。

10. 誰是你最喜歡的色情片男、女演員？你是怎麼發現他們的？

我喜歡看起來自然的演員，不是那種典型的色情片明星像納喬（Nacho）、洛可（Rocco）或珍娜·詹森（Jenna Jameson）之類的。我所住的地方巴塞隆納，是一個飽藏著年輕演員的金礦。但我也與布拉格、布達佩斯或倫敦的經紀公司合作，在這些城市裡也能找到很多很不錯的男、女演員。

6.

7.

8.

9.

10.

11. 曾經有演員難以自拔，在導演喊「卡」之後還停不了的嗎？

沒有。拍攝色情片所需要的技術，遠高於它為演員所帶來的娛樂，而且這些男、女演員都非常專業，他們是來「拍電影」的。當然，如果氣氛對了，可以更愉悅地表演性愛，但他們都很嚴格地守著自己的專業原則。事實上，導演喊卡之後，與其繼續親熱，他們更想跳起來去沖澡。

12. 有人為了打炮而去拍色情片嗎？

就理論而言，在成人電影裡演出是一種工作。不過在自製或業餘色情片中，就真的有很多人為了打炮才去拍片。

13. 真的有「勃起服務員」（fluffer）嗎？

以前有。勃起服務員通常是女性，她們的工作就是確保男演員在每一場戲都能勃起。現在則都會要求男演員即使不靠他人的觸摸，也能保持「一觸即發」的狀態，在沒有外力的幫助下自己「站起來」。

14. 男演員怎麼樣一直保持在勃起狀態？

理論上，成人電影的演員是專業的性工作者，他應該可以控制自己的身體，特別是陰莖。但如果這個理論對他來說行不通，他就該讓威而鋼來幫助他。這個藍色的小藥丸可以讓他在幾分鐘之內就硬起來。

15. 我想演色情片，但我不想臉被看見，有可能嗎？

不可能。所有的色情片都會把臉拍出來，因為必須透過臉部表情，才能展現演員感受到的性愉悅。再說不管怎樣，只要有口交就一定會帶到臉，而且 **99.9%** 的色情片裡都會有這必備情節。

11.

12.

13.

14.

15

16. 色情片裡的女演員會假裝高潮嗎？

會，大部分的時候都會。但是，女演員真的達到高潮也是有可能的，就看這個女演員本身的狀況、這部片的製作過程，以及當時對手的男演員或女演員怎麼碰她。話說回來，為什麼女演員不可以真的「到了」呢？畢竟色情片這一行，就該比其他任何產業都爽啊！

17. 有辦法可以增加精液量，讓射精的時候更「目不暇給」嗎？

有，請上網搜尋仙特敏（Virilix）和福祿 500（Volume 500）。這些產品通常融合了天然植物萃取物，用以增強精子的數量和質量，還能促進整體性活力。

18. 通常演員在一部片或一場戲可以賺多少？

在歐洲，一場戲通常可以讓一個女演員賺到約 500 到 1500 歐元不等，就看她的名氣、口碑和這場戲的複雜程度。男演員賺得就少一點，大約是每場戲 300 到 1000 歐元。

19. 想當色情片男演員一定要有 30cm [1] 嗎？

雖然尺寸在這一行中很重要，但也不是唯一的重點。有支漂亮的大屌當然很好，但是如果你的小弟弟隨時隨地想硬就硬，那你也能做這行。

20. 我想演色情片，我該怎麼做？

首先，我建議你拍下和另一半的性愛影片，然後再拍些自己的臉和全身的照片。如果到這裡你都還不覺得很彆扭，想繼續進行下一個步驟，那你就可以去找一個專門做色情片的經紀公司試鏡。很多大城市裡都有這種色情片經紀公司。

21. 色情片女演員也兼職做黑的嗎？

這情況通常是反過來──有些性工作者會接拍色情片，用來吸引顧客或者鞏固口碑。有一點很重要，色情片女演員和賣淫是完全不一樣的兩回事。

1　原文為 8 英寸，約 20 公分，為了貼近中文讀者生活中常見的誇飾法，故稍作調整。

16.

17.

18.

19.

20.

21.

22. 看線上色情片會在我的電腦裡留下紀錄嗎？

色情網站的網頁通常置入了 cookie ——也就是透過瀏覽器，留在電腦硬碟中的微小文字檔案，甚至是木馬病毒，可以把自己安裝在你的電腦系統中，持續透過網路追蹤。但只要你有一套完善的防毒系統，這些應該都不是問題，更何況，你還可以時不時點開瀏覽器的「歷程」（history）選項，把紀錄都刪掉。

23. 看色情片會讓人心理變態嗎？

根據《韋氏大學詞典第 11 版》（*Merriam-Webster's 11th Collegiate Dictionary*），「變態」（pervert）字義為：「使造成、使轉開或遠離好的、真的或道德正確的。」色情片沒辦法做到這些，倒是可以為你的性幻想增添一些風味，或者讓你更「愛玩」一點。

24. 成人電影界中會有關係長久穩固的情侶嗎？

有的。但是身為專業人士，他們必須拋開嫉妒心和佔有慾，接受他們的另一半和別人拍戲。這些都只是戲劇效果，和忠不忠誠一點關係都沒有。

25. 在有伴侶的狀態下，還是會邊看色情片邊自慰，這健康嗎？

不管你有沒有伴侶，自慰都很健康。因為這讓你感到舒服愉悅，而且讓你知道你的身體喜歡什麼。如果當你在看色情片的時候自慰，你會想到一些新的花招，晚點就能跟你的她或他玩。性幻想是我們最大的財富！只要我們給它養分，它就能讓我們成為更棒的情人。

26. 有專為女性拍的成人電影嗎？

有的。基本上，這種成人電影裡的女性形象都較為積極正面，不至於被詆毀、被當成妓女或受害者。在這裡，女人也被視為有性慾的存在。這些電影有著有趣的視覺效果，台詞和內容也同樣有意思。當然，男人也可以看這種專為女性而拍的成人電影——所有人都是這場盛宴的來賓！

27. 色情片歷史上最輝煌的一刻是？

1970 年代，被稱為色情的黃金時代。在那個時代，色情片產業拍出了最好的作品，進入了主流院線，而且當年的豔星被視為是真正的明星。

22.

23.

24.

25.

26.

27.

28.我的另一半邀我一起看成人片，但我覺得很尷尬，請問我該怎麼辦？

我要先講，和你的另一半一起看成人片應該會很有趣，你沒有理由覺得尷尬、羞恥，或者無法好好享受。所以，先去為自己找一部色情片，當你找到一部感覺對的，再從中找出最讓你慾火焚身的一場戲，接著就可以建議你的另一半和你共進晚餐——而餐後甜點就是給他這個小驚喜！

29.我男朋友想跟我自拍色情片，我要怎麼才能確定這部片最後不會在網路上流傳？

只有一個辦法——不要讓這個影片或數位原始檔離開你，也不要讓他拷貝。這就意味著這部色情片必須由你來拍攝，由你來保存。你們隨時都可以一起看這部片，但原始檔永遠都在你手上。

30.我要去哪裡購買或觀看優質色情片？

這本書裡就有很多相關的資訊，如果你想把範圍縮小到居住地區附近，你可以google「情趣玩具」或「成人精品」，最後再加上你所在的城市名稱，一定會發現很多有趣的選擇。不然，還有網路商店，可以又快又準確地把成人電影直送到府。

31.有沒有色情片奧斯卡？

現在有越來越多地方性或區域性的成人電影節，但是能被稱為色情界中的奧斯卡的，只有在拉斯維加斯舉辦的 AVN 大獎[1]，是色情電影界的一大盛事——成人娛樂博覽會中的一個項目。AVN 大獎頒發超過一百種不同的獎項，只要獲獎，聲望立刻翻倍上漲，或者銷售量大幅攀升。這是所有色情片導演和演員最大的夢想。

32.女人通常會看色情片嗎？

當然看，即使很多女人沒有意識到我們正在看色情片，或者不願意承認這一點。事實上，在1990 年代，因為有線電視和衛星電視的出現，色情片的最大宗消費者就是家庭主婦。她們在老公去上班、小孩去上學的時候，藉此打發時間。

[1] 由《成人影帶報導》雜誌（*Adult Video News*，簡稱 AVN）創立的獎項，表彰每年的傑出成人電影，並冠名贊助每年 1 月於美國拉斯維加斯舉辦的成人娛樂博覽會。

28.

29.

30.

31.

32.

From
Ah! Ah! Aah!
Aaaaaaah!
to
Zzzzzzz...

色情片辭典
A Dictionary of Porn

本辭典照英文字首順序排列。

另類成人片（alt-porn[1]）：名詞。獨立攝製的色情片。

肛（anal）：形容詞。1. 與肛門有關的。2.（肛交的簡稱）泛指使用陽具、手指或情趣用品插入肛門。

肛吻（anilingus）：參見舔肛（rim job）。

皮繩愉虐（BDSM）：名詞。BDSM 為綁縛（bondage）、調教（discipline）、虐戀（sadomasochism）的縮寫，泛指一種支配與臣服的性遊戲。

雙性戀（bisexual）：形容詞。1. 具有兩種性別的屬性；雌雄同體。2. 對男女雙性都具有性慾望的，有雙性傾向的，具有雙性慾望特徵的。名詞。在傳統色情片中，女人的同義詞。

口交（blow job）：名詞。以口為男人進行性交。

綁縛（bondage）：名詞。在支配與臣服的性遊戲中，使用特殊服裝或者道具，以限制行動。

泡泡糖（bubblegum）：名詞。成人電影界中的術語，意指一個特別粉嫩的陰道。

集體顏射（bukkake）：名詞。（出自日文bukkakeru，用以表示非常快速，或者將水灑在人的身上、臉上）一種行為，據稱源自古代，但也有一說指稱為都市傳奇——一群

口交（blowjob）

男子（從數十至數百人）同時在射精在一個女人身上。

衣女裸男（CFNM）：名詞。Clothed Female Nude Male 的縮寫，一種女性或多或少穿著衣服，凌辱全裸男人的行為。

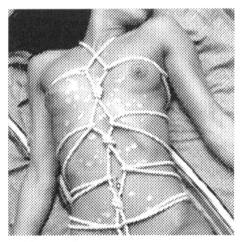

綁縛（bondage）

1　alt-porn 是 alternative pornography 的縮寫，通常會和龐克（punk）、歌德（goth）和銳舞（raver）等次文化有關。這種色情片往往是由獨立、小型的製片公司製作，而演員多半身上有刺青、穿孔或疤痕紋身、染髮等等。

屌環（**cock ring**）：名詞。以金屬、皮革或橡膠製成的環狀物，穿戴在睪丸和陰莖上，用以讓勃起更長久和並延後射精。

女牛仔式（cowgirl）：形容詞。用來形容面對面的性交體位（女上位）。使用這種體位的時候，男性躺著，女性跨坐其上（若女性面對男性的雙腳方向，則稱為反向女牛仔式）。

女牛仔式（cowgirl）

奶油派（cream pie）：名詞。射精在女性陰道內，精液緩緩排出，流淌在陰道口的樣子。

汏（cum）：名詞。精液的俚俗用法。

舔鮑（cunnilingus）：名詞。為女性口交。

假屌（**dildo**）：名詞。陽具形狀的情趣玩具，多用於陰道或肛門自慰。

狗爬式（doggy style）：名詞。一種性交體位，女性成趴跪姿，讓伴侶由後方進入。

雙插（double penetration）：名詞。一種性愛遊戲，由兩位男性（或兩個情趣玩具）和一位女性性交，玩法有三種：兩位男性的陽具（或情趣玩具）都插入女性陰道；兩位男性的陽具（或情趣玩具）都插入女性肛門；女性的陰道和肛門各有一位男性的陽具（或情趣玩具）。

英式調教（English discipline）：名詞。支配與臣服的性遊戲之一，以言語羞辱為主，但是也有可能搭配鞭子和蠟燭。

暴露狂（exhibitionism）：名詞。1. 無法克制暴露生殖器的衝動，尤其是在陌生人面前。2. 對用猥褻的姿勢展示自己的生殖器，或在公共場合性交，感到愉悅。

顏射（facial）：名詞。色情片男演員射精在女伴臉上的行為，自 1990 年代以來，就在色情電影中時常出現。

顏射（facial）

女性主義色情電影（feminist porn）：名詞。為女性所拍攝，並由女性執導的色情電影類型。

戀物癖（fetishism）：名詞。對身體的特定部位，或與之相關的物件，感到性興奮或充滿慾望。

Fisting

戀物癖（fetishism）

拳交（fisting）：名詞。部份或完整的拳頭，插入伴侶的肛門或陰道中。

群交（gang bang）：名詞。一種群體場景，理論上沒有特別定義的一群人，輪流和一位女性性交。

女女交（girl-on-girl）：形容詞。在色情電影中，涉及女性和女性交媾的場景。

女女交（girl-on-girl）

剛左色情片（gonzo porn）：名詞。「剛左」一辭源自於亨特・湯普森（Hunter S. Thompson）所創立的一種新聞風格，指報導者參與了其所報導之事的一部份。剛左色情片導演或攝影師，不只執導／拍攝色情片，更參與了演出。

硬調色情（hardcore）：形容詞。指稱明顯、露骨的性交行為。

雌雄同體（hermaphrodite）：名詞。此名來自希臘神話中赫密斯（Hermes）和阿芙蘿黛蒂（Aphrodite）之子，赫馬佛洛狄特斯（Hermaphroditus）。在詩人奧維德（Ovid）的敘述中，因為湖中水仙薩瑪西斯（Salmacis）向天神祈求能與赫馬佛洛狄特斯合而為一，最後如願以償，兩人合而為一。這個辭是指同時具有男女性徵的人。

跨種族（interracial）：形容詞。色情片術語，用以描述在一部色情片中，有不同種族的演員演出，但多半指白人和非裔美國人。

跨種族（interracial）

內射（IP）：internal popshot 的縮寫，在色情片中，比較少見的直接射精在陰道中。

紙莖（kokigami）：名詞。kokigami 為日本能劇中配角腰間所綁的布料「koki」和日文的「紙」（gami）合併所組成的字，在勃起的陽具上以摺紙裝飾，例如龍或者其他動物。

乳膠衣（latex）：名詞。有著近似塑膠的質料，相當受到某些戀物癖者的歡迎，並且時常在色情片中出現。

主流色情（mainstream porn）：名詞。一種以男性取向為主的色情片，也是現今大家最常在網路或用播放器觀看的色情片類型，起源於 1980 年代，大約為家庭錄影機和播放器出現的時候。（「主流」一辭原為用以表示河流主河道的名詞，到了現在，根據《韋氏大學詞典第 11 版》的解釋，「主流」的意義轉變為「一個普遍的潮流、行動的走向或者影響」，為「主流」開啟了和藝術、音樂的連結，日後更進一步的逐漸應用在各種流行文化上。）

自慰（masturbation）：名詞。用手或透過其他道具輔助，給予生殖器、性感帶刺激，以獲得性快感。

抽插特寫（medical shot）：名詞。在色情片中，顯現性交中的生殖器特寫。

色情少女（MET Art）：名詞。MET 為 most erotic teens 的縮寫。1. 一個網站（www.met-art.com），從藝術的角度展示情色圖片或影片，其中的主角看起來都像是青少年，但不管他們實際上是不是真的都在 20 歲以下，可以確定的是他們都達到法定年齡（18 歲以上）。2. 青少年色情照片或影片。

熟女系列（MILF）：名詞。MILF 為 mother

I'd like to fuck 的縮寫，指一種色情片類型，以和成熟有魅力的女性性交為賣點。

傳教士（missionary）：形容詞。標準或者接近傳統面對面的性愛體位，女性平躺，雙腿分開，男性則俯伏在女性上方。

女王（mistress）：名詞。女主人；在支配與服從，或施虐與受虐關係中，佔有主導地位的女性。

射金（money shot）：名詞。特指在色情片中，男優射精的那一個畫面（這也是讓他能領酬勞的畫面）。

木乃伊化（mummification）：名詞。一種綁縛技巧，使用各種材料，從保鮮膜到緞帶都可以，將一個人完全包裹。

雜交狂歡（orgy）：名詞。在色情電影的一個場景中，同時有五位或更多人交換伴侶，以多種方式性交（兩兩成對、3P，或者其他）。

性慾倒錯（paraphilia）：名詞。一種性慾的模式，這種性慾只有透過性交以外的途徑才能滿足；亦指對其他事物感到興奮，從爬蟲類到某段音樂都有可能。

畫報（pinup）：名詞。在 1950 年代，印著充滿魅力的女郎──特別是女演員兼脫衣舞孃貝蒂‧佩吉（Bettie Page）──的海報、宣傳單等。

色情明星（porn star）：名詞。在色情電影界中，取得明星等級地位的男女演員。

自拍系列（POV）：point of view 的縮寫，從掌鏡男人的角度，所拍攝的自製色情影片。

舔肛（rim job）：名詞。一種舔舐肛門，或用舌頭插入肛門的行為；肛圈。

自拍系列（POV）

虐戀（**Sadomasochism**）：名詞。或稱 SM，源自於法國小說家薩德侯爵（Marquis de Sade）和奧地利小說家馬索克（Leopold von Sacher-Masoch）名字的縮寫，兩人作品中的性愛場景都建立在主／從關係上。透過造成自己或對方在身體或精神上的痛苦，來得到性愉悅。

日式束縛（shibari）：名詞。日本的綁縛色情藝術，是一種強調精緻唯美的性行為。

奴（slave）：名詞。在 SM 關係中扮演順從方的男性或女性。

口傳精液（snowballing）：名詞。1. 射精在女性臉上之後親吻她。2. 射精在一人嘴裡，此人口含精液，然後傳到其他人口中。

軟調色情（softcore）：名詞。一種軟性、溫和的色情，不含赤裸裸、露骨的性行為或器官。

潮吹（squirting）：名詞。女性射精。

脫衣舞（striptease）：名詞。一種官能式的舞蹈，表演者以優雅、有魅力的方式，隨著音樂將衣服脫掉。

3P（threesome）：名詞。指互為同性或異性的三個人所進行的性行為。

3P（three some）

威而鋼（Viagra）：名詞。一種化合物「西地那非」（sildenafil），由輝瑞藥廠（Pfizer）在 1996 年合成製造，可以透過血管收縮幫助陽具勃起，並用於治療勃起功能障礙。

威而鋼（Viagra）

按摩棒（vibrator）：名詞。一種情趣玩具，通常做成陽具的樣子，透過震動裝置加強性愉悅的感受。

視訊錄影機（webcam）：名詞。一種數位影音裝置，連接在電腦上，被廣泛用於拍攝自製色情影片，或透過網路傳播滿足暴露癖。

瑜珈色情（yoga porn）：名詞。一種男人替自己口交的色情片類型。

瑜珈士（yogi）：名詞。在色情片中，可以替自己口交的男人。

戀獸癖（zoophilia）：名詞。和動物發生性行為；獸交。

第六章

恐怖片、喜劇片和色情片
Horror Movies, Comedies, and Porn

--

我喜歡把色情片當作一種視聽娛樂類型看待，也時常拿色情片和其他類型電影做比較，例如恐怖片和喜劇片。就像恐怖片想把人嚇得打顫，喜劇片想讓人笑得打滾，色情片也只想讓人打炮。

每個觀眾都是獨一無二的。或許你的朋友推薦你看一部讓他笑到跌在地上的喜劇片，但你卻看到想哭；又或者你聽說某部恐怖片可怕到讓人魂飛魄散，但你卻看得哈哈大笑。

色情片也是一樣。我們都有著不同的感受力和想法，所以一部讓某人覺得超級嗨的色情片，或許會讓另一個人看到打呵欠。又或者，以高度精緻和細膩手法讓別人留下深刻印象的片，在你眼中不過是一堆垃圾湊出來的爛東西。

人類的性行為方式有千百種，在現實生活中如此，在這些色情電影中也是如此，每一位男男女女都有自己的偏好。有些人的性慾可以被一塊砸在臉上的派啟動，有些人對乳膠衣如癡如狂，有些人對腳或鞋子有特殊癖好，有人喜歡男人有人喜歡女人，還有人喜歡變裝甚至變性。還有熱愛屁股的，喜歡重口味虐戀的，夢想在火爐前浪漫纏綿的，想要打激烈野炮的，喜歡被綁起來的，喜歡被羽毛搔胳肢窩的。世界上有六十億人口，就有六十億種做愛的方法。

就像資訊對你生活中的其他面向很重要一樣，資訊對你的性生活也具有關鍵地位。你對性愛懂得越多，你就越有機會去選擇，去探索、享受你身體的歡愉。

資訊提供了自由選擇的可能性，而自由選擇的可能性，則帶來更多歡愉。如果你沒看過色情片，你不能說你不喜歡，因為這就像沒吃過生蠔卻直接否定它的美味。（事實上生蠔是真的很好吃，特別是淋上一點檸檬汁、胡椒，和切碎的紅洋蔥）

無論如何，現代男女都有權放縱一下自己的性幻想，這意味著別謹守著熟悉的老招，不妨多試試幾種新鮮玩法。巧克力或許是你的最愛，但偶爾你可以吃點別的換換口味，就算吃完之後只是讓你更加確定「巧克力是我的最愛」也沒關係。性愛也是一樣，「多元化」能為生活增添風味，更何況你可能一時興起就想來點不一樣的。

當我跟一些女性朋友聊起這件事，很多人承認，她們對色情片的喜好和口味，其實和她們平時在床上的習慣不盡相同。色情電影讓她們貼近那些平時她們沒勇氣（或沒興趣）自己在床上嘗試的性愛花招。

我發現自己屬於那種喜歡看兩個帥哥同志做愛的女人，也對雙性戀有幻想，想看看兩個女人在一起，或者快速地偷窺一下虐戀或戀物癖的世界長怎樣。我和一些龐克女孩聊過，她們喜歡看像珍娜‧詹森（Jenna Jameson）那樣的超級芭比，也遇過一些端莊的女大生，喜歡粗暴、變態的色情片，或者看到女人屈服在陌生人的威脅下、在公共場合性交。

這些性愛大冒險，你都可以安安全全、舒舒服服地在自己的電視或電腦前享受，不需要別人幫忙，也不會讓自己暴露在任何危險之中。色情片是不是太棒了？！

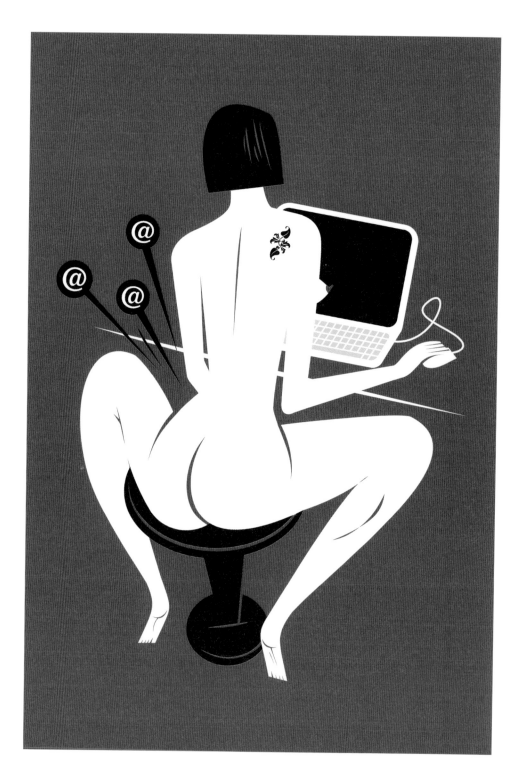

難搞女

現在有一種新女性出現了——所謂的難搞女（**wise wanker**）。她不需要別人來滿足她在性愛上的異想天開；她不以追求享樂為恥，但同時知道尊重自己的身體；她知道怎麼樣「自得其樂」，有高度的性愛 IQ 和 EQ，也知道要去哪裡買情趣玩具；她知道自己想要什麼，也知道如何追求到手。

她知道網路充滿各種可能，也知道如何物盡其用；她會看一些其他女人所寫的性愛部落格，或許自己也寫一個；她對所有的成人精品店和情趣玩具如數家珍；她懂得線上收看色情片；她總是能找到做愛的對象。

她擁有各品牌最新、最厲害的情趣玩具，從樂絡（LELO）、晚晚（Late Late）、狂野兔兔（Rampant Rabbit）到吉米珍（Jimmyjane）。

在她的 DVD 收藏中，你可以找到像《性愛巴士》（*Shortbus*）、《情慾九歌》（*9 Songs*）、《五則她的情慾故事》（*Five Hot Stories for Her*）、《無邊春色綠門後》（*Behind the Green Door*）、《怪咖情緣》（*Secretary*）、《小野貓》（*Faster, Pussycat! Kill! Kill!*）這類電影。難搞女知道她想要哪種色情片，並且多方嘗試，探索自己的品味。

她知道採取保護措施，以及安全性行為。

她的書架上有阿內絲‧尼恩（Anaïs Nin）、瑪格麗特‧莒哈絲（Marguerite Duras）、薇吉妮‧黛彭特（Virginie Despentes）、琳達‧威廉斯（Linda Williams）、凱薩琳‧米雷（Catherine Millet）、科萊特（Colette）、波琳‧瑞芝（Pauline Réage）等女性作者的書。

警告：前方有性愛

在好萊塢的主流電影中展示性愛場面到底有什麼問題？他們把性愛拍得難看至極，結果是，讓為了成年男女所拍攝、能創造數百萬美元產值的 R 級片、三級片和色情電影另起爐灶。

好萊塢主流電影的製片和導演，通常把性愛場面當成填補電影空白的過場戲，那意思就好像是：「我這可是規規矩矩的電影，如果你要看性愛，自己去租三級片來看。」但事實上，性愛是人類生活／生命中最重要的事情之一，它在一個人的生活裡佔有十足份量，排除或迴避性愛，都無法把一個故事說完整。

文學作品對性愛的態度是坦蕩而不閃避的，反觀電影工業，每當要將性愛呈現在銀幕上，就變得畏縮又虛偽，十足道貌岸然。社會自有一套運作規則，即使到了現在這個年代，大眾媒體依然被用來傳達道德教條，並且延續著那套「端莊女性」的理想。但我對於那種我稱之為「妓女化（whorifying）」女性 —— 把享受性愛不感到羞恥的女性稱作妓女 —— 的行為，已經感到很厭煩很疲憊了，這種狀況在主流電影中屢見不鮮。

大銀幕上的性

● 在情緒越來越高漲的時候，鏡頭就會移開，硬生生地快速切換到「第二天早上」。

● 在主流電影中的性愛，大多被處理成猥褻、危險、窒礙難行或者病態的場面。

● 主流電影幾乎都由男性主導製作，所以在這些電影中，一個獨立、擁有活躍性生活、勇於享樂的女性，下場都很慘，不是被強暴，就是受重傷、懷孕，甚至死亡。看看《第六感追緝令》（*Basic Instinct*）中的莎朗・史東（Sharon Stone）、《最後的誘惑》（*The Last Seduction*）中的琳達・佛倫提諾（Linda Fiorentino），或者《兇線第六感》（*In the Cut*）中的梅格・萊恩（Meg Ryan）

● 在主流電影中，很難找到一個性生活多采多姿，同時日子也過得很快樂的女性角色。

琳達·威廉斯（Linda Williams）為柏克萊加州大學（University of California, Berkeley）電影研究與修辭學教授，曾針對色情片歷史進行一連串的細節分析。在她的著作《硬蕊：力量、愉悅和狂潮來襲》（*Hard Core: Power, Pleasure, and the "Frenzy of the Visible*）當中，她這麼說道：「色情片或許是唯一一個能讓了解、尋求，並且獲得自身愉悅的女性，不會受到懲罰的世界。」

照過來！

那些對主流電影不當性愛場面的非難，有部分得歸咎於美國電影協會（Motion Picture Association of America）那套虛偽保守、強調道德潔癖的評級系統。我想大力推薦一部傑出的紀錄片——《本片尚未分級》（*This Film Is Not Yet Rated*），導演柯比·迪克（Kirby Dick）對這套分級系統進行了深入的剖析。

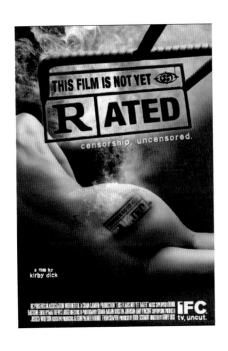

給難搞的妳
A Word to the Wise Wanker

茫茫色情之海中，哪一種類型最適合我？如何把色情片分類歸納，享受一下巧妙各有不同的種種香豔刺激？當代主流色情片與古典情色片，男同女同雙插頭系列與戀物癖小圈圈，H 體和剛左色情片，還有 DIY 和新浪潮也自成一派，又或者另類成人片……看完這一章，妳就是色情專家。

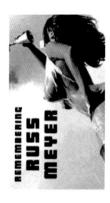

REMEMBERING RUSS MEYER

SUPERWOMEN!

Filmed in Glorious Black and Blue

BELTED, BUCKLED and BOOTED!

RA SATANA · HAJI · LORI WILLIAMS · SUSAN BE

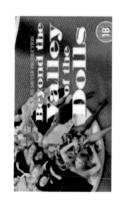

魯斯・梅耶

奶子、奶子，給我更多奶子

有一未經證實的理論指出，男人喜歡大胸部的女性，是因為這樣的女性看起來更具有滋養下一代的能力。另一種說法則宣稱，大胸部讓男人想起自己在襁褓時期被母親呵顧的感覺。還有其他說法——像是太早斷奶，或者太晚斷奶（在成長期間很習於乳房唾手可得），都會讓男人喜歡大胸部。如果上述這些理論／說法都對，那魯斯・梅耶一定應證了好幾項——不然要怎麼解釋這位傳奇導演對胸部的狂熱迷戀？

魯斯・梅耶（Russell Albion Meyer，1922-2004），出生於加州，父親是警察，而母親則是家庭主婦。在很小的時候，梅耶就表現出對電影的興趣，母親為了支持兒子的夢想，典當了結婚戒指替他買一台 8 釐米的攝影機。那一年，梅耶十四歲。有了這台攝影機之後，他參加許多當地的比賽，並且多次獲獎。在二戰期間，他進入美軍，擔任戰地攝影師。戰後，他成為雜誌《花花公子》（*Playboy*）的攝影師，並和一位名為貝蒂（Betty）的女子結婚，只是這段婚姻維持不到一年。

約莫從這個時期開始，梅耶自己導起「裸體美人」（nudie-cutie）[1] 類型短片，第一部是《法式偷窺秀》（*The French Peep Show*，1950），由脫衣舞孃譚碧絲・史東（Tempest Storm）主演。隨後的九年之間，他和女演員兼前玩伴女郎，伊芙・梅耶（Eve Meyer）結婚，並推出作品《蒂斯先生的邪念》（*The Immoral Mr. Teas*，1959）——這是他第一部成功的商業電影，也是美國影史上第一部沒有理由、不找藉口、坦率秀出女性裸體的電影，梅耶在此片中不只呈現了女體美麗的一面，更展示了他的尊重之意。透過《蒂斯先生的邪念》，梅耶開始發展他獨特的幽默感，這成為後來他所有作品中的一大特徵，他的敘事手法也是一絕，用許多五到十秒的快速鏡頭串連而成，營造出靈活的視覺效果。

1 以呈現女性裸體為主題的成人電影，碩大胸部為此種類型電影的必要元素。這種電影製作成本低，但通常能創造很高的利潤。執導《教父》（*The Godfather*）的大導演蘭西斯・柯波拉（Francis Ford Coppola）即是以拍攝此種類型短片開始他的職業生涯。

到了七零年代，有一系列的電影逐漸自成一格，形成風潮，也就是後來被統稱為性剝削電影（sexploitation）或刑房電影（grindhouse）的類型電影。雖然沒有露骨的「愛情動作場面」，但片中的女性隨時隨地找到機會能露就露，走一個接近軟調色情片的節奏（對了，這時候的電影中，女明星有大胸部是常識了）。

不過，真正讓梅耶聲名大噪的作品則是 1965 年上映的《小野貓》（Faster, Pussycat! Kill! Kill!），這部可以被視為 Z 級片的電影，其受歡迎的程度幾乎跟一般主流電影並無二致（所謂 Z 級片就是指超低成本，因為太莫名其妙反而產生了獨特魅力的電影）。《小野貓》的成功，也奠定了一位女演員的地位，她就是梅耶最愛的女演員之一，兩人多次合作，人稱巨乳虐待狂的圖拉‧桑塔納（Tura Satana）。在《小野貓》中，圖拉飾演一個阿哥哥舞孃（go go dancer），叫做薇拉，在她有空的時候，她喜歡和同事比莉（Lori Williams 飾演）、蘿西（Haji 飾演）一起開著改裝跑車到處跑，尋找可以使壞──傷害、搶劫、謀殺──的機會。《小野貓》的故事可能一點都不寫實，但是這電影──就像梅耶其他的作品一樣，深受女性主義團體推崇，因為他所描述的女性，即使不是聖女，也可以既強壯又獨立，充滿力量。

不久之後，梅耶又推出了新作品《露乳傳道》（Mondo Topless，1966），這也是他的第一部彩色電影。《露乳傳道》以偽紀錄片[1]（mockumentary）的方式，描述一群舊金山脫衣舞孃的生活。該片的宣傳海報文案是「魯斯‧梅耶為各位帶來無法一手掌握的胸猛巨乳」[2]。

1968 年，《蛇蠍美人》（Vixen）上映，這是另一部把魯斯‧梅耶推上高峰的代表作品。故事從住在加拿大洛磯山脈的蛇蠍美人潘莫爾（Vixen Palmer）開始，因為她的丈夫常常不

--

1　採取紀錄片的拍攝手法（例如很多訪談、手持攝影機等等），拍攝一件虛構的事情，而且通常這個虛構事件其實隱含著嘲諷某真實事件的作用。

2　本句原文：“Russ Meyer's busty buxotic beauties” are “two much for one man!”

在，所以她只好另尋辦法滿足自己的慾火。這部電影空前地成功，讓二十世紀福斯影業（20th Century Fox）找上了梅耶，並簽下三部電影的片約。

第一部是《飛越美人谷》（*Beyond the Valley of the Dolls*，1970，又名《娃娃谷續集》），由梅耶和影評人羅傑・艾伯特（Roger Ebert）共同編劇，改編自賈桂琳・蘇珊（Jacqueline Susann）於 1966 年出版的同名小說，電影《風月泣殘紅》（*Valley of the Dolls*，1967，又名《娃娃谷》）的續集之作。《飛越美人谷》是關於三個無論如何都想進入演藝圈的女孩的故事。蘇珊在原本的小說中塞進了滿坑滿谷的道德教條，這卻給了梅耶和艾伯特一個機會，去重新詮釋這三個自組搖滾樂團「花心凱莉」（The Kelly Affair）的女孩，看她們如何在洛杉磯不惜一切代價獲取成功，最後無可自拔地沉溺在毒品、酒精和性愛的泥沼中，成為自己知名度的受害者。這部電影上映的那天，梅耶也和片中女演員之一，艾蒂・威廉斯（Edy Williams）步入了禮堂。

接下來是 1975 年的《超級性女》（*Supervixens*，又名《女人如此剽悍》），這是梅耶的另一部成功之作，也是一個關於謀殺、性、暴力的故事，不同的是，這部片中的女性不再殺人不手軟，反而以受害者之姿現身——這和過去的梅耶電影截然不同。隔年，大概是為了反轉《超級性女》給人的印象，梅耶導了《超越》（*Up!*，1976），片中主角阿道夫（Adolf）——在某種程度上影射了另一位非常有名的阿道夫 3 ——以受虐狂的姿態被任意玩弄、凌辱，最後被浴缸裡的食人魚分食而死。

1979 年，梅耶拍完《身陷悍婦谷》（*Beneath the Valley of the Ultra-Vixens*）之後，便沉寂了二十年之久。《身陷悍婦谷》描述一個叫做拉梅爾（Lamar）的男人的性愛大冒險，因

3　即阿道夫・希特勒（Adolf Hitler）。

為他無法滿足他淫蕩妻子的慾望，所以他決定和每一個他遇見的女子大戰一番，找出自己的問題。這部片被視為梅耶最誇張最離譜的作品，再加上他特有的黑色幽默，即使是梅耶的忠實粉絲也承受不住。

《身陷悍婦谷》之後，矽膠隆乳正好開始在女明星之間風行起來，梅耶就在此時停止拍攝電影。一直到 2001 年才推出《潘朵拉之巔》（*Pandora Peaks*），同名女星潘朵拉‧派克斯（Pandora Peaks）飾演一個脫衣舞孃，全片內容就是潘朵拉一段又一段的脫衣舞表演，搭配她和導演的旁白。

2004 年 9 月 18 日，魯斯‧梅耶因肺炎過世，享壽 82 歲。根據報導，當時他已患有晚期的老年痴呆症，而且身體過於虛弱，以至於無法抵抗感染。我想，自然之美愛好者梅耶，應該是用死亡對對所有的矽膠乳房發出「夠了」的怒吼，也只有在死亡中，他才能自由地吸吮、品嘗他所愛的古典希臘喜劇式[1]的幽默感，一如他在電影作品裡所呈現的。

希望梅耶安息，不論他現在身處何方，都願他盡情徜徉在最愛的乳波奶香之中。

- -

黑人剝削電影

- -

魯斯‧梅耶的作品可以說是性剝削電影（sexploitation）的濫觴，在他之後，這種類型的電影風格，在美國迅速地由黑人剝削電影（blaxploitation）延續，由非裔美國演員擔綱主演，結合了當時流行的放克音樂（funk music）和街頭打鬥，故事往往和性、毒品、毒販有關，而且少不了豐滿、裸露的女性。在 1970 年代，非裔美國人除了持續要求公民權之外，同時也要求在藝術和文化上──包括電影──能有公平現身的權利。電影《販毒者》（*Superfly*）由寇蒂‧梅菲（Curtis Mayfield）[2]譜曲，另一部傳奇電影《黑豹》（*Shaft*）的音樂則是由艾薩克‧海耶斯（Isaac Hayes）[3]操刀，這兩部電影就是黑人剝削電影的絕佳範例，而這幾年多虧了導演昆丁‧塔倫提諾（Quentin Tarantino），黑人剝削電影又捲土重來，回到大銀幕[4]。

- -

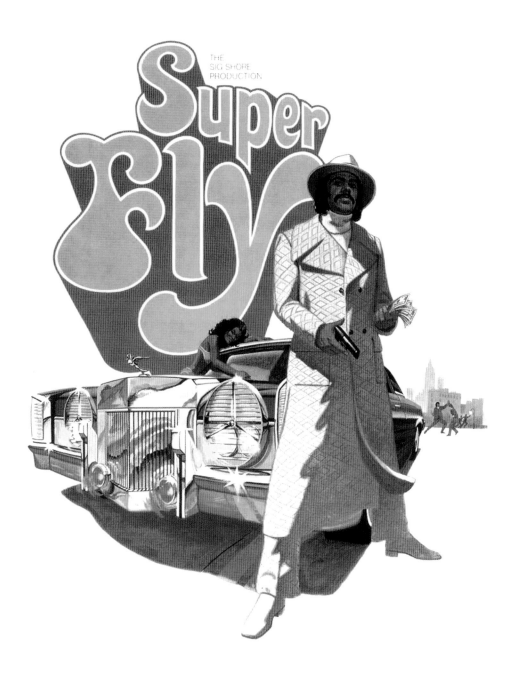

1　所謂古典希臘喜劇，緣起於古希臘人對陽具的崇拜，在葡萄豐收時節特別組成歌舞隊，舉行慶典慶祝，然後經歷了
　　從即興演出到寫定劇本、排練表演的過程，進化出一套諷刺嘲笑時事、社會的傳統。

2　黑人靈魂樂歌手。

3　黑人作曲家、音樂家、歌手和演員。

4　如《決殺令》（Django Unchained）、《黑色終結令》（Jackie Brown）等電影，都可被視為黑人剝削電影的再現。

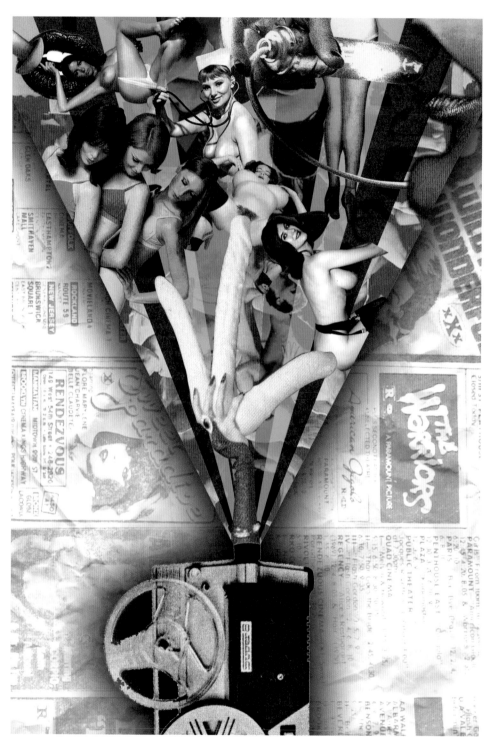

1　大多數被稱為靠片（cult film）的電影，或可視為次文化教義電影，這種電影通常難以獲得大規模的票房成功。嚴格說來它不算一種電影類型，更會因為所處的地區不同，而使得定義改變。例如香港武俠片、日本特攝片（尤其是怪獸系列），被歐美歸類為靠片，但在當地則屬於主流電影，廣泛流行且票房成功。

1970 年代

當色情片成為一種靠片（cult film）[1]、藝術或實驗電影

站在女性的立場來看，或者說，站在任何不是只想看生殖器抽插鏡頭的人的立場來看，1970 年代無疑是色情片的黃金時期——那是還有一群導演願意將機智的對話、有趣的情節，甚至是對社會的嘲諷批評，放進他們作品中的時期。1969 年，個人持有色情文物在美國正式合法，使得色情片走出了磨坊戲院（grindhouse theaters）[2]的小世界，不用等待電影狂熱者復興或致敬，色情片就蔚然形成一股風潮。

1970 年上映的《夢娜》（*Mona: the Virgin Nymph*），製作人是比爾·奧斯科（Bill Osco），由麥可·班維尼斯特（Michael Benveniste）和霍華·奇姆（Howard Ziehm）攜手執導，被視為美國影史上第一部在戲院上映、有真槍實彈性愛鏡頭的色情片。《夢娜》描述一個年輕女子（Fifi Watson 飾演）的父親，為了讓女兒在新婚之夜前都能保有童貞，出於一番好意地要求女兒學習替自己口交，從此以後，夢娜為了精進自己的口交技巧，奮發向上和每一個她所遇到的男人練習。這部片不只以區區 7000 元美金的成本，賣出超過兩百萬的利潤，更以絕高的質感聞名全球。

這一切都要歸功於六零年代末期的性解放運動，讓美國和歐洲等地瀰漫著自由開放的性風氣。感謝墮胎藥的問世，以及（某種程度上來說）執行墮胎手術的能力和接受度，讓性不再被視為原罪之一。在此同時，隨著開放關係（free love）的概念而來的，還有色情風潮（porn chic）。所謂的色情風潮，受到七零年代電影的影響而誕生，例如由知名電影化妝師里克·貝克（Rick Baker）負責全劇特效及化妝的賣座鉅片——《情慾哥頓》（*Flesh Gordon*，又譯《屌飛船奇遇記》）[3]，還有另一部男同志色情片《沙灘上的男孩》（*Boys in the Sand*），也造成了一定程度的影響。《沙灘上的男孩》不只是第一部在主流和非主流市場都賣得嚇嚇叫的同志色情片，也是第一部在片尾打上完整演職人員表的、第一部惡搞主流市場上的舞台劇和電影《樂隊男孩》（*Boys in the Band*，由 Mart Crowley 編劇）的、第一部登上紐約時報影評的色情片。在歐洲，色情風潮同樣來勢洶洶，代表電影就是《艾曼紐》（*Emmanuelle*）——法國艾曼紐系列、黑色艾曼紐系列、艾曼紐在太空系列，還有許多其他系列的艾曼紐，總共有高達三十集的續集[4]。

2 磨坊戲院，又稱為刑房戲院，為美國專門放映低成本 B 級片的電影院，每場連映兩部，電影主題不外乎色情、血腥、暴力，也就是剝削電影的典型內容。七零年代曾盛極一時，擁有大批忠實的支持愛好者。

3 一般認為 1972 年的《深喉嚨》（*Deep Throat*）是色情風潮的濫觴。

4 在此作者使用續集（sequel）這個字，但「艾曼紐」這個角色自從誕生以來，法國、義大利、美國先後製作了好幾集的電影或電視電影（TV movie），故事主線和世界觀常常完全不同，嚴格來說並不能被稱為續集電影。

所以由此可知，當時傑拉德‧達米亞諾（Gerard Damiano，色情片黃金時期最重要的象徵）、雷德利‧梅茨格（Radley Metzger，或他的化名亨利‧巴黎 Henry Paris）、雪倫‧麥克奈（Sharon McNight，第一個色情片女導演，作品《一個跳蚤的故事 The Autobiography of a Flea》，1976 年上映）這些導演，都是家喻戶曉、炙手可熱的人物。他們並不被視為 B 級片（如果在今天甚至可能是 Z 級片）導演，而是電視上、影展上，或者任何社交場合常見的名人。講到這裡一定要特別多提一下傑拉德‧達米亞諾，他當年的作品和今天那些充斥著形狀完美的巨（假）乳女郎的色情片，有著天壤之別。他甚至讓已經是熟女的喬吉娜‧斯貝文（Georgina Spelvin）取代了 19 歲的年輕女演員，演出《瓊斯小姐體內的惡魔》（The Devil in Miss Jones），只因為他認為喬吉娜可以讓角色個性更豐富。試問，現今有多少導演可以為了讓電影情節更貼近現實，而把青春多汁的花瓶美人換成兩個孩子的媽？接著傑拉德又拍了《喬安娜的故事》（The Story of Joanna，根據《O 孃 The Story of O》一書所改編的性虐電影），以及《艾吉的回憶》（Memories Within Miss Aggie）──在昏暗的房間中，一個年老的女人對從頭到尾都看不清面貌的男子，一一細數她從前的性經驗。這部電影實在太沉悶，太令人沮喪，觀眾的罵聲多過掌聲，以至於很快就在許多成人片戲院下檔。還有米歇爾兄弟，阿提（Artie）和 吉姆（Jim），以及他們的嬉皮色情片（hippie porn，會有此一稱是因為他們的影像風格迷幻，並以西岸搖滾樂團的歌曲作為配樂）。他們的電影標誌出一個時代的記號，從《無邊春色綠門後》（Behind the Green Door）開始，一直到九零年代早期，據稱有酗酒和毒品問題的阿提，被他的兄弟用一把點二二步槍殺死為止。後來，由米歇爾兄弟所經營的脫衣舞俱樂部──奧菲洛劇場（O'Farrell Theatre）中的表演者們，舉行了一個超過三天的盛大派對向阿提道別。奧菲洛劇場至今仍在營運。

但是，如果沒有明星──沒有男女演員們奉獻他們的美貌和肉體，就不可能有這些了不起的電影。女神級的瑪麗蓮‧錢柏斯（Marilyn Chambers），從肥皂包裝盒上的清純模特兒，變身成半個地球的性幻想對象；以「喉嚨」聞名於世的琳達‧拉芙莉絲（Linda Lovelace）和喬吉娜‧斯貝文；還有尺寸驚人的「陽具之王」約翰‧霍姆斯（John Holmes，他也是成人電影界中第一個因為愛滋病過世的演員）。

那些熱愛色情片黃金時期、認為當時的色情片質感一流的人，都想過同一件事，就是身兼導演與編劇的威廉‧羅斯勒（William Rotsler）在 1973 年說過：「色情片不會消失，而且在不久的將來，那難堪的標籤會被撕去，色情片將成為主流電影的一部分。地球上已經沒有人可以阻止色情片了。」他這話完全說錯了。廣義來說，到了八零年代，就進入粗俗廉價大集合的時代──螢光彩色、墊肩、襪套，族繁不及備載。色情風潮崩壞；色情風潮萬歲！

五招辨認七零年代色情片

1. 女星們都保留著陰毛，甚至不加以修剪。
2. 沒有人用矽膠豐唇、隆乳或墊高顴骨。
3. 就算已經打完一發，你還是想繼續看下去，想知道接下來會發生什麼事。
4. 內衣布料的多寡和剪裁方式。
5. 台詞的深度超越「我是來通水管的」。

十大色情片黃金時期作品

深喉嚨 *Deep Throat* (1972) ／無邊春色綠門後 *Behind the Green Door* (1972) ／瓊斯小姐體內的惡魔 *The Devil in Miss Jones* (1973) ／無法滿足 *Insatiable* (1980) ／貝多芬小姐的啟蒙 *The Opening of Misty Beethoven* (1976) ／夏娃回春 *The Resurrection of Eve* (1973) ／喬安娜的故事 *The Story of Joanna* (1975) ／情慾哥頓 *Flesh Gordon* (1974) ／索多瑪與娥摩拉：最後七天 *Sodom and Gomorrah: The Last Seven Days* (1975) ／色魔 *Sexorcist Devil* (1974)

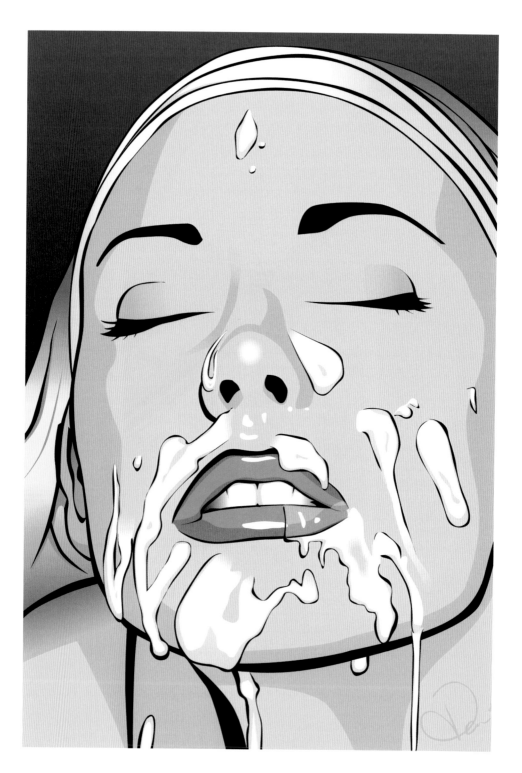

主流色情

粗製濫造的電影工廠

「主流色情片」一詞出現在八零年代，和錄放影機問世同一個時期。換句話說，所謂主流色情片，就是大多數人（通常是男人）現在在看的那種色情片，裡面的男人都是充滿了男子氣概，有大肌肉加大雞雞，女人則都是潛在的雙性戀，永遠會在發現四角褲裡面有（大）雞雞時表現得很驚訝，而且樂於和剛好路過的陌生男子上床。主流色情片裡的女演員通常很瘦，但是大奶而且嘴唇飽滿（有時候真的太厚了一點），然後她們高潮的時候都可以忘情尖叫。她們很享受被顏射，就算被射到眼睛也沒關係（光這一點就讓人想喊：有神快拜）。

有些主流色情片的演員、導演，甚至算是家喻戶曉的名人。有的人有機會在其他類型的電影裡軋一角，例如大鵰男洛可（Rocco Siffredi），演出了法國電影《羅曼史》（*Romance*）。傳奇女星崔西‧羅茲（Traci Lords）就直接轉型，再也沒有回到色情電影界。有的人錄了唱片，有的人則成了傳記片的主角，例如約翰‧霍姆斯（John Holmes）和他的傳記電影《不羈夜》（*Boogie Nights*）。

主要的色情製片公司

傭兵影業（Mercenary Pictures）

啄木鳥（Marc Dorcel）

好色客（Hustler）

邪惡天使（Evil Angel）

優雅天使製作（Elegant Angel Productions）

數位遊樂場（Digital Playground）

達伶！（Daring!）

酷麥斯（Colmax）

珍娜俱樂部（Club Jenna）

比亞特烏莎（Beate Uhse）

這些主流色情片的製作費可以天差地遠，從用一萬美金拍出給電視深夜頻道用的節目（這種影片的拍法就像用機器灌香腸一樣，有多快就有多難吃），到由「數位遊樂場」（Digital Playground）和「亞當與夏娃」（Adam & Eve）兩大色情片製作公司聯手，砸下一百萬美金拍出（當時）史上最昂貴的色情片——《女海盜》（Pirates，又譯為《神鬼騎航》）。《女海盜》改編自好萊塢商業大片《神鬼奇航：鬼盜船魔咒》（Pirates of the Caribbean: The Curse of the Black Pearl），由獲獎無數的導演裘恩（Joone）執導，參加演出的女星包括潔西・珍（Jesse Jane）、卡門・魯瓦娜（Carmen Luvana）、戴文（Devon）和珍娜薇薇・裘莉（Jenaveve Jolie）等人，而且這部片的布景、服裝也都是超乎一般色情片水準的高檔。

主流色情片多半有著很八股的結構，這是為了在道德層次上被觀眾所接受（特別是在美國，很多人在道德層面上是無法接受色情片裡發生的事情，真的）。所以他們只好硬著頭皮拍出這些無聊電影，重複著不會造成問題的內容。總之，這種主流色情片裡的內容，就像比較放得開但又不會太放得開的夫婦，在自家床上會做的事。模式差不多就是先替男人吹簫，再替女人舔鮑，然後自慰一下、抽插一下，最後射在女生臉上——同樣的步驟整個再來一次。更不用說影片裡的男演員，過去沒有，現在不會，將來也不可能親吻、碰觸，甚至搞上另一位男演員，就算是在一個二男打一女的 3P 場景，這兩個男演員也會非常非常小心不接觸到對方。

凍未條（Zero Tolerance）

木人娛樂（Woodman Entertainment）

不正經影片公司（Wicked Pictures）

逼真娛樂公司（Vivid Entertainment）

泰拉遠景（Teravision）

好辣工作室（Spice Studios）

紅燈區影業（Red Light District）

私密娛樂集團（Private Media Group）

花花公子（Playboy）

閣樓（Penthouse）

寧沃克斯（Ninn Worx）

如果再加上「女人都是雙性戀」、「女人都想來 3P」這些基本概念，你很快就可以歸結出一個標準的主流色情片結構：金髮妹先替黑人吹，紅髮女來參一腳，舔金髮妹的鮑，黑人從後面用狗爬式上紅髮女。雖然説偶爾中的偶爾，這些影片也會變出新花樣，但是這些新花樣無腦／無聊到像黑猩猩寫的，加了等於沒加。

所以拍攝這種主流色情片的經典技巧就是：改編好萊塢商業大片。例如來自《銀河飛龍》（*Star Trek: The Next Generation*）的《淫河飛龍》（*Sex Trek: The Next Penetration*），把《魔鬼終結者》（*The Terminator*）改成《魔鬼插入者》（*The Penetrator*），《鐵達尼號》（*Titanic*），變成了《鐵奶頭號》（*Titanic Tits*）（這片的 DVD 封面圖就是一對巨大的奶子霸佔了船的左舷和右舷，震撼吧？），還有《厄夜叢林》（*The Blair Witch Project*），也被改編成《餓夜叢淫》（*The Blair Witch Project: A Hardcore Parody*）。這些色情版影片的片名，看起來像是無聊的青春期男生故意惡搞出來的東西，但是只要你上網搜尋一下，就會發現這些片子都是真的。

認識了主流色情片之後，應該讓你更想知道其他種類的色情片是怎麼一回事吧？現在的色情片產業不斷推出這種單調到可悲的、只有異性戀導向的性愛，而我們的青少年就是看著這些片子長大，好像這樣就有被性教育到了一樣。站起來，革命的時候到了！

剛左

廉價的極限

你一定曾經在其他地方聽過剛左（gonzo），這個特殊的名詞本來是用以指稱亨特‧湯普森（Hunter S. Thompson）的寫作方式。他是知名報導文學《賭城風情畫》（*Fear and Loathing in Las Vegas*）的作者，1998由泰瑞‧吉連（Terry Gilliam）成功改編，搬上大銀幕。湯普森是一個相當有膽識的記者，決定以參與／觀察者的雙重身分進行寫作，讓自己成為報導的內容之一。

把這樣的概念往外延伸，就知道所謂剛左這種類型的色情片，意指導演也會參與其中，可能出聲給予男女演員指導，甚至直接出現在鏡頭前面（有時候連攝影機也會被拍到）。剛左片還有一個特點，就是沒有情節或故事，多半是坐在沙發上訪問想成為色情片主角的女演員，或者假裝在路上發掘一個有潛力的女孩。不管怎麼樣，這些受訪者都會隨著訪問一件一件脫掉衣服，最後打上一砲。做成這種訪問形式的主要原因，是為了讓觀眾更有參與感，而不僅只是個旁觀者。

剛左片的總片長往往是九十分鐘，很精準，包含幾個場景，每一個都是十五到三十分鐘，然後主角（男女皆可，低預算的電影就是這樣，非常民主，所以剛左片會有男同志性愛情節）自慰、和一或多位對象性交。而且這些場景一旦拍了就拍了，不會進行剪輯（通常都是這樣，偶爾也有例外），所以往往看起來不可思議地冗長及無聊。

剛左片在拍攝前不需要太多前置作業，畢竟沒有劇本（不過某些固定問題是一定要問的，例如超級老套的「你第一次做的時候是幾歲？」、「你喜歡大鵰嗎？」這種），不需要佈景和器材，反正通常都是在廉價旅館，只要手持攝影機，頂多加個腳架就可以拍了。妝髮梳化這些也通通都不需要，所以拍一部剛左片的成本真的奇低無比。剛左片在八零年代開始流行起來，在九零年代晚期達到高峰。

坎蒂達・羅亞蕾

第一部女人的色情片

雖然花了些時間，但一點一滴地，我們終於理解傳統的色情片全是為男人而拍的，女人呢，一部片都沒有（更別説女性主義色情片）。坎蒂達・羅亞蕾（Candida Royalle）從女性的角度出發，為女人編寫、執導色情片，可以説是成人電影界的先鋒者，她也是看出女性觀眾在成人電影上潛力的第一人。

一開始的時候，女性本位的色情片甚至不被認為是「為女性而拍的色情片」，而是用來「增進夫妻／情侶情趣」，以教育為主要目的──讓那些不管是因為文化背景或個人因素，不敢自在地説出想要在床上玩些什麼的女性，有個可以參照的範本，又或者是讓已經變成老夫老妻，對嘗試新花樣已經沒有激情和慾望的伴侶，可以重燃愛火。事實上，坎蒂達・羅亞蕾的片子也被美國的性治療師廣泛地運用。

身為導演，坎蒂達・羅亞蕾認為一般色情片缺乏了淡淡的甜蜜和柔情，所以她一開始就試著在她的電影中加入這些氛圍，以及其他能讓電影看起來更容易被女性所接受的元素。為了尋找更開放的生活方式，坎蒂達・羅亞蕾從家鄉紐約搬到舊金山之後，才開始她的色情片職業生涯。在舊金山，她投身藝術創作之中，包括前衛戲劇表演、在爵士酒吧演唱。她在當畫家模特兒的時候，還一邊尋找其他的工作機會，有個經紀人問她願不願意演色情片。「我感到被徹底地侮辱」她説：「我甚至連色情片都沒看過！就這樣衝出他的辦公室。」

但是，剛巧她當時的男朋友獲得了在安東尼·史賓尼立（Anthony Spinelli）的經典色情片《為辛蒂哭泣》（*Cry for Cindy*，1976）擔綱男主角的機會。「我要去片場看看究竟是怎麼一回事」羅亞蕾說。「然後我才發現，這個環境並不像我想像中那麼低俗，反而非常專業。拍片的酬勞對一個為生活掙扎的藝術家來說很豐厚，而且當時的社會風氣對性採取開放態度，也沒有像 AIDS 那樣的致命疾病。」

她豐富的經驗（大概演出了七十部上下的色情片），加上她對拍出符合她的理念和審美觀的色情片有著熱情，凡此種種催促著她成為導演。她最後演出的色情片叫做《藍色魔幻》（*Blue Magic*，1980），就是由她自編自導，四年之後，她成立了自己的製片公司：女人製作公司（Femme Productions）。時至今日，女人製作還有一個部門叫「巧克力女孩」（Femme Chocolat），專門製作由非裔美國人演出的色情片。隨著時間過去，坎蒂達·羅亞蕾已經證明了自己是一個成功的商人，在拍片之外，她還成立了自己的情趣玩具生產線。

七個讓坎蒂達・羅亞蕾電影與眾不同的特點

1. 她電影中的女性有一定教育程度、有智慧、能為自己著想。沒有那種會被教授誘拐的蘿莉，或者只想著跟水電工滾床單的家庭主婦。

2. 很少看到隆過的胸部，就算有隆也不會太誇張。她電影中的女人們看起來比較像隔壁鄰居，而不是傳統那種胸大無腦的色情片花瓶。

3. 就色情片界來說，羅亞蕾片中的男人比較有吸引力，態度也比較得體，不會出現羅恩・傑瑞米（Ron Jeremy）那種男人，彷彿像個毛茸茸的怪物一直對女人喊著：「給我好好吸！賤貨！」

4. 不會因為男人射精了就畫面全黑上字幕，通常兩人還會親吻、愛撫，講些浪漫的承諾，或多或少比較接近真實生活。

5. 吹簫不會一吹就吹上幾個小時，而且如果真的有吹，那是用來當作男人舔鮑舔得好的獎勵。

6. 女人有說不的權利，例如「不要在這裡」或者「現在不要」（雖然她們通常很快又改變主意了）。而且她們還能抱怨伴侶因為太過激動而扯壞了最心愛的內衣。

7. 對話比較有內容，而且有故事情節，或者至少能看得出來她試著做到這些，由此可知羅亞蕾真把色情片當成一般電影拍。

作品年表

1984 年《女人 Femme》《城市熱 Urban Heat》／ 1986 年《三姊妹 Three Daughters》《克莉絲汀的秘密 Christine's Secret》／ 1987 年《嚐一口人間美味 A Taste of Ambrosia》《成年禮 Rites of Passion》／ 1988 年《感官之旅 Sensual Escape》／ 1993 年《性之啟 Revelations》／ 1996 年《我願臣服 My Surrender》／ 1997 年《禮物 The Gift》《新娘的婚前放縱 The Bridal Shower》／ 1998 年《包君滿意 One Size Fits All》《慾望的雙眼 Eyes of Desire》／ 1999 年《慾望的雙眼 2 Eyes of Desire 2》／ 2007 年《脫下偽裝 Under the Covers》

實境色情片

很好賣的造假實境秀

夜晚，在一望無際的沙灘上──巴塞隆納（Barcelona）、坎昆（Cancún），或者阿龍島（Platja d'Aro）、伊帕內瑪（Ipanema）……哪裡都一樣，反正影片畫質超差，簡直像用手機拍的，連海灘上的棕櫚樹都無法辨認。突然，一對可愛的情侶走入畫面，他們要不是喝多了，就是心情好得不得了，他們飛撲到沙灘上，在幾張躺椅的遮掩之下開始親吻彼此。隨著情慾越來越高漲，他們開始脫掉衣服（如果比基尼和小熱褲也算衣服的話啦）然後做愛。他們換個姿勢，舔一舔奶頭，轉一轉，再揉一揉，完全無視一旁路人驚訝地盯著他們看。突然之間一切結束，他們把衣服一件件穿回來（不過通常沒幾件），肩並肩坐在沙灘上欣賞月景，不然就是一起離開，好像剛剛什麼都沒有發生過。這種海濱一砲可能發生在車裡、公園裡，或者在舞廳夜店的洗手間裡（每個人都有自己偏愛的地點）。總而言之，「速幹速決」（quickie）這種大家早就知道的性愛方式，現在已經變成了一種廉價、快速的色情片類型。

這就是實境色情片（reality porn），一種擁有眾多粉絲的成人電影類型，觀眾會相信自己看到的是一場真人實幹，而不是演員虛假的演出。這種影片的合法性遊走在邊緣地帶，拍攝者很容易被依法提告，不過，就像大家都知道的──只要是法律，就會有漏洞，所有參與演出的專業演員或素人，都會被告知將使用「偷拍」的方式拍攝，就像小報的狗仔拍到一樣。如此一來，你情我願，沒有法規，沒有傷害。屬於非主流的實境色情片，發行 DVD 的機會不多，所以觀眾多半要在網路上付費觀看或下載。這類型影片中最有名的就屬「野性妹」（*Girls Gone Wild*）系列（www.girlsgonewild.com），影片的製作人專門在「熱門地點」如舉行馬蒂．格拉斯狂歡節（Mardi Gras）的紐奧良（New Orleans），或者大學生放春假時喜歡閒逛的地方附近，尋找年輕貌美、喝得夠醉、願意把身上的 T 恤脫了變身「野性妹」的女孩。基本上，在實境色情片裡，胸部、屁股、生殖器通通都看得到，有時候製作人會跟著這些新科「野性妹」回到她們的旅館房間，或任何她們習慣聚會的地方，再要求女孩們跟彼此做愛。實境色情片也總是在挑戰尺度極限，已經多次和有關當局起衝突，也打了好幾次民事訴訟，但是因為法律漏洞，被告的製片公司總是有辦法逃過罰則。但是，如果真逃不掉，不管是多少金額的罰金他們都能照付不誤──可見那些「野性妹」為他們賺進了多少鈔票！

網路上所謂「前女友」的照片和影片也非常受歡迎，自從在做愛時自拍照片／影片變成必要步驟之一開始，就該知道只要檔案在，你總有一天會在意想不到的時候被這些照片／影片整到。分手已經夠難了，實在不需要再加上整天擔心不曉得何時會在網路上看見自己的屁股。

左圖 © Girls Gone Wild；中、右圖 © Internet Entertainment Group

另一種廣為流行的實境色情則是拍到恰好「中空」的女明星，所謂中空就是沒穿內衣褲的意思。例如小甜甜布蘭妮（Britney Spears）和芭莉絲・希爾頓（Paris Hilton）這兩姊妹花，就是你常常會在這種類型的影片裡看到的熟面孔／老屁股——在海灘上露奶，要不就莫名地被拍到性感姿勢。如果可以拍到真的正好在做愛的明星，那就是中了大獎了。自從摩納哥公主史蒂芬妮（Stephanie）的前夫丹尼爾・杜克魯特（Daniel Ducruet）被拍到和比利時脫衣舞孃妃莉・烏托曼（Fili Houteman）在泳池旁裸體親熱，然後在義大利雜誌上被登了四十幾張照片之後（本來還有影片，但很快就被刪掉），名人「腥聞」的狩獵季節就正式開始了。繼丹尼爾外遇而來的，是全球兩大金髮無腦女的代表——芭莉絲・希爾頓和潘蜜拉・安德森（Pamela Anderson），不曉得怎麼搞的，竟然讓自拍火辣性愛影片流到網路上，還被做成DVD。

在網路上還有一個讓人覺得很疑惑的造假實境秀，就是性愛巴士（Bang Bus）（www.bangbus.com）。這個網站由兩個來自佛羅里達大學，同樣有厭女症狀的死黨——克里斯多佛・辛森（Kristopher Hinson）和潘恩・戴維斯（Penn Davis）聯手創立。每一支性愛巴士影片，都在講如何在大街上發現一個女孩，說服她進入一部為了性愛而打造的巴士，然後這巴士一邊開，女孩就跟車裡的男人們做愛，有時候連攝影師都會參上一腳。最後，女孩會被全裸地丟下車，拿不到本來答應她的酬勞，孤零零地在公路交流道旁看著巴士開走，伴隨著司機、攝影師的張狂笑聲。辛森和戴維斯這兩個大騙子，用這樣的手法上演了數百次相同的戲碼。

- -

如果你喜歡造假實境性愛秀，千萬別錯過這些網站

- -

www.bangbus.com（性愛巴士）
www.inthevip.com（歡迎光臨貴賓廳）
www.welivetogether.com（同屋同床）
www.moneytalks.com（見錢腿開）
www.mikesapartment.com（麥克的色情公寓）
www.seemywife.com（淫人妻女笑呵呵）
www.vipcrew.com（特別服務）

- -

好萊塢式性愛

禁慾主義對上商業當道

情慾（eroticism）和色情（pornography）之間，那微妙的界線很容易跨越，而且有句話說：「一絲不掛不如若隱若現」（這是一位 1950 年代的電影明星說的），已經成了許多導演烙印在心的金句格言。結果呢，有許多並沒有被列入 X 級，甚至稱不上是軟調色情片的好萊塢電影，反而因為令人充滿遐想的性感場面，而讓觀眾難以忘懷。就拿《愛你九週半》（9½ Weeks）來說，關於這部電影你記得什麼？應該不會是台詞，或者監製、導演的名字吧？但是當金‧貝辛格（Kim Basinger）隨著喬‧科克爾（Joe Cocker）的名曲《You Can Leave Your Hat On》跳起豔舞的時候，或者（變成大笨象之前的）米基‧洛克（Mickey Rourke）為她下廚煮晚餐，最後送上自己當甜點的時候，都還是歷歷在目吧？

我們都知道，媒體利用色情來增加銷量。你想看全裸（或半裸）的女人出現在洗髮精、車子、除臭劑和香水廣告裡？打開電視就好。只要螢幕上露出長腿、一點酥胸，甚至肚臍，觀眾就會自然而然地將注意力轉移過去，一旦廣告成功吸引了觀眾目光，賓果！大賣了！至於電影導演，他們用來激起情色異想的方式則完全隨他們高興。有的導演拿青春女性肉體，來讓青少年性喜劇更好賺，例如在美國派（American Pie）裡，透過網路攝影機偷窺夏儂‧伊莉莎白（Shannon Elizabeth）大跳脫衣舞。也有導演必須在電影裡把演員的衣服扒個精光，才能在票房上回收他為了請到一個性感明星所先付出的百萬美金，難道你真心覺得，女星波‧德瑞克（Bo Derek）在電影裡是因為天氣很熱所以才一直脫嗎？！

說到脫衣服，就不能不提珍‧芳達（Jane Fonda）在 1968 年演出，大玩迷幻風格的藝術電影——《上空英雌》（Barbarella）中的表現。她這太空服一脫，伴隨著性感的音樂和零重力的空間，便讓她散發出強烈的性吸引力。而這性吸引力不只使她能和安妮塔‧怕倫伯格（Anita Pallenberg）發展出女同性戀情節，最後還因此拯救了瘋狂科學家，杜蘭‧杜蘭博士（Dr. Durand Durand）。

另一部以脫衣舞為題的電影《脫衣舞孃》（Striptease，1996）中，黛咪‧摩爾（Demi Moore）所飾演的單親媽媽，為了賺錢打孩子的扶養權官司，而不得不跳脫衣舞，更因此成為國會議員（畢‧雷諾斯 Burt Reynolds 飾演）迷戀的對象，進而引起一連串風波。影評人對《脫衣舞孃》的評價極差，但觀眾反應熱烈，票房成績極好，這就證明了只要黛咪‧摩爾有露，電影拍成怎樣都無所謂。還有保羅‧范赫文（Paul Verhoeven）執導的電影《美國舞孃》（Showgirls，1995），由伊莉莎白‧柏克莉（Elizabeth Berkley）飾演歌舞秀女伶娜咪‧

馬龍（Naomi Malone），故事就是關於娜咪如何先背棄自己的道德良心，一步步登上拉斯維加斯第一舞孃寶座。

另外一種衝票房的方法是暗示（意淫），莎朗·史東（Sharon Stone）正是此道高手，是她演活了《第六感追緝令》（*Basic Instinct*）裡的蛇蠍美人凱薩琳·崔梅兒（Catherine Tramell），成為好萊塢一代「露底」天后（雖然這世界上不曉得有多少人把遙控器轉到沒電，就是想證明她有露，但很抱歉，沒露就是沒露）。凱薩琳這女人不好惹——除了她隱隱約約牽扯進一段三角戀之外，她還跟（打肉毒桿菌前的）麥可·道格拉斯（Michael Douglas）搞曖昧，又跟別的女人在迪斯可舞廳調情跳舞，更別提她還特別喜歡玩「冰錐」[1]。

另一個成功詮釋冷酷無情，卻又擁有致命吸引力角色的女演員是麗貝卡·羅梅恩（Rebecca Romijn-Stamos），她在《雙面驚悚》（*Femme Fatale*，2002）中飾演美國駐巴黎外交官的妻子。還有兩位女演員——蘇珊·莎蘭登（Susan Sarandon）和凱薩琳·丹妮芙（Catherine Deneuve），同樣因為電影《血魔》（*The Hunger*，1983）中的火辣演出而名留影史，她們倆將悖德的女同志詮釋得絲絲入扣，刺激的令人血脈賁張——我在說哪一種刺激你懂的！總而言之，在東尼·史考特（Tony Scott）的鏡頭下，丹妮芙會是你看過最令人垂涎三尺的吸血鬼。妮芙·坎貝爾（Neve Campbell）和丹妮絲·李察（Denise Richards）也不是省油的燈，這兩位在《野東西》（*Wild Things*，1998）中扮演充滿心機與惡意的蘇西（Suzie）和凱莉（Kelly），一手毀掉學校輔導老師（麥特·狄倫 Matt Dillon 飾）的人生。所有看過這部電影的觀眾，都會對蘇西和凱莉在游泳池中接吻的畫面印象深刻，她們倆吻得如此激情火熱，連泳池的水都好像快要沸騰似的。

最後，還有兩部從第一秒開始就充滿誘惑直到全片結束的電影。一是史丹利·庫柏力克（Stanley Kubrick）的《大開眼戒》（*Eyes Wide Shut*，1999），觀眾就看著湯姆·克魯斯（Tom Cruise）和妮可·基嫚（Nicole Kidman）所飾演的哈維夫婦——比爾（Bill Harford）和愛麗絲（Alice Harford）——是怎麼樣進入上流社會的狂歡世界中而且無法自拔。另一部則是《郵差總按兩次鈴》（*The Postman Always Rings Twice*，1981），翻拍自泰·加尼特（Tay Garnett）在 1946 年的經典電影，只不過這個重拍版的導演鮑伯·拉佛森（Bob Rafelson），把重點放在最有性愛賣點的角色上，而編劇大衛·馬默特（David Mamet）的改編功不可沒。無論如何，有件事情我們可以確定——只要是看過這部電影的人，從此就沒辦法正眼看待廚房的桌子了。

1　莎朗·史東在《第六感追緝令》中的角色凱薩琳，使用冰錐殺人。

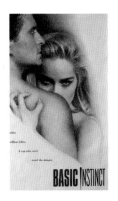

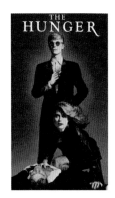

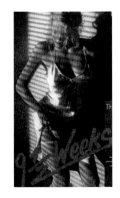

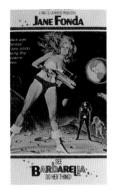

GAY

LES

BISEX

TRANS

男同性戀、女同性戀、雙性戀、跨性別：GLBT

在性愛和色情中，品味沒有高低

男同性戀群體花了很多年的時間，在各種領域中畫出屬於自己族群的一方天地，例如同性戀者專屬的音樂、藝人、甚至旅館和旅行社。因為有數年的時間，同性戀者在「追捕同性戀」這樣的社會風氣中自願／被迫對外公開性向，以至於現在只有相對少數未出櫃的同性戀者。

「同性戀解放」是很年輕的運動，大部份的同性戀者現在可以坦然、自在地面對自己的性向，不過，這並不代表他們就是到處找人上床的變態，只是經過了長期對抗偏見的戰役之後，同性戀者終於可以正視自己的慾望和需求。在這樣的狀況下，隨之而來的就是前景一片大好的同性戀色情片商機，具體表現在專業的同志色情片製作、同志色情專屬電視頻道、同性戀影展，以及網路上大量的業餘同性戀影片。很顯然地，喜歡男男色情的男人們肯定需要一塊獨立市場，畢竟在傳統色情片中，男人是絕對不可能被碰觸——因為這等同於觸犯了褻瀆陽剛之氣的禁忌。如果連碰都不能碰，更別說接吻、互打手槍、相幹，這些情節都只能在同性戀色情片中看到。從雙性戀角度來拍攝的電影就更難得了，雖然一些獨立色情片已經盡力讓「雙性戀」自成一類型，由來自紐約的導演阿德西·雷（Audacia Ray）執導的《蘋果缺一口》（*The Bi Apple*），堪稱此中傑作。

1971 年，影史上首部同性戀電影《沙灘上的男孩》（*Boys in The Sand*）上映。但其實早在 1960 年代，安迪·沃荷（Andy Warhol）、肯尼斯·安格（Kenneth Anger）、保羅·莫里西（Paul Morrissey）等人就已經開始拍攝帶有同性戀內容的影片。自從那個時候開始，世界就有了重大改變——不只是大家開始穿喇叭褲這種。首先，有許多女性站出來表示自己需要男同志色情片：如果一個帥哥可以讓人想入非非（是的沒錯，男同志們很在乎男演員長得好不好看），那看兩個帥哥接吻做愛，豈不是直接慾火噴發嗎？甚至有女同性戀者和雙性戀者也說，他們喜歡看以女性化的男人作為主角的「耽美漫畫」[1]（yaoi manga）。

1　是為了女性讀者所創作，以男同性愛情為題材的漫畫與小說的俗稱，尤其指描寫性愛的色情作品、二次創作作品。和 BL 不盡相同。

如果我們把上述這些所有會看男同志色情片的女性全加起來，再加上本來已經有的固定男性觀眾，就不難理解為什麼盧卡斯娛樂（Lucas Entertainment）、優可馬（Eurocreme）、卡索電影（Cazzo Film）這些製片公司，能夠事業越做越大，片子預算一部比一部高。另外，我想特別提一下西班牙的哈利夫電影工作室（Jalif Studio），導演哈利夫用全新的創意和現代的手法，給了同志色情片不一樣的風貌。

最近，在同志色情片業之中，針對「無套性交」（bareback sex，不用保險套或任何其他的保護措施）有一場相當激烈的爭論，甚至到了分化這一行的地步。原因在於某些製作公司在拍片時依然讓演員們無套性交，但大型的製作公司則持反對意見，更進一步指出，就是因為這些製作公司，才使得同志色情片被視為散佈愛滋病的溫床。同志色情片還有一個有趣的特點，就是為了滿足各種戀物癖而被分得很細，就拿服裝來說，可以包括從軍裝或其他任何一種制服，一直到運動服或白色網球短褲，各式各樣不一而足。

在過去幾年裡，有一波跨性別色情片的熱潮，為了抓住這陣流行，連傳統色情片的明星演員納喬・維達爾（Nacho Vidal），都成立了自己的製片公司（納喬就在巴西開了一家）搶拍。雖然通常這些電影都呈現一個完全無腦的狀態，把跨性別者當成馬戲團的怪胎看待，而不是一個對自身情慾充滿困惑與糾結的人。

但還是有一些讓人感到充滿希望的新導演，例如馬諦・戴蒙（Morty Diamond），努力試著傳達更新、更真實的觀點（戴蒙有一部關於一對跨性別伴侶的紀錄片：《跨越真實：帕皮和威爾的爛漫愛情 Trans Entities: The Nasty Love of Papí and Wil》，我將在後面的「紀錄片」這個段落中詳述）。另外值得一提的是有關變性人巴克天使（Buck Angel）的幾部電影，尤其是崔尼木影業（Trannywood Pictures，www.trannywoodpictures.com）製作的電影《沙發客玩世界》（Couch Surfers）。

- -

那女孩們呢？就像一句歌詞說的：她們只想要大玩一場（they just want to have fun）[1]。在這場為了成就全新的女同性戀色情片的戰役中，她們像亞馬遜女戰士一樣勇猛。就算稱不上百分之百，但至少有百分之九十九的傳統色情片裡，會包含女女情節（日本色情片除外，女同性戀只在百合類型[2]中可見）。但是單純一場女女做愛的戲，並無法把整部片變成女同志色情片，更何況有男人隨時會出現，還立馬享受起口交來。傳統色情片或許可以帶給女同性戀者一點點遐想的空間，但更多的還是被冒犯的感覺，因為除了那一點遐想之外，剩下都是在看霸道的男人如何掌控女性。

所以女同性戀者們必須勇敢起身，開始這場自己的色情革命。這場革命起源於電影學院和藝術學校，而這兩個地方正是孕育運動領導者的絕佳地點，像是辛・路意絲・休斯頓（Shine Louise Houston）、南・金妮（Nan Kinney）（一位是蛇蠍美人多媒體製作公司 Fatale Media production company 的創辦人，另一位則是雜誌《騎上來 On Our Backs》的共同創辦人，兩位堪稱色情界的絕對試金石）、安姬・道林（Angie Dowling）和見多識廣的瑪麗亞・比蒂（Maria Beatty）。這些導演拍出了真正的女同志性愛是怎麼一回事，這些女人沒有尖尖的長指甲，不會一直刻意看鏡頭，也不是在等待男人跳上床，讓「真正的性愛」得以展開。還有一個能拍出真實樣貌的導演，是來自加拿大的布恩・萊德（Bren Ryder），他的製作公司好色戴克（Good Dyke Porn production company，www.gooddykeporn.com）經營得非常成功。

1　歌詞出自 80 年代歌手 Cyndi Lauper 的名曲《Girls Just Want to Have Fun》。
2　原文 rezu 緣起於日本的同人小說、動漫遊戲等等，特指女性之間互相愛慕的關係。

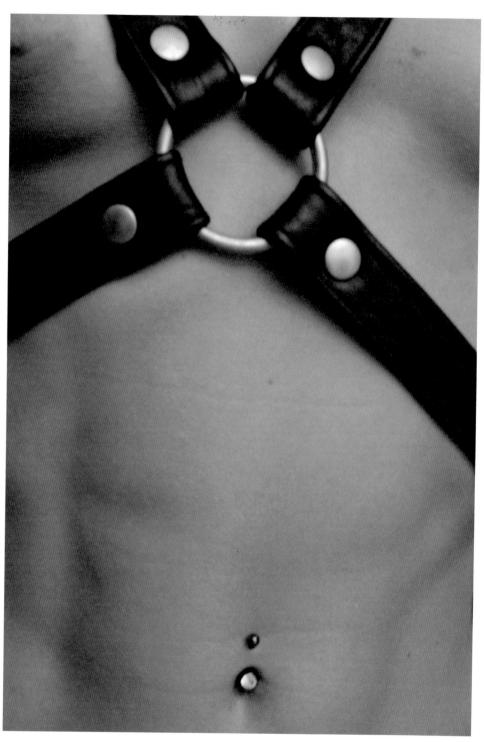

綁縛、戀物癖以及 SM

女王、皮鞭、高高高跟鞋、乳膠衣和「舔我的腳趾頭！」：色情新風貌

現在，我們要進入綁縛、戀物癖以及 SM 的奇妙世界，這三種形式的色情以外在的絕對耽美，和內在的細緻微妙，跳脫色情片的框架，進入一般電影橋段，更成為世界共通的情色想像。請問一下，誰沒看過路易斯·布紐爾（Luis Bunuel）的《青樓怨婦》（*Belle de Jour*）？在片中，凱薩琳·丹妮芙飾演一個中產階級家庭主婦，但是因為自身潛在的受虐傾向，讓她走上賣淫的道路。有誰看到性感指數爆表的貝蒂·佩姬（Bettie Page）和她的搭檔譚碧絲·史東，會毫無反應？1976 年，日本的限制級電影《感官世界》（*Realm of the Senses*）在坎城放映的時候，有誰錯過了？還有，在電影《畢業生》（*The Graduate*）中，那場達斯汀·霍夫曼（Dustin Hoffman）瞥見安妮·班克勞馥（Anne Bancroft）既挑逗又挑釁的長腿的戲，又是怎麼一回事？以上這些，還有其他多不勝數的情節，都是你可以在電影中找到的綁縛、戀物癖以及 SM 戲碼。

好了，現在讓我們來仔細看看這些內容，別錯過任何細節。綁縛是一種身體上的限制，利用特殊繩索、鍊條（如果是鍊條的話，會更接近 SM），把穿著衣服或裸體的性對象綁住——全身或部份皆可，通常還會把嘴塞起來。在色情美學中，綁縛或許可看成是 SM，甚至支配與臣服的性遊戲元素之一。對每一個進行綁縛的人來說，有許多非常嚴格的規定要遵守（例如絕對不可以單獨留下被綁縛的人，也絕對不可以綁住脖子等等）。戀物癖（這個字是從拉丁文的 facticius 衍生而來，原意是「人工的」）是一種性慾倒錯的現象，有戀物癖的人，需要藉著「物」達到性興奮或性高潮，而這個「物」可以是任何一種物體、任何一種物質，甚至是某種氣味，或者人體的某個部份。戀物癖不是一種心理疾病，只要有戀物癖的人不會因此造成自己或他人受傷。而按摩棒、人工陰道（自慰杯），以及其他種種情趣玩具都不算是戀物癖的一部份，因為這些東西本來就是為了刺激性興奮而設計的。至於 SM，正如我們在本書第五章〈色情辭典〉中看到的，這個字眼源自於法國小說家薩德侯爵（Marquis de Sade）和奧地利小說家馬索克（Leopold von Sacher-Masoch）姓氏的縮寫，因為這兩位作家所描繪的性愛關係都具有主從之分。

就現代性學的定義上來看，所謂 SM 是一種關係，存在於自願的、想要嘗試支配與臣服的性遊戲、接納不同情色可能性的成年人之間，而且常常不一定會真的進行性交。事前要先把彼此的底線講清楚，目標是兩人都一樣有快感。世界上第一部帶有皮繩愉虐（BDSM）內容的電影《在奴隸市場上》（*Am Sklavenmarkt*）沒有留下任何拷貝，這部電影大約在 1910 年前後，由奧地利導演約翰·施瓦澤（Johann Schwarzer）執導。一直要到 1970 年代，以 SM 為題的電影才達到質與量的高峰，這都要歸功於薩德的小說被無償，或接近無償地改編成電影劇本。

在 1950 年代，貝蒂·佩姬在最成功的豔舞電影中，表演了性感得不可一世的脫衣舞，再加上許多豔照，讓她即使到了今天，還是戀物癖圈中的偶像女神之一，讓人好想打她的屁股，或被她打屁股[1]。當時所有的男性雜誌都希望能邀請到貝蒂登上封面，而由於和攝影師邦妮·耶格爾（Bunny Yeager）合作，讓貝蒂有機會在 1955 年一月的《花花公子》（*Playboy*）雜誌插頁現身，同年，貝蒂獲選為「世界畫報女郎」（Miss Pinup Girl of the World）。在她的職業生涯中，她演過許多豔舞短片，例如《豔舞全景》（*Striporama*）、《浮華誘惑》（*Varietease*）、《挑逗全景》（*Teaserama*）等等（通常和譚碧絲·史東搭檔演出，譚碧絲不只和貝蒂搭檔演出「打屁股調教」，也常出現在魯斯·梅耶的電影中）。貝蒂的許多作品，後來都收錄於《貝蒂佩姬選輯》（*The Bettie Page Collection*）中。隨後十年之內，貝蒂結婚，接著因為宗教的緣故斷然結束演藝生涯，並且拒絕承認曾經以賣弄性感作為職業。從此以後她進入宗教機構服務，然後就再也沒有她的消息。

1963 年，畫報女郎的時代結束，羅傑·華汀（Roger Vadim）導了《亂世姐妹花》（*Le Vice et la Vertu*），找來羅伯特·海珊（Robert Hossein）和凱薩琳·丹妮芙攜手演出，為接下來 1970 年代的 SM 電影鋪路。幾年後，西班牙導演傑斯·佛朗哥（Jesús Franco）改編薩德侯爵的小說，拍了《侯爵的情人》（*Marquis de Sade: Justine*），由克勞斯·金斯基（Klaus Kinski）和羅蜜娜·鮑華（Romina Power）領銜主演。

1　打屁股（spanking），指的是一種性調教方式，施虐者藉由拍打被虐者的屁股，使兩人都獲得性愉悅。

在同一個時期，電影導演亞歷山卓‧尤杜洛斯基（Alejandro Jodorowsky），「恐慌運動」（Panic Movement）[2]的共同發起人之一，找來了編劇費南多‧阿拉巴（Fernando Arrabal）和其他人，一起拍了電影《凡多與麗絲》（*Fando y Lis*）。這部電影是根據尤杜洛斯基對阿拉巴一部劇作的回憶改編而成，描述一對戀人在荒野中遊蕩，尋找神秘之城泰爾（Tar）。電影在墨西哥上映之後，暴力、虛無主義、反自然的批評排山倒海而來，到最後導演尤杜洛斯基甚至不得不離開墨西哥，以免被暴徒攻擊。

攝於 1970 年代的西班牙，由路易斯‧賈西亞（Luis García Berlanga）所執導的電影《天然尺寸》（*Tamaño Natural*，1974），是影史上最成功描述戀物癖者的電影之一。米歇爾‧皮寇利（Michel Piccoli）所飾演的牙醫，不只愛上了一個充氣娃娃還把她當成自己的女朋友，與她如影隨形的共同生活著。同樣在 1974 年，唐‧艾德蒙（Don Edmonds）執導了《納粹女魔頭：殘酷瘋淫所》（*Ilsa, She Wolf of the SS*）。這部納粹剝削電影（Nazi exploitation film）取材於真實事件，描述布痕瓦爾德（Buchenwald）和馬伊達內克（Majdanek）集中營指揮官之妻，殘暴又淫蕩的行徑。另一部談到納粹的電影是丁度‧巴拉斯（Tinto Brass）的《不知不覺誘惑你》（*Los Burdeles de Paprika*），這也是巴拉斯最廣為人知的電影之一。導演畢葛斯‧盧納（Bigas Luna），透過電影《畢爾巴厄》（*Bilbao*），展示了他對 SM 的熱愛。另外還有路易斯‧布紐爾（Luis Bunuel），藉由傑作《朦朧的慾望》（*That Obscure Object of Desire*），闡述薩德侯爵的小說《瑞絲汀娜，或喻美德的不幸》（*Misfortunes of Virtue*）中的理念——美德如何帶來不幸（對他人越是仁慈，就對自己越是殘忍，反之亦然）。通常，皮埃爾‧帕索里尼（Pier Paolo Pasolini）的電影——特別是《索多瑪 120 天》（*Salò*），都是長達兩小時的羞辱和折磨，因此也算是 SM 電影。

1980 年代到 1990 年代初，是西班牙導演阿莫多瓦（Pedro Almodóvar）的全盛時期，這要歸功於兩部電影，一是《鬥牛士》（*Matador*），其中主角只能透過殺害慾望的對象來達到性快感，另一部是《綑著妳，困著我》（*Tie Me Up! Tie Me Down!*），安東尼奧‧班德拉斯（Antonio Banderas）將維多利亞‧阿布利爾（Victoria Abril）綁在床上，兩人進而發展出一段非常奇妙、緊繃的愛情故事。

2　此運動名稱由生性好色的希臘牧羊神 Pan 而來，藉由暴力、驚悚但又帶著幽默的表演，呈現創作者所追求的平靜與美感。

1992 年，靠片（cult film）導演莫妮卡・楚特（Monika Treut）的電影《雌性行為不檢》（*Female Misbehavior*）上映。這部電影片長四小時，由四個紀錄短片組成，藉由四位勇於挑戰社會現狀的女性，從性愛角度討論女同志行為，其中一位更談及她親身體驗 SM 的經驗。後來，楚特將 SM 主題再次放進傳記電影《為非做愛》（*Didn't Do It for Love*）中，主角是住在墨西哥的挪威劇作家伊娃・諾文（Eva Norvind），同時也是性治療師、演員，以及「女王」[1]。

在戀物癖電影的浪潮中，大衛・柯能堡（David Cronenberg）當然不會缺席——他拍了《超速性追緝》（*Crash*）來共襄盛舉。在這部電影中，人人（包括詹姆斯・史派德 James Spader、荷莉・杭特 Holly Hunter 等等）都因為一場場車禍，以及這些車禍所帶來的傷害，而感到慾望高漲。

提到當代的主流電影，我最喜歡的 SM 女演員——伊莎貝・雨蓓（Isabelle Huppert）（經典老電影的話則是凱薩琳・丹妮芙）。雨蓓參與的電影之中，有兩部在我的必看名單上，一部是《鋼琴教師》（*La Pianiste*），另一部則是《母親，愛情的限度》（*Ma Mere*），雨蓓演活了那種受自己狂亂的性傾向所擺布的女性角色（前者是充滿激情的性折磨，後者則是亂倫）。

如果要談專為成人所製作的電影，我強烈推薦導演瑪麗亞・比蒂，她的製片公司「藍色製作」（Bleu Productions，www.bleuproductions.com），拍出了許多唯美精緻、描述女性之間皮繩愉虐（BDSM）電影。在比蒂的電影中，時常出現一位日籍女演員：綠（Midori，www.planetmidori.com），她不只是知名的表演者，也曾經寫過好幾本書，介紹日本的繩縛藝術。現在還有一些有意思的新導演正在一個個崛起，例如麥迪遜・楊（Madison Young），她的處女作《奴役鋼管》（*Bondage Boob Tube*），在 2007 年的女性主義色情影展（Feminist Porn Awards）中，被評選為「最火辣的色情電影」（Hottest Kink Film）。還有情婦芭西亞（Mistress Basia，www.planetbasia.com），她以「女王」之姿，拍出了許多以繩縛為主題的短片。

還有很多電影都在討論類似的主題，包括順從／奴役（submission）、角色扮演（role playing）、虐待（cult of pain）等等，我只是把腦海中最上層的資料列出而已。更重要的是，其實蠻多女人會因為這種類型的電影而大失性致，因為在這些電影中，幾乎還是男性主宰／女性受控這樣的關係。奇妙的是，在現實的 SM 場景中，角色性別卻常常反轉。為什麼會這樣？讓我們一起好好想想，然後「搞」起來吧！

- -

1 女王指的是性遊戲中，施予調教或懲罰的一方。

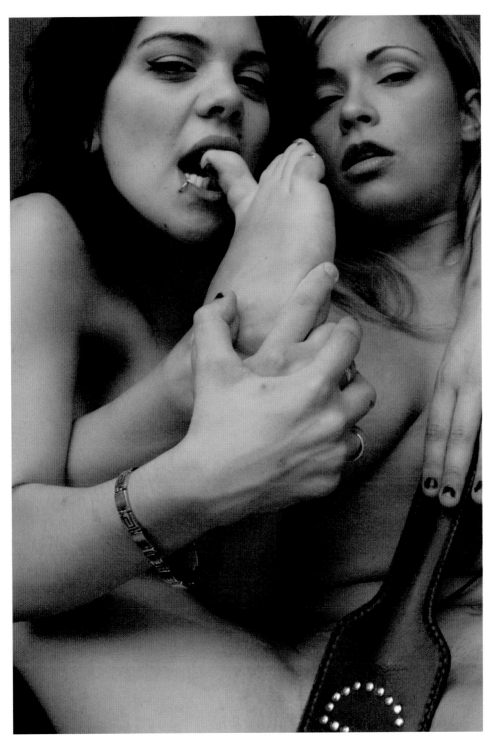

《絕倫絕女》海報，日本，2006 年

H 體，以及其他亞洲風味的性愛

性，在日昇之地

日本人有一個聞名於世的特點，就是在性慾表現方式上的細緻絕美，和扭曲病態成正比。自古流傳下來的藝妓文化（geisha，她們的工作就是提供各種娛樂活動，當然也包括性服務[1]）花樣盡出，結合了恥辱奴役和感官歡愉的繩縛技術、包含了高度美感的戀物癖傾向，凡此種種都讓日本成為一個真正的性愛樂園。

日本色情片之所以能夠風行，不只是因為片中呈現的高度美感和異國情調，更因為在動畫（anime）及漫畫（manga）的幫助下，日本色情片得以打破道德成規的束縛。不管是動畫或是漫畫，都可以包含色情內容，在青少年之間非常流行（也有比較年長的粉絲），這特殊的體裁被稱為 H 體（Hentai，也就是變態，在日文中有性變態和轉化變形兩種意思）。H 體包含了各種極端、反常的性行為，例如女性被擁有巨大陰莖的男人，或根本不存在的怪異生物強姦、和未成年人性交等等，總之是各種生理上不可能，或者在法律上被禁止的性行為。

事實上，如果要講如何規避法律責任，H 體真是人類史上最光輝的發明，畢竟這類型色情片的種種特點，就是專門為了鑽法律漏洞而來。舉例來說，許多在這種 H 體中的角色沒有陰毛，但這並不代表他們都是尚未經歷青春期的少年或兒童，只是粗糙地避開了日本自 1994 年起，禁止露出陰毛的法律。同樣的，著名的多觸手妖獸，也是因為日本法律規定不得顯露男性生殖器，才由此衍生出來的虛擬角色。

1　藝妓為女性藝術表演工作者，主要的工作是在宴席上演唱、演奏、跳舞，以此娛樂賓客，嚴格來說只賣藝不賣身（性交易為藝妓個人與客人私下進行，並非一般常態）。賣淫的女子則被稱為遊女、女郎，有等級之分，地位最高的稱為太夫、花魁，與藝妓完全不同。

漫畫家永井豪（Nagai Go），在他的連載漫畫《破廉恥學園》中出現了史上第一個裸體角色，這部漫畫發行於 1968 年至 1970 年間，停刊的原因是家長們擔心這樣的內容可能對孩子們的道德良知造成影響。就這一點上來說，與約莫同一個時期的西方色情漫畫相比（義大利情色漫畫家 Guido Crepax、美國漫畫家 Robert Crumb 正發行了他們的處女作），日本漫畫中出現越來越多的裸體，除了故事情節需求之外，純粹為了色情也是原因。在日本，描繪裸體的自由其實得來不易。舉個例子來說，在 1976 年，導演大島渚因為《感官世界》而被控淫穢，之後花了六年的時間才洗清罪名。

1980 年代中期，第一支原創 H 體影片《乳霜檸檬》（*Cream Lemon*）進入成人市場。到了今天，H 體前景大好，已經不僅止出現在雜誌、圖文小說或電影中，還包括電玩遊戲以及各種周邊商品。

1990 年代起，日本的 H 體開始延燒海外，像高山秀樹（Takayama Hideki）的電影六連作系列《超神傳說》（*Urotsukidoji: The Legend of the Overfiend*），開啟了「觸手妖獸姦淫」

情節的濫觴，可說是達到靠片（cult film）等級。

另一種日式色情——這次是由真人演出了——則是粉紅電影（pink film）。粉紅電影也是一種軟調色情片，其形式最接近我們所熟知的性剝削電影（sexploitation），特徵包括非常戲劇化的表現，以及偶爾穿插其中的幽默笑點。第一部粉紅電影出現在 1960 年代早期，就像我之前提到過的，那是一個法律禁令森嚴的年代，所以這些電影多半必須想方設法規避審查（例如利用角度取巧，避開生殖器特寫畫面）。

「亞洲狂熱」（Hustler's Asian Fever）執行董事傑夫·霍金斯（Jeff Hawkins）表示，現在日本流行的色情片內容，包括哥德式蘿莉（Gothic Lolitas）、精緻的 SM 情節、尿射，以及各式各樣的性虐待等等，和歐洲、美國等地的成人電影越來越像，唯一不同的只有演員是日本人而已。但是日本的色情片產業一定很清楚自己在幹嘛，畢竟日本占全世界成人市場的百分之十。無論如何，儘管有複雜的審查制度和嚴格的法律禁令，這片日昇之地早已成為世界一流的色情片王國。

性教育

就是要看裸女

在 1950 年代，色情片開始普及至一般觀眾的時候，並不是毫無阻礙的。社會道德觀感（有些地方還要加上國家審查制度）讓製作色情片成為一件複雜又冒險的事情。但是俗話說的好，有法律就有漏洞，這些製作公司和導演費了九牛二虎之力，總算一一規避所有問題。

第一招是「裸體主義者電影」（nudist film），這種電影出現在裸體主義的全盛時期，介紹裸體主義者的生活方式多麼美好，而裸體主義者們在決定不著一絲一縷之後，他們的生命多麼滿足（只是很巧的，所有的裸體主義者都是年輕女性，而且都有形狀完美的胸部）。但是這種電影很快就退燒──一個金髮肉彈撅著翹屁股在沙灘上追球一個小時的電影，真的很難打開什麼市場。

導演和製片們只好再次尋找新方法，這一次他們挖到金礦了，那就是性教育電影，雖然時至今日這些電影早已被人遺忘，可能只有一些特別奇怪的橋段還留在某些怪咖心中而已。表面上，這些性教育電影是為了提倡衛生保健而拍攝，內容從如何戴保險套，一直到如何清潔生殖器，預防感染等等（好像這種東西真的會讓人興奮一樣）。

另一種做法是透過電影讓大家知道，如果做了明令禁止的事情，會招致那些嚴重的惡果（但電影裡拍出來的都是好女孩在做壞事）。搭陌生人便車，結果被強暴；在酒吧裡讓帥哥請喝酒，結果被強暴；讓人來抄水表，結果被強暴；在路上問時間，結果怎樣？被強暴。畢業舞會之後，帶著一點微醺的感覺和同學上床，這不算被強暴，只不過會懷孕而已！總而言之，這些性教育電影的指導原則就是不放過任何可以秀出奶子跟屁股的機會，即使原因和理由爛得要命。

這種電影很少拍出什麼名堂，但有部特別值得一提的性教育電影，因為它帶有 1970 年代的美好氛圍、單純直率的故事發展，以及優美動聽的音樂。這部電影叫做《青春期少女報告之只有爸媽想不到》（*Schulmadchen-Report: Was Eltern nicht fur moglich halten*），也是德國導演恩斯特・霍夫鮑爾（Ernst Hofbauer）一系列性剝削電影的鳴槍之作，電影描寫幾個十二歲少女荒淫的性犯罪生活，包括和高中籃球隊隊員滾床單，以及開門讓醫生進入家裡替她們「打疫苗」。

當時，這部片和接下來的續集通通都在一般戲院上映，並且待在前十大熱門電影好幾周，雖然觀眾迴響熱烈，但影評人卻給予非常冷漠的評價，兩極化的反應恰成對比。所謂，時間帶走一切，但時間也會把該你的東西還給你，多年之後，這種性教育電影開始被當作靠片（Cult film）看待，其實也算是恰如其分。

給成人看的性教育電影依然存在，只是再也不需要找一堆藉口拍裸體，而且焦點也轉移到完全不一樣的地方去。現在的性教育電影，不再告訴人們什麼不能做，而是好像把《印度慾經》（Kama Sutra）影像化一樣，教人怎麼完美的口交，或者怎麼樣很藝術地肛交，甚至要怎麼脫衣服才更挑逗。

所以現在有些性教育電影不拍別的，就是一個女性外陰部的特寫大集合，全面掌握女性潮吹的過程，又或者是如何替生殖器或肛門來一場神妙的按摩，讓人欲仙欲死，也有可能就是教人怎麼發揮情趣用品百分之百的實力。另外也有讓色情片女演員扮成性教育節目主持人、性啟蒙老師的電影，教大家她們最在行的一件事——性愛。

妮娜·哈特利（Nina Hartley），身兼演員、導演和性教育者，她更定期發佈一系列的性教育影片，在她演藝生涯的不同時期，指導人們口交、狂歡、繩縛、3P（兩女一男或一女兩男）等各種性愛技巧／觀念，最後集結成有趣又實用的《妮娜·哈特利的雙修指導》（Nina Hartley's Guide to Double Penetration）。再來，我一定要提一下凱蘿·葵恩（Carol Queen），這位一手打造前衛名店「好蕩」（Good Vibrations）的創辦者。葵恩和莎爾·瑞朵（Shar Rednour）、潔姬·史特諾（Jackie Strano），一起製作了《男友彎下腰》（Bend Over Boyfriend）系列電影，教夫妻情侶們怎麼玩繩縛。還有貝蒂·道森（Betty Dodson），她藉著電影指導女性怎麼獲得更棒的高潮。最後是我們的崔斯坦·塔爾米諾（Tristan Taormino），她為「活色生香成人教育網」（Vivid-Ed）所拍攝的一系列影片，讓她在 2008 年的女性主義色情影展（Feminist Porn Awards）中，拿下了「淫娃教師獎」（Smutty Schoolteacher）。

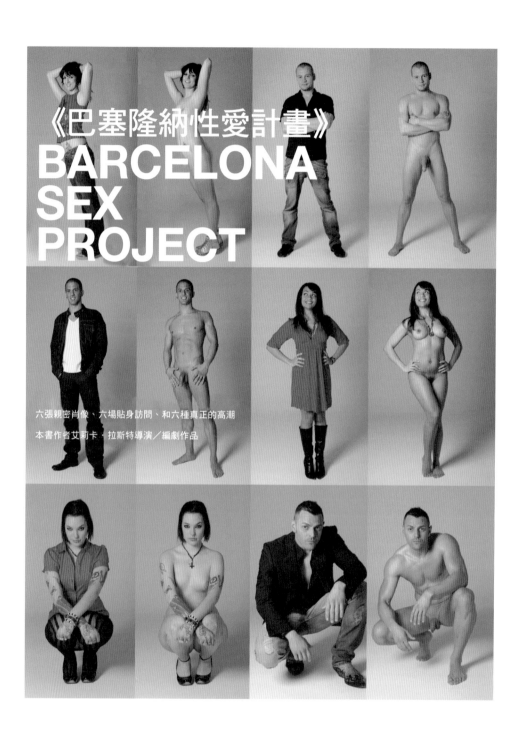

《巴塞隆納性愛計畫》
BARCELONA
SEX
PROJECT

六張親密肖像、六場貼身訪問、和六種真正的高潮

本書作者艾莉卡·拉斯特導演／編劇作品

情色紀錄片

近距離親密接觸

色情片的世界裡也是有紀錄片存在的——這種片子就是貼身拍攝真實的人，紀錄他們是誰，他們對性與愛的意見和經驗。就算是不喜歡色情片的人，還是有可能會喜歡看這種紀錄片，因為這些片子沒有誇張的表演，只有真實。情色紀錄片通常用來處理小眾議題、小眾觀點，以及色情片在歷史上的各個關鍵時刻，主要的訴求多半是用來喚起觀眾注意，但也有其他紀錄片是為了描繪真實、自然的做愛方式而拍攝，或者在不干擾的情況下，研究人類的性行為並加以記錄。

安妮寶貝（Annie Sprinkle）的《她的色情史》（*Herstory of Porn*）

傳奇色情片女星安妮寶貝，是演員也是表演藝術家、女性主義者、後色情哲學家（postpornographic philosopher），以及其他種種不一樣的身份。她用二十年間拍攝過超過 150 部色情片的經驗，向我們展示她曾經演過最好的（和最壞的）性愛場景。這部具有權威性質的紀錄片，搭配安妮寶貝的獨白，讓人彷彿親身經歷那充滿傳奇的性革命時代。

《想入非非》（*Thinking XXX*）

從莎凡娜・山森（Savanna Samson）到妮娜・哈特利，從異性戀到同性戀，從老手到新鮮人，《想入非非》用最純粹的眼光檢視北美色情界中的傳奇人物。他們／她們在紐約和洛杉磯接受訪問，同時為了另一本書《非非之攝：30 張色情明星肖像》（*XXX: 30 Porn-Star Portraits*）拍照。這本獨特的書由攝影師提摩西・格林菲爾德—桑德斯（Timothy Greenfield-Sanders）操刀，探討色情的世界，並且收錄勒羅伊（JT LeRoy）、約翰・馬可維奇（John Malkovich）、約翰・沃特斯（John Waters）、薩爾曼・魯西迪（Salman Rushdie）、盧・里德（Lou Reed），以及其他名人的文章。在此片中，我們可以看到大明星們討論暴露狂、打野炮或在房間做、酬勞，以及現今種種與色情產業有關的問題。他們／她們在家裡、辦公室、健身房，或在另一半、朋友、情人的公司接受訪問，分享感到憂慮的事、對性產業的想法以及各種希望和夢想。

高潮的美絕之痛

網路給予新型態的紀錄片一個平台，在這裡，觀眾同時也是演員。到了網路 2.0 的時代，無論是情色或色情網站，更進一步成為社群論壇，人人可以自由創作以及分享。在這波呈現自助式色情世界的風潮中，最引人注意的是一間位於澳洲墨爾本的公司，創立了「自拍」

（I Shot Myself，www.ishotmyself.com），然後「美絕之痛」（Beautiful Agony，www.beautifulagony.com）跟進，接著是「自摸」（I Feel Myself，www.ifeelmyself.com）。這三個網站都強調自助的精神，並且展示了許多大膽的女性（也有少許男性）如何愉悅地享受自己的身體。這裡有學生、工人、旅人、鰥夫寡婦或已婚者，有各種種族、年紀、性向、身材和背景。他們每一個人都是獨一無二的，而且他們都想透過公開地、自然地呈現性慾，解放深層的慾望。

康斯托克影業（Comstock Films）

這間製片公司由康斯托克夫婦——東尼和佩姬（Tony and Peggy Comstock）所創立，製作一系列拍攝非演員在鏡頭前做愛的紀錄片。這些描寫真實性愛的紀錄片並不講究情節、故事高潮等等戲劇效果，也不是只專注在「性」這件事情上，康斯托克因而創造了一個介於藝術電影和色情片之間的特殊類型。「對我來說，只注意一點，而忽略關係，就跟有性無愛一樣，我都不感興趣。」東尼·康斯托克說：「在我的電影裡，這些關係是透過很親密的對話建立起來的，在某種程度上，比性更可靠。」康斯托克影業製作的電影提供了一個嶄新的觀點，同時也重新探索人類的性行為，並為之喝采。

崔斯坦·塔爾米諾的《化學作用》（Chemistry）

是情色紀錄片或者實境色情片？想像有七個既了解自己，也知道自己喜歡什麼的人，用直覺的、私密的、個人的觀點去看待性愛。為了提供情色紀錄片一個全新的視角，身為後女性主義者（postfeminist）與後色情運動家（postporn activist）的崔斯坦，決定自己來拍。在她的《化學作用》系列作品中，讓一群男男女女鎖在一間屋子裡兩天，這些人可以任意選擇想做的事情，除了做愛之外。最後紀錄片呈現了這次的實驗參與者，最真摯的告白。

馬諦·戴蒙的《跨越真實》（Trans Entities）

《跨越真實：帕皮和威爾的爛漫愛情》（Trans Entities: The Nasty Love of Papí and Wil）是一部關於跨性別伴侶的紀錄片，也是少數不只談性，更具有啟發性並且打動人心的電影。這部由戴蒙執導的紀錄片中，可以很真實看到帕皮和威爾平凡、無憂的一面，兩人就是一對再普通不過的伴侶。根據戴蒙表示：「他們是有點不一樣，但非常討人喜歡的一對，他們用跨真實來形容自己，這也是他們所能認同的性取向。我隨時帶著我的攝影機，從各種不同的方式拍攝他們，從非常深入內心的訪談到晚上進城享樂的過程，都拍。紀錄片中的三場性愛，包括其中一場 3P 的，我完全沒有干涉，讓觀眾直擊他們最原始的熱情、對角色扮演最狂野的探索，還有皮繩愉虐以及各種火辣的性愛。」

《巴塞隆納性愛計畫》（*Barcelona Sex Project*）

我最新的電影作品《巴塞隆納性愛計畫》（www.barcelonasexproject.com），完全符合我們一直在討論的這個電影類型——情色紀錄片。在這部紀錄片中，我將三男三女直接、毫無修飾地呈現在觀眾眼前，你可以看到他們的生活，甚至看到他們的性高潮，我這麼做是為了讓觀眾真正地了解他們。這六位男女在單獨的訪談中，分享他們的想法、情緒和各種思辨，而且他們每個人都配有一部攝影機，用最自然的方法記錄、呈現他們的日常生活。到了最後，在一場個別自慰的戲裡，他們卻不約而同邀請其他人（包括我）來看看這個最私密、愉悅的時刻。在這部紀錄片中出現的人有：大衛・戈藍（David Galant）、喬尼・拉帕斯（Joni Lapaz）、喬爾・阿柯斯塔（Joel Acosta）、多尼雅・蒙坦涅戈（Dunia Montenegro）、伊琳娜・薇佳（Irina Vega）、希薇亞・路比（Silvia Rubí）。謝謝「拉瑪瑞塔羅哈」（La Maleta Roja）；謝謝「淫亂監獄」（Jailhousefuck），你們的床太讚了；謝謝「深夜巧克力」（Late Chocolate）提供的深夜按摩棒。[1]

情色紀錄片 vs. 實境色情片

身為導演，我覺得在情色紀錄片這個領域，還有很多地方等待被開發。我也認為，雖然情色紀錄片和實境色情片都是一種新興的類型，後者在網路上尤其盛行，但絕不應該被混淆。如果有三個男人開著廂型車在城裡亂晃，只要看到漂亮女孩就攔住人家，邀請女孩上車，還要給人家錢，然後這個女孩真的拿錢上車，跟三個男人相幹，這種看起來超假的戲碼，就是實境色情片。裡頭所有的內容都是預先講好的，女人在裡面的形象永遠是處境困難、可憐兮兮，而且很飢渴，只要有錢拿要她幹嘛都可以。另外還有「歡迎光臨貴賓廳」系列（*In the VIP*），也是這種讓人翻白眼還自以為很有創意的實境色情片，他們有一系列把場景設定在酒吧廁所的片子，內容都是關於一個隨時準備好被幹的醉婦。其他的網站包括「偷拍春假」（Spring Break Spy Cam）、「雜交小隊」（FuckTeam5）、「我愛一條柴教室」（MILF Lessons）等等。

1 「拉瑪瑞塔羅哈」以及「深夜巧克力」為西班牙巴塞隆納以及馬德里的情趣用品商店。

另類成人片

球鞋、髮辮、體環：色情潛力無極限

提到色情片女星，一種刻板印象就會浮現眼前：身材勻稱的女人，有巨大的胸部，豐滿的嘴唇，誇張華麗的頭髮，陰毛修剪得精緻完美。在 1980 年代到 1990 年代初，的確就是這樣沒錯，隨後另類成人片出現，這種屬於次文化的成人娛樂開始對色情片世界造成衝擊。另類成人片的興起，正好回應了市場上對新的、不一樣的色情需求，而這些需求便是來自所謂的新「都市部族」（urban tribes）。

要知道自己是不是正在看另類成人片或另類成人攝影集，最好的方法就是數一數女演員身上的刺青數量和種類。如果你看到的女人在私處刺了個 Playboy 的兔子標誌，那你看到的就是主流色情片，如果屁股上有朵玫瑰花也是。但如果你看到的女人，在肩膀上有一對 1950 年代風格的燕子，在尾椎那邊還有部落圖騰刺青，手腕上刺了幾圈毛利族的標誌，三個畫報女郎分別刺在手臂和腿上，再加上好幾個體環，那就可以百分之百確定這是一部另類成人片。她的髮型也十分有風格，有可能是滿頭辮子，或者染成奇奇怪怪的顏色，再不然就是龐克頭，甚至理一個大光頭。

隨著時間過去，有些比較大膽、前衛的情趣精品店，開始陳列另類成人片的相關商品，但這些影片或攝影集，多半還是靠著在網路上銷售為主，即使另類成人片的起點是一本本的實體雜誌──藍血雜誌（*Blue Blood* magazine）。出現在另類成人攝影集中的女孩們往往不是什麼大明星，甚至根本就是路人，她們只是想留下一些帶有情色風格的照片作紀念，更多的情況下，是她們自拍然後投稿的。所以說，這些女孩因為登上了另類成人攝影集，就投入色情片界的可能少之又少，而這些照片也有一個共通點，就是幾乎完全沒修圖。在另類成人色情片中，可以看到拿著可樂瓶、挺著豐滿胸部的肉感女孩，也有可能看到一頭粉紅色髮辮，瘦得像洗衣板似的女孩。在另類成人片的世界裡，這兩種女孩都一樣迷人，一樣有吸引力。

舉例來說，「自殺女孩」（Suicide Girls，www.suicidegirls.com）就是另類成人片界中最火紅的網站。「自殺女孩」採會員制，網站介紹如下：「你可以在這裡找到全世界最美的另類畫報女郎」。這個網站其實不怎麼色情，他們在做的比較像是情色藝術（很少有張開雙腿、穿插抽送這種畫面，但找得到女同性戀者做愛的情節），而且幾乎可以找到各種風格的女孩，從哥德式蘿莉到一頭藍髮的亞洲女孩，甚至是奶頭上有三個奶環的龐克搖滾，應有盡有。

因為另類成人片可說是叫好又叫座，所以各種另類成人網站開始如雨後春筍般冒出，像是「怪怪國」（Deviant Nation，www.deviantnation.com）、「不算邪惡」（Barely Evil，www.barelyevil.com）、「上帝的女孩」（God's Girls，www.godsgirls.com，這個網站也是由「自殺女孩」網站團隊建立，但風格走向更細緻優雅一點）等等。

以上這些網站的內容大多是靜態攝影，網站「火辣天使」（Burning Angel，www.burningangel.com）才是以動態影片為主。在這裡，女孩們上傳自拍的手淫畫面，或者和女伴／男伴做愛的影片等等。因為網友的好評和豐厚的獲利，「火辣天使」再接再厲推出了同名製片公司，第一支片是剛左類型的《射在我的刺青上》（Cum On My Tattoo），由喬安娜天使（Joanna Angel）自導自演。「火辣天使」現在正在設計，準備推出另類成人情趣用品，說真的，對龐克搖滾女孩來說，有什麼能比豹紋按摩棒更搭她的滑板？

在為數不多的另類成人片導演中，美國籍、熱愛龐克搖滾的伊恩‧麥奎（Eon McKai）算得上稍有名氣。他在 25 歲的時候導了第一支另類成人片《藝術學校淫娃》（Art School Sluts），片中所有的演員都打扮得非常特立獨行，然後在教室裡相幹。短短的百摺裙、泰迪熊、安全別針、帆布鞋，還有咬得短短爛爛的指甲，已經充滿了另類成人片的感覺，再加上藝術手法的導演風格和劇本，都讓這部片更顯得與眾不同。

麥奎後來由「活色生香另類成人」製作公司（Vivid-Alt）簽下，這是「活色生香娛樂」（Vivid Entertainment，www.vividalt.com）旗下的子公司，專責拍攝啟動未來浪潮的另類成人片。該公司成員包括一個相當活躍的導演，戴夫‧納茲（Dave Naz），他不只拍了《滑板女孩熱》（Skater Girl Fever），更特別迷戀踩在輪子上的女孩，還有藝術家薇娜‧芙拉哥（Vena Virago）、偏執狂達娜‧笛阿蒙（Dana DeArmond，有自拍自導自演的經驗）、攝影師溫奇‧蒂姬（Winky Tiki，她完美無缺地重現了 1950 年代的畫報女郎風情）。

對另類成人片還感到懷疑，不曉得這東西怎麼會這麼紅的人，只要看看世界各地紛紛出現的另類成人影展就會懂了。現在有為了另類成人片專門舉辦的「洛杉磯情色影展」（Los Angeles Erotica Film Fest），還有柏林色情片影展中的「射到攝比賽」（Cum2Cut competition，任何人只要能夠利用自己的身體，表現性感與渴望，都可以參加），以及「阿姆斯特丹另類成人情色影展」（Amsterdam Alternative Erotica Film Festival）等等跳脫既定框架的影展。越來越多的跡象顯示，色情片已經從矽膠大胸部、巴西金髮妹這些傳統刻板元素，逐漸轉向情色體環、刺青和髒髒的球鞋了。

《愛我別走》（*Lie with Me*，2005）電影截圖

硬調色情藝術片

從柏格曼到米歇爾

在 1930 年代，當電影成為傳達訊息的方式之一，西方社會的保守勢力便迅速動員起來，立下各種規範，尤其特別針對性愛內容。他們建立了許多審查和監控機構，用以告訴電影工作者哪些可以拍，哪些不可以。為了避開審查，電影工作者們只好絞盡腦汁找出種種比喻，繞道而行。舉例來說，畫面裡一對情侶正在熱吻，看起來距離上床大戰只差臨門一腳，突然鏡頭一轉，變成一列飛馳的火車衝進山洞——這很明顯就是在比喻性交的抽插。這是紀錄片《電影中的同志》（*The Celluloid Closet*）中，拍得相當有感覺的一幕。這部紀錄片是根據維多‧羅索（Vito Russo）的書改編而成，由勞勃‧伊普斯汀（Rob Epstein）和傑佛瑞‧佛萊德曼（Jeffrey Friedman）共同編劇並執導。片中忠實呈現好萊塢製片廠中壓抑封閉的氣氛，並且解釋了那些編劇和製片，是如何使用特定的敘事方式或視覺符碼，去表現某個角色是同性戀。

隨著美國本土的審查制度越來越嚴格，加上美國電影協會（MPAA）自詡為極端保守主義的道德旗手，漸漸地，只有在日本和歐洲的獨立電影裡，才能看見自由而且自然的性愛描述。像是安東尼奧尼（Michelangelo Antonioni）的《春光乍洩》（*Blow Up*）、布紐爾（Luis Buñuel）的《青樓怨婦》（*Belle de Jour*）、柏格曼（Ingmar Bergman）的《莫妮卡》（*Summer with Monika*）、大島渚的《感官世界》，以及貝托魯奇（Bernardo Bertolucci）的《巴黎最後探戈》（*Last Tango in Paris*），都是反對好萊塢假正經電影的絕佳例證。

不過我得特別強調一下，色情片的主要任務在於激起觀眾的性興奮，剛才提到的電影其實都違反了這個大原則。這些電影不會故意避開性愛畫面，但也不利用這些畫面讓觀眾情慾高漲。性愛在這些電影中，就只是故事的一部份而已。為了讓這種精神延續下去，在 1990 年代出現了一種新的電影類型，具有毫不掩飾的性愛場面，但並不是為了讓觀眾感到性興奮。例如麥克‧溫特波頓（Michael Winterbottom）、凱薩琳‧布蕾亞（Catherine Breillat）、拉斯馮提爾（Lars von Trier）、陶德‧索朗茲（Todd Solondz）、貝納多‧貝托魯奇、加斯帕‧諾埃（Gaspar Noé）、帕特里斯‧謝侯（Patrice Chéreau）、約翰‧卡麥隆‧米契爾（John Cameron Mitchell）等導演，用他們的作品在好萊塢投下了一顆震撼彈。琳達‧威廉斯曾在她的著述《大螢幕上的性》（*Screening Sex*）中描述這些電影：「這些硬調色情藝術電影可以是非常有侵略性、暴力、充滿羞辱、絕望、疏離感、溫柔、可愛的、有趣的、歡樂的，當然也可以是乏味的。但他們都是……擁抱性愛內容的藝術電影。」

這些導演（老樣子，女性只佔少數）不怕把性愛拍出來

英瑪·柏格曼
Ingmar Bergman

珍·康萍
Jane Campion

金柏莉·皮爾斯
Kimberly Peirce

維爾戈特·斯耶曼
Vilgot Sjöman

羅曼·波蘭斯基
Roman Polanski

文森·加洛
Vincent Gallo

大島渚
Oshima Nagisa

尚賈克·阿諾
Jean-Jacques Annaud

朱力歐·米丹
Julio Medem

路易斯·布紐爾
Luis Buñuel

麥可·哈內克
Michael Haneke

畢葛斯·盧納
Bigas Luna

米開朗基羅·安東尼奧尼
Michelangelo Antonioni

拉斯馮提爾
Lars von Trier

大衛·林區
David Lynch

貝納多·貝托魯奇
Bernardo Bertolucci

陶德·索朗茲
Todd Solondz

薩德·杜埃希
Ziad Doueiri

帕特里斯·謝侯
Patrice Chéreau

加斯帕·諾埃
Gaspar Noé

麥克·溫特波頓
Michael Winterbottom

凱薩琳·布蕾亞
Catherine Breillat

克萊蒙·維果
Clement Virgo

約翰·卡麥隆·米契爾
John Cameron Mitchell

維吉妮·德彭
Virginie Despentes

史帝芬·薛伯格
Steven Shainberg

一點暗示

審查制度是把雙刃劍。我們都知道，越是禁止孩子去做的事情，孩子就越忍不住嘗試。所以我建議，如果你想知道哪些是超過一般社會道德標準的電影，去看被禁的那些就對了。訣竅在於上網（例如 Google），搜尋「17 歲或以下不得觀賞（NC-17）電影」，一份非常豐富完整，包含色情內容的電影清單就會立刻出現在你眼前。有趣的是，幾乎在這清單上的每部電影都是我的最愛。

《愛我別走》（*Lie with Me*，2005）

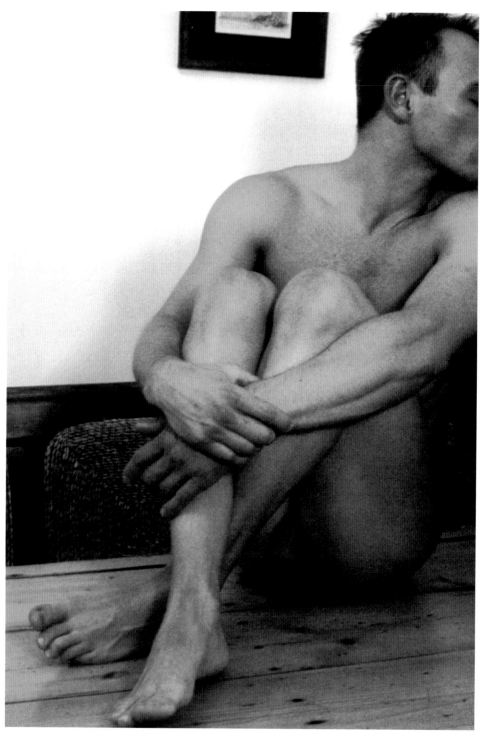

《安娜的伴侶們》（*Anna's Mates*，2002）

新浪潮色情片

藝術、電影、色情，或三者皆是？

現在，讓我們來看看利用傳統色情片作為批判手段，並且尋找新的、有創意的方法，在電影中呈現性愛內容的獨立藝術家和製片們。

比翠絲‧普雷西亞多（Beatriz Preciado）[1] 曾提出一種看法：「在 1990 年代尾聲，一群法國色情片男女演員，紛紛開始拍攝自己的電影，並且對自己的職業發展出一種批判的觀點，這個現象，讓性慾得以用一種前所未見的方式表達。借用安德烈‧巴贊（André Bazin）的詞彙來形容，就是新浪潮色情片。」這些要躲避嚴格審查制度的藝術家，不像色情攝影師或色情片製作者那麼容易被定義。他們的靈感可以來自廉價小說，也可以來自大師級的波特萊爾（Charles Baudelaire）[2]、布考斯基（Charles Bukowski）[3]、莉迪亞‧朗區（Lydia Lunch）[4]，他們可以從恐怖電影中擷取養分，也可以從龐克、歌德等次文化找到動機，或者從認同性愛的美國女性主義份子身上，甚至在安妮寶貝對色情片的批判中找到創作的能量。

不過，這種發展並不僅限於色情工業內的人，許多來自世界各地，身分、背景各自不同，並非從事成人娛樂事業的年輕人，也開始以批判的眼光審視新浪潮色情片。在這一波新運動中，不乏女性的電影工作者參與，她們終於可以不用忍受被傳統色情片澆熄慾望的失落感。相反地，她們要帶著熱情，以及更多的女性主義精神，召喚更多的女性主義者一起加入新浪潮色情片的運動。小心了各位！

我也是這波運動中的一份子，同時，我認為我們就是這個迷你革命的未來，我們的任務是改變傳統成人娛樂界，不只是讓這個產業跟上現代化的腳步，更要讓男男女女都能接受、享受其中樂趣。在這個段落裡，我要介紹正在積極推動改變的藝術家，雖然不能一一點名，但至少你可以對在過去幾年不斷努力，現在已經做出一些成績的藝術家們有些認識。

1　比翠絲‧普雷西亞多（Beatriz Preciado）為西班牙哲學家與酷兒理論家；安德烈‧巴贊（André Bazin）為法國影評人與電影理論家。

2　法國詩人（1821-1867），代表作包括詩集《惡之花》（*Les fleurs du mal*）及散文詩集《巴黎的憂鬱》（*Le Spleen de Paris*）。

3　德裔美國詩人、小說家（1920-1994），著作豐富，作品描寫美國社會下層階級的生活。

4　美國歌手、詩人，活躍於 1980 年代，創作風格激進並帶有反抗傳統的意味。

瑪麗亞‧比蒂（Maria Beatty） www.bleuproductions.com

生於委內瑞拉，長於紐約，現居巴黎，這個背景複雜的女人曾經執導、並且偶爾參演25部以女同性戀／SM為主題的短片。她所執導的電影都有著非常細膩的攝影風格和別出心裁的電影語言。

布魯斯‧拉布魯斯（Bruce LaBruce） www.brucelabruce.com

拉布魯斯是一個極具爭議性的加拿大作家、攝影師、導演，以及地下男同志色情片演員。他的作品包括《黑草莓帝國》（*The Raspberry Reich*）、《輕拂肌膚》（*Skin Flick*）、《非常男妓》（*Hustler White*）、《超級八又二分之一》（*Super 8 1/2*）、《膚之欲出》（*No Skin Off My Ass*）、《男孩、女孩》（*Boy, Girl*）。

安娜‧史班（Anna Span） www.annaspansdiary.com

史班已是英國成人娛樂界公認創作量最豐富的一位導演。她的作品包括《安娜的伴侶們》（*Anna's Mates*）、《穿上制服後》（*Uniform Behaviour*）、《玩具／玩我》（*Toy with Me*）、《好兵》（*Good Service*）等電影。

好天真影業（Innocent Pictures） www.innocentpictures.com

這個成人電影製作公司，原本附屬在丹麥知名導演拉斯馮提爾的公司底下，現今已經攝製了好幾部電影，包括《安娜情慾史》（*All About Anna*）、《康絲坦斯》（*Constance*）、《粉紅監獄》（*Pink Prison*）等。創辦人之一的尼可拉斯‧巴巴諾（Nicholas Barbano），是〈私處力量宣言〉（*The Puzzy Power Manifesto*）的作者，這份宣言闡明了成人電影的新型態，令人折服。

佩特拉‧喬伊（Petra Joy） www.petrajoy.com

佩特拉出生於德國，現居英國布萊頓（Brighton）。她的製片公司「草莓誘惑」（Strawberry Seductress）已經釋出了三部女性本位的色情片：《性感壽司》（*Sexual Sushi*）、《女人的奇想世界》（*Female Fantasies*）和《感覺吧！》（*Feel it!*）。

珍妮佛‧里昂‧貝兒（**Jennifer Lyon Bell**）www.blueartichokefilms.com

這位美國導演現在住在阿姆斯特丹，是「藍洋薊影業」（Blue Artichoke Films）的創辦人之一。她為成人電影的世界帶來了令人耳目一新的、知性的觀看方式，她的短片作品《爆頭》（*Headshot*），就清楚地證明了這一點。她的第二部電影《早場》（*Matinée*）在 2009 年上映。

歐薇迪（**Ovidie**）www.pornomanifesto.com

歐薇迪生於 1980 年，身兼法國色情片女演員、製片人、導演等身份。當她還是哲學系學生的時候，就已經寫成了兩本書，描述她在成人影片世界的活動。一是《色情宣言》（*Porno Manifesto*），另一本是《相信性愛：後台》（*In Sex We Trust: Backstage*）。她的導演和製片作品則有《黑色狂歡》（*Orgie en Noir*）和《莉莉絲》（*Lilith*）。

HPG www.hpgnet.com

埃爾‧韋皮耶‧古斯塔夫（Hervé Pierre Gustav）是色情片演員、製片、導演。他在法國色情工業中是一個頗具爭議性的人物，因為他的作品中總是充滿了黑色幽默和各種自我嘲弄。2005 年，他的電影《我們不應該存在》（*On ne devrait pas exister*）獲選在坎城影展（Cannes Film Festival）中播映。

羅伊‧斯圖爾特（**Roy Stuart**）www.roystuart.net

這位美國攝影師現在定居巴黎，德國出版社泰森（Taschen）先後替他出版了幾本攝影集。他的作品表現細膩，交織著特殊的魅力和色情氛圍，得以凸顯女體和皮繩愉虐的美感。

米亞‧英柏格（**Mia Engberg**）www.miaengberg.com

來自瑞典的導演，要求建立全新的、女性主義式的色情片。她有好幾部短片作品，特別值得一提的是《薩爾瑪與蘇菲》（*Selma & Sofie*），最近更因為製作女性主義式的色情片《下流日記》（*Dirty Diaries*），獲得瑞典政府補助。

蘇菲耶製片公司（Sofilles Productions）www.secondsexe.com

法國製片蘇菲‧博力（Sophie Bramly），邀請數位女導演一同拍攝一系列的短片，並交由「X女郎」（X-FEMMES）發行。這些導演包括卡羅琳‧勒布（Caroline Loeb）、蘿拉‧朵詠（Lola Doillon）、伊蓮娜‧諾古哈（Helena Noguerra）、柔伊‧卡薩維茲（Zoé Cassavetes）、東妮‧馬歇爾（Tonie Marshall）和安‧穆哥拉麗（Ann Mouglalis）。

艾斯特爾‧喬瑟夫（Estelle Joseph）

艾斯特爾‧喬瑟夫是史特拉影業（Stella Film）的創辦人，也是在影展與票房表現同樣亮眼的《青春肉體之城》（*City of Flesh*）一系列電影的導演，此電影的演出者括各種族裔與膚色，這也是讓電影成功的原因之一。

維納斯‧霍頓特（Venus Hottentot）www.venushottentot.com

維納斯‧霍頓特是另一位為了支持種族多樣性而站出來的導演。她的第一部片《超級巨星阿弗羅黛娣》（*AfroDite Superstar*），是由女人製作公司旗下的「巧克力女孩」發行。女人製作公司的老闆正是女性成人電影的開拓者，坎蒂達‧羅亞蕾。

伊娃‧米奇莉（Eva Midgley）www.quietstormfilms.com

米奇莉是得獎短片《小甜心與小兔兔》（*Honey and Bunny*），以及拍得極美的電影《桌下腳情》（*Footsie*）的導演。這兩部作品都與珊‧羅迪克（Sam Roddick）所經營的「海之可可」（Coco de Mer）合作。海之可可是英國著名的情趣精品店，而珊‧羅迪克則是美體小舖（Body Shop）創辦人安妮塔‧羅迪克（Anita Roddick）的女兒。你可以在 YouTube 上免費欣賞《小甜心與小兔兔》的前兩章，只要在 YouTube 上搜尋 honey and bunny，再加上 coco-de-mer 即可。如果想欣賞更多米奇莉的作品，可以上 Quiet Storm Films 網站。

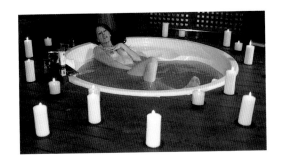

茉莉亞・烏絲塔（**Julia Ostertag**）www.julia-ostertag.de

這個德國柏林土生土長的導演，憑著短片作品《性成癮的人》（*Sex Junkie*），以及一部探討性別和身份之間界線的紀錄片：《性別 X》（*Gender X*），在另類成人電影影展上大放異彩。

艾蜜莉・朱薇（**Émilie Jouvet**）

www.myspace.com/hysterieprod; www.myspace.com/onenightstandmovie

艾蜜莉是法國歇斯底里製作公司（Hystérie Prod）的創辦人之一。她的電影作品《一夜情》（*Pour Une Nuit*），是對女同性戀、雙性戀，以及跨性別的歌頌。

新浪潮色情片的導演還包括在稍早在本章中提到的阿德西・雷、辛・路意絲・休斯頓等人，之後我還會再來談談他們（見第九章）。另外，我覺得「活色生香另類成人」公司中的導演伊恩・麥奎，也帶領很多人進入新浪潮色情片的運動中。

很顯然地，每天都有更多的人加入這場運動，這本書只能針對已經在某種程度上有所貢獻的藝術家們。如果你對發現、探索更多這方面的傑出人才有興趣，可以查看世界各地的獨立製片、酷兒、另類、女性主義，以及業餘色情等影展的相關消息。

DIY

性、網路攝影機，以及錄影帶

英國的龐克搖滾運動對時尚的影響，就跟對音樂和藝術的影響一樣深。這個運動透過讓當時的人們創造自己的衣著、歌曲，以及做自己的榜樣，進而刺激人們擺脫單調的日常雜務，做真正想做的事。大約三十年後，在時尚界中還能看到的龐克理念，只剩騎士風格的手環和鉚釘腰帶。但是在色情界中，龐克所要傳達的精神依然生氣勃勃地運作著，特別是網路問世以後。

當我們檢視業餘色情片，就可以發現它完全符合 DIY 這個類型名稱所賦予的意義：自己動手做（Do It Yourself），就是要你自己架起攝影機，加上一點來自另一半、按摩棒，或者好朋友的幫助，拍出自己的色情片。我們正站在網路時代的浪頭上，你可以拍下自己做愛、手淫，或者跳脫衣舞的影片，然後只要輕鬆按幾個鍵，連房間都不用踏出去，就能讓幾百萬的人看見這段畫面。這就是為什麼網路能成為 DIY 色情片的最大發行商。這種影片要被當作真正的業餘，必須符合幾個條件：出現在片中的人們並沒有獲得任何酬勞；他們通常不會拍這種影片；他們並不靠這種影片維生。話說回來，那這是否意味著剛左色情片也屬於業餘的類型呢？答案是否定的。因為，雖然片中的女孩可能是第一次，因此可以被視為業餘者，但是拍攝影片的人，以及這個人背後的製片公司，卻絕對是專業的。

既然已經釐清了這個概念，我們可以繼續來談談業餘色情片的歷史。業餘色情片的目標對象是所有人（回想一下，當年色情片開始發展的時候，是為了上層階級的有錢人和貴族所製作，就這點來說，還蠻有一點 DIY 的味道），因此它的起點是讓人刊登尋找炮友，或者換妻／換夫性交派對訊息的徵友雜誌也不意外。為了吸引潛在的對象，這些登載在雜誌上的「商品」照必須要盡可能地精美、有吸引力，這使得徵友雜誌的內容走向逐漸色情化，再加上一般色情片中，所謂的「鄰家女孩」風格逐漸興起，更帶起了色情片愛好者藉由徵友雜誌滿足需求的風潮。但是講真的，當你看到正在做愛的兩個人，長相和身材都不像潘蜜拉‧安德森和納喬‧維達爾那麼完美，反而比較像你跟你的另一半，你不覺得有點奇妙嗎？

做這一行的人可不是傻瓜，他們準準地抓住了這個商機，鎖定成人書報攤或書店推出自製錄影帶，隨後則是自製 DVD，比起前者，DVD 或多或少比較有吸引力，因為可能光打得比較好，劇本也寫得比較精緻，又或者根本沒劇本。但是以成人書報攤和書店為據點的作法很快就落伍。隨著網路普及，幾乎每個家庭都有電腦和撥接器（即使只有 52K 的速率，而且還會發出如同來自地獄的噪音，更別提每次只要有電話打進來就會被斷網），這意味著任何一台舊電腦都能化身為微型獨立製片公司。於是，自拍色情片的黃金時代來臨了。隨著電腦周邊商品的發展，例如網路攝影機，又或者是網路科技的進步，例如影音串流——有了影音串流，不需要下載影片就能看，種種發明都為使用者帶來更多便利性。眾多網站諸如：www.xtube.com／www.youporn.com／www.yuvutu.com／www.pornotube.com，以及其他所有在名稱中影射 YouTube（畢竟 YouTube 是串流影音的起點）並且帶有性暗示的網站，都是可以讓你一秒變成大明星的地方——但這種大明星也只能當幾秒，因為明星光環的快速消長，正是業餘色情片的特色之一。話說回來，會看業餘色情片的人，就不是為了看明星，也不是為了某種特定的長相（face）或屌相（cock）或胸相（boobs），他們要的就是普通的屌，普通的胸，甚至普通的人做普通的愛。而會拍攝業餘色情片的人，通常只是為了發洩強大的表演慾，但其實這種表演慾在某種程度上是人人都有的。

你也可以自拍性愛影片，或者和你的伴侶一起拍裸照，不為任何理由，就只是想以後拿出來看看，回顧你們當時的激情。開始自拍吧！可以是一支用來鼓勵自己，再試試看某種體位的影片，也可以只是拍下你和她／他做愛的樣子——這種片子真的很挑逗，前提是你必須盡力不去想該減多少（或增加多少）體重，更接納、尊重自己的樣子就好。畢竟，還有什麼比取悅自己更讓人慾火焚身的事嗎？

第八章

情趣購物
Sexy Shopping

經過這一場女人掀起的成人娛樂革命，終於讓業界注意到我們——我們有錢、我們要自由性愛、我們要享受自己。現在，一個專為女性提供情趣用品與服務的市場，正在蓬勃發展著，每一天都有新的女性在這塊領域開始自己的一番事業，說實話，誰能比女人更了解女人呢？

成人書店 byebye，哈囉情趣精品店

為什麼我不喜歡成人書店？因為不只店門口看起來很恐怖，店裡更是陰陰暗暗，充滿犯罪的氣氛。讓人收看頻道 128 的視聽室，發出混合著精液和空氣清新劑的恐怖味道。在這裡，你會遇上又老又胖又禿頭的男人，還會被他不懷好意地打量一眼，害你忘記本來想問店員的問題——這裡的店員通常是那種你平時避之唯恐不及的男人。在這裡，你幾乎不可能找到想買的東西，色情影片和雜誌就占了全部商品的百分之九十，至於為女性設計的任何用品？想都別想。在這裡，情趣玩具少得可憐，既有的那幾個選擇，從設計到包裝都讓你想到 1980 年代最糟糕的那部份。如果你夠幸運找到幾件可以穿的衣服，應該通通都是廉價乳膠制服（護士服、女警服、女服務生服等等），或者翻半天只找到一件可食用的內褲。這些成人書店都是由男性經營，為了服務男性客戶而存在，所以裡頭的商品想當然爾都是為了滿足男人的慾望而已。

Coco de Mer
www.coco-de-mer.com
英國倫敦

Yoba
www.yobaparis.com
法國巴黎

Good Vibrations
www.goodvibes.com
美國舊金山

La Jugueteria
www.lajugueteria.com
西班牙馬德里

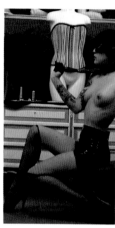

新 · 成 人 情 趣 精 品 店

那女人有沒有別的地方可以買東西？當然有！我們有屬於自己的購物天地了，這些商店就在你我所生活的街道上，或者網路上也有。我們首先要做的，就是替這種商店換個稱號，它們不是成人書店，而是成人情趣精品店（adult boutiques），有著迷人的門面，櫃台後還有漂亮又專業的女店員。這些精品店看起來很有時尚感，販售服飾、蠟燭和香氛。有試衣間，讓你試穿性感內衣。你也能在這裡找到面罩、皮鞭、設計精美的情趣玩具、催情化妝品、按摩油、書、音樂、電影、珠寶首飾……讓我們來看看性愛情趣工業的人要花多少時間才會注意到這塊市場有多大。我們女人很有潛力成為非常重要的客戶。當然，新的成人情趣精品店不是只有女客，男客想必也不少，可是吸引女客上門的主因，多半是這裡的質感和美感。這些情趣精品店並不只是做生意而已，它們還往往是性／性別教育、思考、辯論的中心，贊助舉辦演講、講座、課程、研討會和工作坊，而一個在多倫多的精品店「為她好」（Good for Her，www.goodforher.com），更是許多重要女性主義色情影展的贊助商。

Babeland
www.babeland.com
美國西雅圖

Le Boudoir
www.leboudoir.com
西班牙巴塞隆納

Good for Her
www.goodforher.com
加拿大多倫多

Lust
www.lust.dk
丹麥哥本哈根

agentprovocateur.com
amantis.net
amorspilar.se
annsummers.co.uk
asprix.com
a-womans-touch.com
babeland.com
bedroompleasures.co.uk
blacklabeladultshop.com
blamblam.com
bonkum.com
calexotics.com
camaderosas.com
coco-de-mer.co.uk
comeasyouare.com
cupido.no
desig.org
divine-interventions.com
early2bed.com
eltocador.com
emotionalbliss.com
erotikazamora.com
eternalspirits.com
factormujer.com
femmefatal.de
gash.co.uk
glamorousamorous.com
goodforher.com
goodvibes.com
grandopening.com
hysteriashop.com
indulgeparty.com
jimmyjane.com

kikidm.com
ladybliss.com
lajugueteria.com
lamaletaroja.com
lamusardine.com
latechocolate.com
leboudoir.net
leroidelacapote.com
losplaceresdelola.com
lossecretosdemiflor.com
lovehoney.co.uk
lovestore.nu
lust.dk
lustjakt.se
mailfemale.com
manomarabotti.com
melroseurbanfemale.com
mikoretail.com
moilafemme.com
morbia.com
mosexstore.com
mutine.fr
myla.com
nudgenudge.com
passion8.co.uk
pinkpomelo.es
pkwholesalers.com
pussydeluxe.de
scarletssecrets.co.uk
secondsexe.com
selfservetoys.com
sexapilas.com
sextoys.co.uk
sexybank.es
shesaidboutique.com
shespot.nl
sh-womenstore.com
softparis.com
stockroom.com
suicidegirls.com/shop
thepleasurechest.com
tiendadurex.com
topersex.com
venusenvy.ca
vibrator.com
whysleep.co.uk
xandria.com
yobaparis.com

網路：讓購物更簡單、更隱密

網路是成人娛樂工業最好的朋友之一，並且絕對有助於銷售額增長。可以舒適又私密地待在家中，使用信用卡購買情趣用品，給了許多人嘗試新玩意兒的勇氣——尤其是那種如果必須走進實體店面可能就不敢買的東西。寬敞舒適的女性情趣精品店，在全球各大都市一間接著一間地開，而網路上的情趣商店，更是以驚人的速度成長著。這些網路精品店提供為女性精挑細選的各樣商品，包括按摩棒和花樣繁多的情趣玩具、假陽具、書籍、繩縛以及 SM 的各種道具、潤滑劑、按摩油，以及一定要有的電影。有很多網路情趣精品店，甚至是只賣電影和影片的專門店，這種店裡有女性會喜歡的精選電影，並且提供詳盡的電影大綱以及觀眾評價。

上網看色情片：怎麼看？去哪看？

寬頻上網以及影音串流（一種讓人直接在網路上觀看影片、聆聽音樂的技術），讓人得以直接在電腦上觀賞影片，無須下載檔案，也不用購買實體產品。大部份的影音串流網站使用「每次付費收看」（Pay-Per-View，簡稱 PPV）系統，有了這項系統，用戶們只要支付他們想看的節目費用即可。例如運動賽事、最新上映電影、大型音樂會，或者我們一直在討論的，限制級電影或影片片段。有線和衛星電視也適用 PPV 系統，並且同樣可以找到好幾個成人娛樂節目的管道，不過依舊以服務男性為主就是了。這裡有一些傑出的會員制影片網站：

她的麻辣電影（Hot Movies for Her）

在「她的麻辣電影」網站（www.hotmoviesforher.com），使用者按分鐘付費，這裡的影片內容多元種類齊全，而且分項包山包海（例如，女性色情影展的得獎作品）。

自摸（I Feel Myself）

我衷心推薦 www.ifeelmyself.com，雖然不是完全 X 級，但這裡有成千上百部充滿新意、表現自然、具有現代感的自慰影片，展示了女人真正感到性愉悅與達到高潮的時刻。加入會員每月最低不到 30 美金。

經典復古色情片（Retro and Vintage Porn）

在 www.vintagepayperview.com，這個隸屬於影音串流巨頭之一「成人娛樂廣播網（Adult Entertainment Broadcast Network，簡稱 AEBN）」的網站上，你可以瀏覽經典色情片 —— 1970 年代和 1980 年代初期，所謂色情片黃金時期所拍攝的電影。就我個人而言，我真的很喜歡這些老電影，比起現在的片子，那時候的色情片還保有一絲純真氣息，在情節上則更具有想像力。

第二性媒體（Seconde Sex's Médiathèque）

第二性可能是現在全法國，甚至全歐洲最有創新精神的線上成人情趣精品店。在 www.secondesex.com，你可以找到很棒的精選電影，包括第二性的自製影片。

好蕩隨選視訊（Good Vibrations' Video on Demand，VOD）

「好蕩」是美國女性成人情趣精品店的始祖之一，並推出線上隨選視訊服務，網址為：www.goodvibes.com。

寶貝樂園隨選視訊（Babeland VOD）

總公司在西雅圖，另有三家分店在紐約（布魯克林、下東城以及蘇活區）的寶貝樂園，是專門販售電影以及其他為女性所設計的商品的先驅店之一，有實體店面以及網路商店：www.babeland.com。

拉斯特情慾影院（Lust Cinema）

在這裡放映的都是我的電影作品，包括《五則她的情慾故事》、《巴塞隆納性愛計畫》、《手銬與生活》（*Handcuffs and Life*）、《愛與慾》（*Love & Lust*）。以上這些你都可以在網站 www.lustcinema.com 線上收看或下載。

小技巧

想跟上最新、最怪、最瘋狂的成人娛樂訊息？只要定期造訪網站：www.fleshbot .com。在過去幾年裡，這裡已經成為所有與情慾、色情相關資訊的大補帖中心。

免費好康

只要是男人都會，而且行之有年的共同特點之一，就是觀看並且非法複製網路色情片。其實，只要透過點對點（peer-to-peer，簡稱 P2P）檔案分享軟體，如 BT（BitTorrent）、驢子（eMule）等，就可以下載你要的電影，或者你也可以到這些網站：www.xvideos.com、www.redtube.com、www.pornhub.com、www.xtube.com、www.megarotic.com 線上觀賞影片。只不過，你在這裡能找到的多半是剛左色情片中的幾場戲，或一小片段，而且整體製作品質很差，雖然看這些影片並不犯法，但也找不到一部完整的電影，這裡所提供的選擇很少，至於會讓人想看的，那就更少了。

成人玩具派對：情趣精品到你家

這種派對緣起於食品容器商「特百惠」（Tupperware）。當年特百惠是非常獨特的商家，不只因為率先推出食品容器這樣的商品與概念，更因為他們會到府舉辦派對，向主婦們推銷和販售產品。

這樣的行銷手法很快就拓展到其他商品上，特別是給女人用的東西，像是化妝品、廚具等等。但是今天的女性已經跟當年不一樣，這種行銷方式也勢必跟著進化，現在的商人利用家庭派對推銷的是情趣玩具，而女人們更是趁此機會聚在一起，比較、分享自己使用各種情趣用品的經驗。

英國、美國等地經常可見這種家庭派對，美國的「激情派對」（Passion Parties，www.passionparties.com）公司，就是專門做這行生意，業務遍及全美。成人玩具派對的好處是，那些對實際到店選購有障礙的女性們，也能很輕鬆地享受專業服務。

影展：另一種觀看的方式

影音製作的民主化，已經可以在成人電影工業中看出效果。許多來自世界各地年輕電影工作者，為現代色情片帶來尚未被傳統色情片汙染的全新視角。在這些新一代的電影工作者中，大多數是以拍攝商業色情片為主，但也有一部份的人，擁有不須在乎電影能不能賣的自由，得以拍攝實驗性質的色情片。結果就是有數以百計的新興影展，都在爭相邀請這些藝術色情片，或稱之為獨立色情片、新浪潮色情片。

主要成人影展

維納斯（Venus）／柏林

www.venus-berlin.com

這是歐洲的重要展覽之一，每年十月舉行，有超過 35 個國家的作品展出，400 位參展者，聚集在一個 3 萬平方呎的展覽場上。這個展覽絕對不能錯過。

AVN 大獎與展覽（AVN Awards and Expo）／拉斯維加斯

www.avnawards.com

AVN 大獎由《成人影帶報導》雜誌贊助，是成人電影界的年度大事，可稱為限制級電影的奧斯卡盛會。在這一天，所有最重要的明星齊聚紅毯，整個現場散發著拉斯維加斯的獨特魅力。

另類與獨立影展

女性主義色情影展（Feminist Porn Awards）／多倫多

www.goodforher.com

2006 年，成人情趣精品店「為她好」舉辦了女性主義色情影展，前策展人，也是「為她好」的經理香奈兒‧蓋倫（Chanelle Gallant）表示：「因為人們不知道，其實他們是有權利選擇色情片的。現在有很多爛片，但是也有很多女人為女人拍攝的傑出色情作品，我們希望能結識這些電影工作者，為她們的成就喝采，並且讓更多人知道她們以及她們的作品。」

柏林色情片影展（PornfilmfestivalBerlin）／柏林

www.pornfilmfestival.de

每年固定在柏林舉辦，而現在還加入了雅典作為第二中心、很快就要拓展至巴黎和馬德里的柏林色情片影展，是全歐洲最重要的色情片影展之一，每一個人都可以在這裡找到適合自己的作品——從女漢子，到女性主義式色情、跨性別、同性戀、異性戀的各種粉絲。在展覽中播映的影片形形色色，甚至包括非常極端的實驗性作品，連自認大膽的人看了也都會臉紅。

紐約市電淫節（CineKink NYC）／紐約

www.cinekink.com

顧名思義，電淫節的內容真的很淫。這幾年來，這個電影節不只吸引了無數的色情片工作者參與，更讓一群星探蜂擁而至，在這裡尋找下一個色情片界的馬丁・史柯西斯（Martin Scorsese）。在電淫節中獲得大獎的作品，將可以巡迴全美播映。

情色大獎活動（Erotic Awards Events）／倫敦

www.erotic-awards.co.uk

這個活動（正好給人一個絕佳的藉口去倫敦旅行，畢竟倫敦不管去多少次都不會膩）集合了全英國最色最淫最辣的人事物。那些拍出很屌的另類或暴力電影的人，每年都會藉著這個活動，聚在一個看起來風景如畫、古色古香的地方一較高下。

磨蹭（Hump）／西雅圖

www.thestranger.com/hump

這個另類影展由西雅圖的另類週報「陌生人」（*The Stranger*）贊助。情色、動畫、教育性影片都可以報名參加，只要內容夠淫蕩。最近一次的二獎得主作品是一支短片，由一個鹽罐和一張餐巾紙領銜主演。

好蕩年度獨立情色電影展（Good Vibrations Annual Independent Erotic Film Festival）／舊金山

www.goodvibesquickies.com

「好蕩」始於 1977 年，是致力於創造與提供女性愉悅的開山祖師品牌。在 2006 年，他們在舊金山歷史悠久的卡斯楚戲院（Castro Theatre），首次舉辦了「好蕩獨立情色電影節」（Good Vibrations Indie Erotic Film Festival），這個電影節到了 2008 年後趨於成熟完善，更納入了國際競賽項目。

情色烏托邦（PORNOTOPIA）／阿布奎基，新墨西哥州

www.selfservetoys.com

想像一個世界，在那裡，色情片一點也不冒犯突兀，只喚起人的慾望，在那裡，所有的高潮都是真的，而且所有的電影工作者都可以拍自己想拍的東西。自助服務（Self Service）定期聚集一些不隨著主流色情電影日趨僵化、敢拍真東西的電影工作者，將他們健康、細膩、原始、真實、美麗的作品，呈現在大螢幕。這就是情色烏托邦。

瑞典百匯就是花樣繁複、份量驚人的傳統瑞典宴席。瑞典文的百匯 smörgåsbord，是由三明治（smörgås）和桌子（bord）組成。而三明治這個字又可以再拆成奶油（smör）和鵝（gås）。瑞典百匯通常都是為了相聚的全家人，或者盛大的慶典而製作的。

第九章

成人影片百匯
A Smorgasbord of Adult Films

《小野貓》（*FASTER, PUSSYCAT! KILL! KILL!*）

導演：魯斯・梅耶（Russ Meyer，美國，1965）

把你迷戀的事物變成日常生活的一部分，肯定是最好的處置！導演魯斯・梅耶，好幾次承認拍電影這件事讓他性致高昂。更過份的是，他不只靠拍這些充滿蜂腰浪乳、大膽瘋狂的電影賺錢（這份收入還挺豐厚的），他的電影還成為形塑出性剝削電影類型的經典名作，持續地影響著整個世代的影迷們。他的傳奇作品之一就是《小野貓》，這是關於三個一肚子壞水的女魔頭，沿著莫哈維（Mojave）[1]沙漠旁的公路一路飆車取樂的故事。電影一開場就十分直接了當，男聲旁白說道：「歡迎來到一個純粹的暴力世界。暴力，往往藉由各種形式隱藏，但它的最佳偽裝還是⋯⋯性。暴力吞食它所接觸的一切，可是它貪得無饜的胃口卻很少得到滿足。其實，暴力不只破壞，它創造，甚至建立模範。那麼，讓我們來仔細檢驗暴力最新的邪惡創造物──以細緻肌膚包裹而成的危險女人！柔軟、充滿女性的味道、光滑水嫩，全身散發出純真的感覺。但是小心，別太快卸下心防，這新品種的掠食動物，不論獨自行動或是成群結隊，不論任何時間、任何地點，都可以發動攻擊。怎麼分辨她們？她們可能是你的祕書、醫生的助理，或者，阿哥哥舞孃⋯⋯」

在旁白開場、觀眾也被警告接下來會發生什麼事（有點洩露劇情）之後，三位女主角上場。第一位是由圖拉・沙塔納（Tura Satana）飾演的薇拉，充滿異國風情的高大黑髮女子。然後是由哈吉（Haji）[2]飾演的蘿西，一個火爆、有點男性化的亞洲美女。最後是蘿芮・威廉斯（Lori Williams）飾演的比莉（另一個來自《花花公子》的玩伴女郎），金髮碧眼、瘋狂、無所畏懼。這三位阿哥哥舞孃，開著敞篷跑車在沙漠裡奔馳，一路興風作浪。

故事從這三個女人遇到一對年輕情侶開始。她們向男子挑戰飆車，用卑鄙手段獲勝之後，把男人殺了還綁架了女孩。接著一行人來到加油站，服務生告訴她們，附近有個老人在家裡藏了幾千塊美金（到底是哪種人會在加油站講這種八卦？）。薇拉認為即使要繞道去搶劫還是非常超值，馬上決定動身。三個女人到了老人家，利用美色成功入侵，只見老人和兩個兒子──湯米以及「蔬菜」（一個肌肉發達頭腦簡單的傢伙）住在一起。女人們計畫著非拿到錢不可，就算事情不如預期還是堅持到底。如果你在這一連串的惡行當中找不到任何意義，不用擔心，因為它就是沒有意義。只管享受這部電影的動作場面吧！包括女人們因為邪惡行為和他人痛苦而感到高潮的畫面。在過去的電影中，只有男人可以如此充滿惡意，更別提能看到強悍又性感的女人，因此這部電影被視為電影界中第一代女性主義革命的典範。

1　位於美國西南部，南加州東南部的沙漠。莫哈維沙漠橫跨猶他州、內華達州南部及亞利桑那州西北部地區。

2　當時沙塔納還是新進演員，之前唯一的大銀幕作品是比利・懷德（Billy Wilder）的《艾瑪姑娘》（*Irma la Douce*）。哈吉也同樣是電影新人，《花花公子》的前當月玩伴女郎。

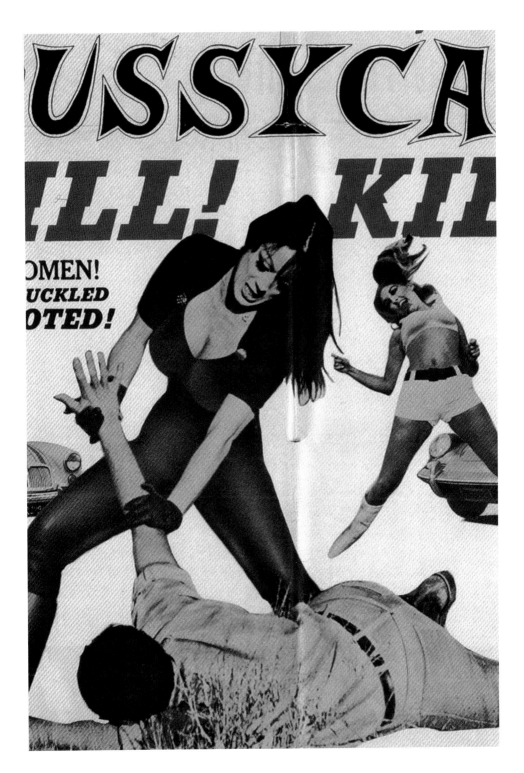

《甜蜜的生活》（*LA DOLCE VITA*）

導演：麥可・盧卡斯（Michael Lucas，美國，2006）

導演費里尼（Federico Fellini）崇尚充滿活力、豐滿、妖嬈的女性，也鍾情於展示她們最燦爛的時刻，不論是安妮塔・艾格堡（Anita Ekberg）在電影《甜蜜生活》（*La Dolce Vita*）中，沐浴於特萊維噴泉（Trevi Fountain）的樣子，或者身材豐滿的瑪麗亞・安東尼塔・貝魯琪（Maria Antonietta Beluzzi），在《阿瑪柯德》（*Amarcord*）中，飾演香菸小舖老闆娘的樣子。不曉得如果費里尼知道他的《甜蜜生活》，被著作等身的導演／製作人麥可・盧卡斯，拍成同志版本《甜蜜的生活》的時候，會怎麼想？

因為製作預算低，盧卡斯的《甜蜜的生活》無法到羅馬取景，只能待在美國曼哈頓，主要場景集中在上西城一帶。盧卡斯演出男主角麥斯・陶德（Max Todd），一個遭遇瓶頸的記者，流連在派對中找尋靈感，從最粗糙的三流聚會到上流菁英的時尚秀，他總是有上不完的床，連別人的「好事」也能掺上一腳，而這些跟他做愛的男人們總是擁有天神般的身材。電影中最著名的場景之一，靈感來自於費里尼電影——馬切洛・瑪斯楚安尼（Marcello Mastroianni）和安諾・艾美（Anouk Aimee）雇用了一個妓女，打算來場三人行，但是兩人卻忍不住慾望，先激烈地做起愛來，結果妓女反而待在隔壁房間，一邊喝咖啡一邊偷聽。在盧卡斯的版本中，這三個角色沒有一個待在隔壁。相反地，他們驚人地大戰了一場，火辣程度破表。盧卡斯保留了費里尼電影中的原始精神，尤其是那每當夜幕降臨，而你總是孤獨的憂鬱氣氛。有些影評指出，盧卡斯的電影是有史以來最哀傷的色情片，這並非批評，而是高度的讚美。

事實上這片子裡的演員都很帥氣性感，而且美術、劇本、甚至音樂都非常講究，使得這部片很適合女性欣賞。它在 2007 年，男同志色情片的重要盛會之一「男同志影片新聞大獎」（GayVN Awards）上，獲得了十四項提名。這部片還找來許多有名的同志人物客串演出，像是《村聲》（*Village Voice*）雜誌的邁克・瑪斯托（Michael Musto，他在雜誌上的專欄剛好就叫做〈甜蜜的瑪斯托 La Dolce Musto〉），美國著名的變性人、紐約夜生活女王亞曼達・列波（Amanda Lepore），還有以模仿女明星而知名的時尚設計師凱文・艾維斯（Kevin Aviance）。他們甚至找了一座噴泉，重現原版電影中的經典場面，只是女明星換成了莎瓦娜・山姆森（Savana Samson）。如果巴黎值得一場彌撒[1]，那羅馬和《甜蜜生活》也應該有此價值，曼哈頓又何嘗不是？這就是在這裡重拍經典電影的絕佳理由。

1 原文「Paris vaut bien une messe」，相傳為法王亨利四世改信天主教時的名言。在此作者用以比喻這些電影與城市的密切關係。

《超級怪咖》（*SUPERFREAK*）

導演：辛‧路意絲‧休斯頓（Shine Louise Houston，美國，2006）

辛‧路意絲‧休斯頓是非常重要的同志電影導演，她的電影作品都是為了女人拍攝，並且由女人製作、演出。她擁有舊金山藝術學院（San Francisco Art Institute）學士學位，並且成立了製片公司「粉紅與白製作」（Pink and White Productions），她更是一個非常有天分的電影工作者，無論是她的演員或者觀眾，她都有辦法讓這些女人達到高潮。

這位導演認為，如果成人電影界過度剝削女性，等同於過度剝削男性[1]。因此，現在是時候停止把女性——不管她是不是色情片裡出現的角色——當成受害者並且施予同情。我敢對著革命祖師爺馬克思[2]發誓，這就是革命！

在休斯頓的電影中演出的演員，清一色全是女性（但這並不代表你看不到陽具，還是有，只是都用矽膠做成就是了），而且她們做起愛來如入無人之境，彷彿鏡頭不存在一樣，沒有成見、沒有限制、沒有「這裡要看著鏡頭」，而且沒有「緊要關頭突然煞車」這種事情。《超級怪咖》是休斯頓的第二部電影，獲得 2007 年女性主義色情影展「戴克最佳性愛場景」（Best Dyke Sex Scene）。這部電影講述一個女孩（麥迪遜‧楊飾）躺在家裡的沙發上自慰，試著在傍晚出門前平息自己的慾火，但卻被 R&B 兼放克（funk）歌手瑞克‧詹姆斯（Rick James，由休斯頓客串演出）附身，她因此產生了難以收拾的強烈性慾，整個人失控到不行，在盡情的狂歡之後收場。有件有趣的事情可以講，當這些女演員演出性交場面的時候，她們是幹真的，楊為另一個配戴假陽具的女孩口交，最後以激烈的破牆式體位結束這一回合。隨之而來的一場在廚房口交的戲（包括淋尿），以及貨真價實的陰道拳交。

這部電影是一群短指甲、穿體環、刺青、頭髮染成五顏六色的女孩的極樂天堂。電影裡瘋狂又激烈的各種性愛方式，從肛交到打屁屁，從三人行到口交又口交再口交更多口交，她們在電影中都到達了真正的高潮（因為我聽得夠多，所以不管你信不信，總之我是信了）。這些演出，都靠著素人般的女孩們達成，她們看起來普通，沒有誇張的表情，但都是有教養而且真正了解女孩們會喜歡哪種性愛的人。事實上，《超級怪咖》是我所看過的電影中，少數幾部會有女演員因為太爽而露出翻白眼的表情——而且不像是裝出來的。《超級怪咖》的 DVD 有一些花絮，包括導演和演員訪談、刪除片段，以及一個關於拍攝這部電影的紀錄短片，你可以看到在鏡頭之外，這些人所付出的努力（以及良好互動）。

1 剝削意指過度、誇張地使用，因此這句話可以理解為，過度強調女性是弱者，同時是強調男性的強勢，以至於男性不能示弱、不能有感情，成為性別刻板印象的受害者。

2 卡爾‧馬克思（Karl Marx，1818-1883）為猶太裔德國哲學家、經濟學家、社會學家、政治學家、革命理論家、新聞從業員、歷史學者、革命社會主義者。

《深喉嚨》（*DEEP THROAT*）

導演：傑拉德・達米亞諾（Gerard Damiano，美國，1972）

伴隨著狂飆的 1970 年代而來的，是由傑拉德・達米亞諾導演，以神之右手打造的色情片黃金時期。他的電影超越了色情片規格，進入靠片（cult film）的範疇，不只獲得在一般戲院中上映的機會，也受主流影展歡迎與邀請。

第一部打破疆界的電影是《深喉嚨》，講述一個從來沒有高潮過的女人琳達（由傳奇女星琳達・拉芙莉絲飾演）的故事。電影從琳達開著車前往朋友海倫（Dolly Sharp 飾）的家，這樣頗具藝術感的畫面大概維持了五分鐘之後，整個故事才進入正題。兩個女人決定要讓琳達好好地做一次愛，所以她們辦了一場狂歡派對，邀請一些朋友來參加，希望能夠達成願望。沒想到琳達還是沒有達到高潮，她們只好求助於楊醫生（Harry Reems 飾），這位內科醫生和他的護士（Carol Connors 飾）專門醫治各種疑難雜症。經過一番詳細全面、甚至超出醫學範圍的「深入」檢查，他終於發現琳達的問題所在，她有個與生俱來的缺陷──陰蒂長在喉嚨深處。為了實現她渴望已久的高潮，琳達必須學習掌握口交技巧，這個設定讓琳達・拉芙莉絲從此成為成人電影界中最有名的口交者。

這部電影以兩週的時間拍攝剪輯，總製作預算為 2500 萬美元，而拉芙莉絲的酬勞則是 1200 美元[1]。四十年後的今天，《深喉嚨》已經賺進 6 億美元，並且被稱為史上最賺錢的電影[2]。目前已經出現了好幾個重拍版（不幸的是，沒有一個跟原版一樣好），以及一個揭露《深喉嚨》內幕的紀錄片。紀錄片中運用了許多引人入勝的傳聞軼事，一步步勾勒出關於《深喉嚨》的點點滴滴，從電影拍攝本身，到拉芙莉絲悲慘的結局[3]，以及當電影上映之際，來自美國保守派團體的抗議聲浪等等。紀錄片中還收錄了幾段與知名導演、演員的訪談，包括韋斯・克萊文（Wes Craven）、法蘭西斯・柯波拉（Francis Ford Coppola），以及華倫・比提（Warren Beatty），他們在此描述了第一次觀賞《深喉嚨》的想法與感覺。

關於達米亞諾這部電影，還有一個令人好奇的細節，就是電影名稱《深喉嚨》跟一個神祕線人的代號一樣，這個線人為《華盛頓郵報》記者包柏・伍華德（Bob Woodward）和卡爾・伯恩斯坦（Carl Bernstein），提供揭發總統醜聞水門案的匿名消息，他就是馬克・費特（William Mark Felt Sr.），聯邦調查局副局長。伍華德和伯恩斯坦之所以會給他這樣的代號，正清楚地提示了當時這部電影對社會文化的影響。直到現在，「深喉嚨」還是時常用來指稱匿名或間接提供情報給記者的消息來源。

1　拉芙莉絲宣稱自己沒有拿到一毛錢，而 1250 美元的酬勞落入她當時的丈夫 Chuck Traynor 的口袋。
2　參見第 62 頁之註解。
3　80 年代時拉芙莉絲成為反色情片的運動人士。2002 年死於車禍重傷，得年 53 歲。

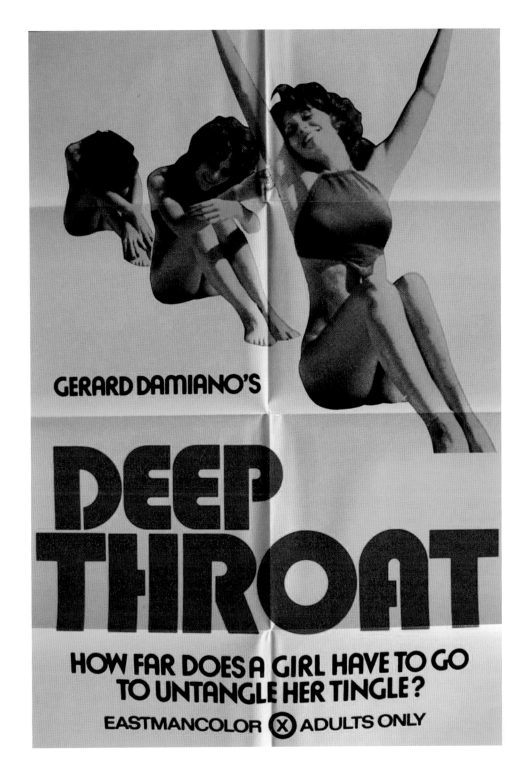

《情慾九歌》（*9 SONGS*）

導演：麥克・溫特波頓（Michael Winterbottom，英國，2004）

當英國獨立製片界的指標導演麥克・溫特波頓，即將要把米歇爾・維勒貝克（Michel Houellebecq）[1] 的小說《月台》（*Plateforme*）改編成情色電影的謠言開始四處流竄時，一群前衛派的信徒想著：「天啊我們的祈求總算得到應允了！」這些人終於找到一個打手槍最文青的理由，而且還不用放棄一絲一毫的後現代性。但是，正當這群忠實粉絲討論得如火如荼，噩耗卻冷不防地傳來──維勒貝克對於改編這本小說已經有計劃，溫特波頓如果還是想拍情色電影，只能另尋他法。《情慾九歌》就是在這樣的狀況下應運而生的情色電影，披上主流電影的外皮，骨子裡仍然保有獨立電影的精神。這是一個關於莉莎，一個計畫待在倫敦一年的美國女學生，以及麥特，一個英國年輕人，兩人相遇並成為戀人的故事。要拍出《情慾九歌》，溫特波頓什麼都不用準備好了──一個未經琢磨尚不為人知的演員、數位設備、紀錄片風格，以及由年輕人寫給年輕人的歌。

故事的發展大約是這樣的：麥特一直對南極洲深深著迷，有一天，他決定前往這塊冰封大陸。到了南極之後，他開始懷念他和莉莎的感情，接著是一連串眼前這片野性南極洲與過去回憶的交互穿插，這讓麥特感到「幽閉恐懼症和廣場恐懼症同時發作──就像兩人躺在一張床上」（透過字裡行間所傳達出來的情緒，我們或許可以解釋為男性對承諾的恐懼）。莉莎和麥特初次相遇，是在「搖滾黑騎士」（Black Rebel Motorcycle Club）於倫敦布里斯頓學院（Academy Brixton）所舉辦的演唱會上。電影的兩大主題──性與音樂，就此繞著故事不斷發展，直到聖誕節前夕，莉莎準備返家，和倫敦戀人的感情也將畫下句點為止。

這對情侶花了電影一半的篇幅在做愛（廚房、床上，隨時隨地），另一半篇幅則用來參加各種搖滾音樂會。性愛場面很緊湊並且寫實，這兩個角色對音樂的品味極高（包括「原始吶喊」Primal Scream[2]、法蘭茲費迪南 Franz Ferdinand[3]，還有鋼琴家麥可・尼曼 Michael Nyman），但情節卻過於鬆散，整部電影看起來像是由各個破碎（但是極美）的片段組成。

值得慶幸的是，每隔一段時間，主流電影的導演們就會感受到表現情色（例如感受到慾望、愛情，或甚至想要狠狠做愛的女性角色）的需求，而這樣的需求對於電影中的性別正常化有一定程度的幫助。光是這樣，我們就需要對麥克・溫特波頓致上最誠懇的感激。

1　法國作家、電影製片人、詩人，《月台》一書發表於 2001 年。
2　1982 年成立的蘇格蘭搖滾樂團，曲風偏向迷幻與車庫搖滾（garage rock）。
3　2002 年成立的蘇格蘭搖滾樂團，以專輯與單曲封面採用俄羅斯前衛畫派的圖像聞名。

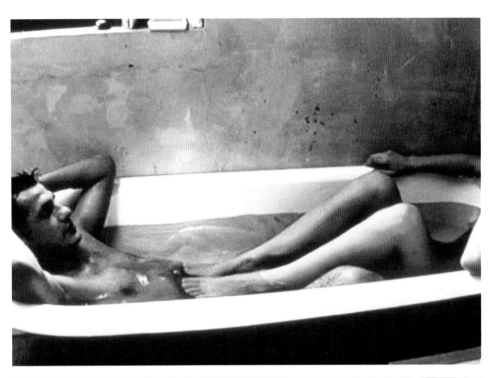

《阿麗亞》（*ARIA*）

導演：安德魯‧布萊克（Andrew Blake，美國，2001）

美國製片兼導演安德魯‧布萊克（他的真名是保羅‧內維特 Paul Nevitt），被認為是成人電影的創新者。他的電影都很像，他是那種找到一種路線／風格之後，就緊抓不放，永不偏離的導演。

什麼是一而再、再而三重複出現在布萊克電影中的元素？美麗絕倫的女人，幾乎總是正處於一段女同志關係中，高䠷、性感，以及各種出現在淫靡氣氛中的華麗內衣、珠寶、吊襪帶、絲襪和高跟鞋。雖然布萊克的電影看起來都幾乎沒有情節，反而像是由一個個看超模互相玩弄對方的片段組合而成，我還是很喜歡他用精緻的影像、優雅的音樂（一般色情片沒這種東西），以及具有設計感的場景布置，實現男人對女同性戀的幻想——跟剛左色情片完全是天與地的差別。

在布萊克的追隨模仿者中，有些仿效得十分成功，例如麥可‧寧（Michael Ninn）、克雷格‧達克（Gregory Dark）。布萊克的信徒兼助手納森‧史特斯（Nathan Strausse），最近更獨立出來，成立了自己的製片公司，並且拍攝了第一部電影《插曲》（*Vignette*）。比布萊克的作品更多了點另類、地下化（小眾）的味道。

我特別提出布萊克的《阿麗亞》有幾個原因：第一，片中充滿自然美的女星阿麗亞‧喬凡尼（Aria Giovanni），2001 年推出電影處女作，而這部電影基本就是在歌頌喬凡尼（本名 Cindy Renee Volk，出生於加州長堤市，父親擁有南斯拉夫、義大利背景，母親這邊則是有法國、德國、愛爾蘭、印度等血統）。喬凡尼性感誘人，但不是一般色情片女星的那種性感，反而像是限制級版本的莫妮卡‧貝魯奇（Monica Bellucci）。片中其他女孩也都令人驚艷，活生生像是從時尚雜誌，或者頂級內衣品牌「密使」（Agent Provocateur）型錄裡走出來似的。另一個原因則是，《阿麗亞》是布萊克的作品中，少數包含異性戀性愛（希艾兒 Sierra 和文斯‧沃爾 Vince Voyeur）的一部電影，這一場戲，更是拍出了導演充滿特色的技巧和品味。

本頁與右頁照片 © Andrew Blake

《慾望的雙眼》（*EYES OF DESIRE*）

導演：坎蒂達‧羅亞蕾（Candida Royalle，美國，1998）

麗莎（Missy 飾），一個充滿魅力的攝影師，正面臨和男友傑米（Tony Tedeschi 飾）的感情危機。於是決定借住在朋友的山間小屋裡，給自己一點喘息的空間並釐清對感情的想法。她愛玩的朋友（Sharon Mitchell 飾）來訪時，發現客廳裡的高倍望遠鏡可以看到更多比星星月亮好看的東西，而且這個嗜好的好處是，不管白天晚上隨時都可以進行。於是麗莎熱情地投入她的新嗜好，以及隨之而來的感官愉悅之中。麗莎不知道的是，對街一間應該是空著的屋子裡，有個神祕人也正看著自己，他看著麗莎在客廳運動、工作，甚至看著她和傑米激情做愛。

當她發現自己被偷窺之後，因為好奇以及慾望的驅使，她前往那間空屋，想找出偷看她的人是誰。這才發現，原來偷看她的人叫做丹尼爾（Mickey G. 飾），他承認自己是因為深受麗莎的美貌所吸引，才會不由自主地偷窺她。她憤怒地指責丹尼爾，憑什麼認為自己是放浪的女人？隨後便回到小屋中。

但是麗莎再也無法感到自在了。除了她對偷窺的新慾望以外，她發現被偷窺也讓她感到興奮，她更在浴室裡自慰的時候，一邊幻想著空屋裡的神祕男人。當天傍晚，知道丹尼爾比自己還要更加坐立難安，她故意走到窗邊，做著非常挑逗的動作。隨即，麗莎在望遠鏡那一端的羅密歐打電話過來，要求她為他解開衣服、撫摸自己，她一一照辦，接著他要麗莎到空屋裡來，她也不做多想便應邀前往。最後麗莎與她的崇拜者擁抱著彼此，做了一個甜蜜、熱情的愛，最後以共同的高潮、溫柔的呢喃，並留下《慾望的雙眼》將有續集的暗示作結。

我想把這部「女人製作公司」所出品的電影介紹給各位的原因是，它可能是成人影史上第一部為女性所拍攝，並由女性自編自導的色情片。導演羅亞蕾（在本書第七章中有更多介紹）還有許多其他作品，但沒有任何一部像《慾望的雙眼》一樣成功，在美國以及世界其他地方仍然十分暢銷。

《粉紅監獄》（*PINK PRISON*）

導演：莉絲貝・呂詠居夫特（Lisbeth Lynghoft，丹麥，1999）

《粉紅監獄》是色情片中一個非常特別的例子。首先，主流電影導演拉斯馮提爾的製片公司「森托派」（Zentropa），是本片的共同製作公司。第二，由於《粉紅監獄》獲得極高評價，甚至幫助挪威通過色情片合法化（但是挪威人也不急，法案一直到 2006 年 3 月 12 號才通過）。第三，片中主演明星卡佳・基恩（Katja Kean，又稱 Katja K），有著不同於一般色情片女星的職業生涯。她在 1997 年，以 29 歲的年齡進入色情片界，三年後，就在她拍了五部電影，並且達到了演藝事業的高峰之際，她決定離開這一行，轉而進入主流電影界，同時設計內衣，並開設行銷講座。第四，《粉紅監獄》和《康絲坦斯》、《安娜情慾史》，都是由「好天真影業」製作，並且和〈私處力量宣言〉緊密連結（見第七章），也就是必須優先考慮情感、情慾，以及寫實的劇本，揚棄各種性暴力或者無謂的性交場面，取而代之的是精心安排、逐漸堆積的慾望。

《粉紅監獄》講述攝影記者蜜拉（卡佳・基恩飾）的故事，她正在準備出版一本有關情色攝影的書。這時，她和她的編輯，同時也是戀人的亞斯雅（Yasia）打賭，她可以成功溜進「粉紅監獄」，採訪從不接受訪問的神祕典獄長。如果蜜拉贏得賭注，她就可以繼續擁有書中所有照片的權利，而亞斯雅如果贏了，蜜拉就要招待她去巴黎度周末。蜜拉是個勇於爭取目標的女人，而且她絕不放棄。透過一般管道聯絡典獄長失敗並沒有使得她放棄希望，相反地，她決定另尋出路。

終於，蜜拉把自己擠進了通風管，一路爬進監獄。在這段過程中，她成為了一個偷窺者，一邊往她的目標靠近，一邊見識到一連串的情慾光景，和她當初所預期的大相逕庭。其中一個場景非常值得記上一筆，因為是在一般異性戀導向的色情片中很難看到的男男肛交，當時蜜拉就在通風管中偷看。另外，無論在美學上或情慾感官上都同樣可圈可點的，還有一場蜜拉躲在淋浴間裡，幻想自己被三個男人抽插的戲。全片的特色是充滿著夢境的感覺（蜜拉有著非常豐富的性幻想），每當要呈現蜜拉腦中的性愛場面時，電影就瀰漫一股淡藍色的氛圍。

另一個特別之處是劇本，其內涵大大地超越一般色情片的水準（通常劇情這種東西在傳統色情片中，只是用來連接兩場打炮戲而已）。《粉紅監獄》非常有意思、有吸引力，讓人可以從頭看到尾，而且你想邊看邊手淫就手淫，不用（像蜜拉一樣）只是在腦海中幻想而已。

《瓊斯小姐體內的惡魔》（*THE DEVIL IN MISS JONES*）

導演：傑拉德‧達米亞諾（Gerard Damiano，美國，1973）

所有的色情片影迷都知道，用一場浴缸戲作為電影開場並不算特別少見，但是，如果主角在浴缸裡是為了要割腕，那就很不一樣了。達米亞諾的《瓊斯小姐體內的惡魔》就是如此展開，這是繼一年前他所投下的震撼彈《深喉嚨》之後，所推出的第二部作品。

女主角潔絲汀‧瓊斯，由傳奇女星喬吉娜‧斯貝文飾演，當時她幾乎毫無演出經驗，1973年時她就快四十歲，幾乎是一般色情片女明星退休的年紀。瓊斯小姐對無聊、孤單、老處女的人生感到窒息，決定自殺，而她唯一的安慰就是死後上天堂的可能性。但是事情並未照著瓊斯小姐的計劃進行。她雖然一生清白，但自殺卻讓她上不了天堂，更導致她進入遊蕩（limbo）狀態，對一個靈魂來說，沒有比這個更慘的了。被這個突發轉變嚇壞了的瓊斯小姐，懇求著再多給她一點時間。瓊斯小姐的願望被應允了，只要她答應一個條件：由哈利‧瑞姆斯所飾演的神祕引導人（被稱為老師）帶領，活在極度淫亂的生活中，這樣就能以淫女的身份進入地獄。

瓊斯小姐接受了這個條件之後，便展開一連串狂熱的性活動。一開始，她的老師告訴她，他沒時間指導小女孩，粗暴地用假陽具侵犯了她的肛門，但是瓊斯小姐完全沒有被嚇到，反而出於好奇而渴求更多。老師的陰莖，就此成為潔絲汀‧瓊斯的玩具。藉由老師的陰莖，她理解、認識到所有上輩子沒見識過的事情。現在的她，已經毫無限制、沒有界線。她試過一對一女女愛（和茱蒂絲‧漢彌頓 Judith Hamilton，也是她在現實生活中的情人），也試了男人可以加入的女同志狂歡派對，她就是在這個時候嘗試了雙口吹蕭（two-mouth blow job）。她還試著用各種蔬菜水果自慰。其中有一個場景已經成為經典：她拿一隻真蛇當成性玩具使用。整部電影最令人動容的一幕，莫過於看到瓊斯小姐再次出現在浴缸中，那個幾天前她結束自己生命的地方。但是現在她拚命地把握住活著的最後時間，她自慰（伴隨著史詩級張力的背景音樂，好像從西部電影中移植過來的那樣），只為了可以得到一個進入地獄的機會。

《瓊斯小姐體內的惡魔》非常的成功，而且並不僅侷限於色情片界，接下來更拍了六集續集，但是一集比一集糟，沒有一部可以與原電影相提並論。

《不道德的故事》（*CONTES IMMORAUX*）

導演：瓦萊利安・博羅夫奇克（Walerian Borowczyk，法國，1974）

這個世界上，只有非常少數的藝術片、實驗片導演，可以用瓦萊利安・博羅夫奇克的方式，說情色的故事。正是這個身兼畫家、視覺藝術家、作家的波蘭電影導演，執導了異色幻想電影《不道德的故事》。這部電影沉迷於罪惡的愉悅，從最黑暗、最迷人的角度，帶給觀眾困惑（以及不安），這要歸功於平常在同種類型電影當中很難看到的、非常令人驚嘆的視覺效果。而你之所以會在這部電影中看到這種場景、美術設計，部份原因是導演對歷史較真的要求。《不道德的故事》由一個主題貫穿四個短篇構成，搭配像無聲電影時期所使用的字卡呈現，告訴觀眾接下來會發生的故事背景：一點點閱讀，接下來就可以進入重點。

第一個故事，〈性的初償〉（*La Marée*，根據知名法國作家安德烈・皮耶德・蒙迪亞哥 André Pierre de Mandiargues 的短篇故事改編而成），關於一個二十出頭的年輕男子，很精巧地藉由潮汐規律的動作，告訴他的表妹——一個未經人事的女孩——怎麼口交。

接下來，〈性的誘發〉（*Therese Philosophe*）是一個關於手淫的故事，描述一個信仰非常虔誠的女子，因為受到燭台等小東西的刺激，進而利用雙手和兩根小黃瓜解決自己的性興奮。聽完她背誦應該是有史以來最香豔刺激的主禱文之後，以後不管是為了婚禮、洗禮或者其他原因進入教堂，你大概都很難不回想起這段充滿慾望的情節。我警告過你了。

第三個故事〈性的偏激〉（*Erzsébet Bathory*）可能是這部電影中最知名的一段，因為主演的女星身兼設計師、調香師，同時也因為她大名鼎鼎的父親——帕洛瑪・畢卡索（Paloma Picasso）。帕洛瑪飾演出身外西凡尼亞（Transylvanian，東歐羅馬尼亞的中西部）貴族的虐待狂，為了常保青春，使用處女的血泡澡，因此又被稱之為血腥女公爵（Bloody Duchess）。在戲中，幾十個美貌的年輕女子一起淋浴，是為了不久之後要被關進一顆瘋狂的大球中殺害所做的準備，這個畫面既美麗又令人顫慄。

最後作為總結的是〈性的罪惡〉（*Lucrezia Borgia*），博羅夫奇克沉溺於對一場派對的幻想中——由義大利最有權勢的家族所舉辦的狂歡派對。整個故事充滿了宗教意象，激烈的性愛場景和虔誠的宗教信仰交錯出現，女主人翁露克蕾琪亞・波吉亞，讓她的父親，羅馬教宗亞歷山大六世，以及哥哥紅衣主教凱薩・波吉亞，享用自己的身體。

最後，就像所有其他博羅夫奇克的作品一樣，《不道德的故事》因為其驚人的美學成就而留名於世。不管是這部電影的概念，或它所挑戰的情色極限，都同樣精彩。

《情人》（*L'AMANT/THE LOVER*）

導演：尚賈克‧阿諾（Jean-Jacques Annaud，法國／英國，1992）

《情人》是根據小說家瑪格莉特‧莒哈絲（Marguerite Duras）——我最喜歡的作家之一——的同名自傳體小說改編。這部電影充滿了激情時刻，還有我最喜歡的性愛場面之一，即使它根本稱不上是一部限制級（X-rated）電影。

電影講述一個十五歲的貧窮白人少女（Jane March 飾），和一個充滿吸引力的中國富商（梁家輝飾）之間的愛情故事，時間是 1920 年代的越南，當時法國正佔領該地。當富商在湄公河的渡輪上發現少女的時候，他被她深深吸引——少女抹了點口紅，穿著陳舊的衣服，帽帶隨風飄揚。富商提議用專用馬車載少女一程，前往西貢。

兩人相處得越久，關係就越為密切，從學校到宿舍，富商總是陪伴著少女。一日午後，兩人甜蜜地，幾乎是戀戀不捨般地做愛，有趣的是，少女採取了主動。這一場戲，和其他所有的性愛場面一樣，都拍出了阿諾作品中一貫的手工藝質感和優雅，這讓我們知道，只要導演有這個企圖心，螢幕上的性愛可以用非常美麗的方式呈現。

這段關係因為其他人的介入，而有了悲劇性的轉折。少女試著將富商介紹給她的家人，是整個災難的起點。她那充滿種族歧視偏見的大老粗哥哥，以及總是醉醺醺的母親，不是無視於富商的存在，就是直接羞辱他——少女與哥哥若有似無的亂倫關係，讓這個亞洲戀人嫉妒到幾乎瘋狂；而母親這邊，則是因為富商的慷慨，以及自身的貧窮與貪婪，讓她大多時候都選擇視而不見。

這部電影的原著小說《情人》（*L'Amant*）獲得 1984 年的龔固爾文學獎（Prix Goncourt），為莒哈絲悠長而多產的文學家生涯畫下了完美的句點。不管是她的文學事業或者是她的私人生活，莒哈絲都是 20 世紀最受爭議的作家之一——在她生命的最後，她和小她三十歲的年輕男人交往，更是加強她本人的爭議性。1996 年，莒哈絲長眠於巴黎蒙納帕斯（Montparnasse）墓園，但是她文字中所帶有的力量和熱情，依然持續鼓舞著年輕人。

《貝爾當娜之再幹妳一次》
（*BELLADONNA'S FUCKING GIRLS AGAIN*）

導演：貝爾當娜（Belladonna，美國，2005）

貝爾當娜可能是地表上性感指數最高的女人之一。她喜歡粗暴、骯髒，沒有任何禁忌或限制的性愛（當然只限於彼此自願的成人之間）。剛開始的時候，她的製片公司「貝爾當娜娛樂」（Belladonna Entertainment）只拍攝粗暴、非常激烈的女同志色情片，但現在也開始製作符合成人娛樂界核心價值的影片。肛交（貝爾當娜愛死這一味了，她的第一次是在鏡頭前，她說從此之後她對肛交的愛有增無減）、極端戀物、打屁屁，以及相對來說軟性一點的SM、跨性別性愛等等，從來沒有在貝爾當娜的電影裡少過。眾所周知，貝爾當娜是男星納喬·維達爾在現實生活中的女朋友。

有趣的是，「貝爾當娜娛樂」最具爭議性的片子竟是《貝爾當娜之再幹妳一次》，這部只有女同志的色情片，由貝爾當娜自導自演，當時她已經懷有六到七個月的身孕。挺著一個大肚子的貝爾當娜在鏡頭前做愛，即使是最硬派色情片的粉絲們都感到震驚不已。在一場戲中，貝爾當娜說服她的女朋友賈姬摩爾（Jackie Moore）為她跳一支性感的脫衣舞。同時，她擦亮黑色長靴，戴上一副綁著黑色巨大假陽具的鞍帶，她要用這些來好好「照顧」賈姬。但是貝爾當娜也沒錯過這番滋味，當夕陽西下，賈姬便狠狠地用假陽具抽插了貝爾當娜一頓。

下一段出場的則是兩個亞洲女孩，露西·李（Lucy Lee）和納蒂卡·申（Nautica Thorn）。貝爾當娜弄壞了一個裝著性玩具的展示櫃，而這兩個女孩便逮到機會盡情地「玩玩具」——按摩棒、玻璃假陽具，還有各種顏色和大小的肛門珠。在這一場戲中，兩個女孩之間的口交和化學反應驚人地強烈。不一會兒，貝爾當娜回到畫面中，在一個明亮、舒適的旅館房間裡，和她一起出現的還有金柏莉·肯恩（Kimberly Kane）。一開始金柏莉穿著優雅的男用長褲，搭配吊帶，迷戀地看著貝爾當娜玩弄自己。然後她加入貝爾當娜的行列，和她分享按摩棒、肛交、親吻，以及很多很多的口水。緊接而來的場景是學生宿舍裡的房間，在兩張鋪著紅色床單的床上，芭芭拉·桑摩（Barbara Summer）正舔著凱特（Kat）的蜜尻，最後這場戲結束在熾熱的性愛中，包括一個她們展示肛門能插入多長的按摩棒的橋段。

在最後一場戲中，貝爾當娜看起來已經懷孕九個月，卻和法國金髮碧眼的女演員梅莉莎（Melissa），在浴室裡進行了一場全片最瘋狂的性愛大戰。這場戲非常火辣狂野，有一點玩支配遊戲的味道，最後以金髮女的頭被塞進臉盆裡做為高潮。

《性愛巴士》（*SHORTBUS*）

導演：約翰‧卡麥隆‧米契爾（John Cameron Mitchell，美國，2006）

「性愛巴士」是一間位於紐約的性愛俱樂部。在那裡，性只是前衛藝術的一部份。這個地方也是許多紐約客的生活產生交集的地方，他們來自完全不同的出身背景，卻擁有相似的靈魂。我們可以看到身為龐克族的「女王」賽佛琳；一對男同志情侶，詹姆士和傑米，他們正處於關係危機中，致力於尋找一個理想的男人來段三人行（直到現在，傑米還無法放下他曾經是電視連續劇童星的那段過去）；以及蘇菲亞，一個在性愛上感到非常挫折的性愛治療師。

這些角色因為詹姆士和傑米決定為彼此的關係尋求治療，才開始搭上線。詹姆士和傑米先是認識了性愛治療師蘇菲亞，蘇菲亞有一個非常諷刺的祕密煩惱——至少對她的職業來說——她從未有過性高潮。詹姆士和傑米決定幫助她。他們帶她到「性愛巴士」，希望可以藉此一舉解決她的煩惱，他們認為，在這個沒有任何禁忌的俱樂部中，一定有某種方式可以刺激出她的高潮。蘇菲亞因此遇見了賽佛琳——一個可以租借的「女王」，她要的性非常激烈、暴力，以至於讓她看起來像是個反派角色，但其實她和蘇菲亞之後便成為知心好友。

俱樂部的主持人賈斯汀‧龐德，一個變裝皇后（drag performer），將俱樂部定義成一個可以享樂、交換情報的地方；一個你可以只是看，也可以在狂歡群交派對、三人行中參上一腳的地方；一個你可以自慰，也可以玩 SM 的地方——「性愛巴士」歡迎各種形式的性愛。「這裡像是還在 60 年代，只是沒那麼充滿希望，」賈斯汀說「剛好處在諷刺和憂鬱的界線上。」在現實上，「性愛巴士」也是一個讓寂寞的心尋求類似愛情的地方。

導演米契爾（也是《搖滾芭比 *Hedwig and the Angry Inch*》的導演，繼《洛基恐怖秀 *The Rocky Horror Picture Show*》之後最令人印象深刻的音樂劇之一）藉著這部有如社會與世代縮影的電影，完美描繪出在後 911 的紐約中，所出現的肯定生命的氛圍（包含隨之而來的性開放狀況）。《性愛巴士》的確有非常露骨的性愛畫面（但沒有生殖器特寫鏡頭），因為它的主要目的是為了可以充分誠實地描繪人際關係。就算以獨立電影的規模來說，本片的製作預算都小到幾乎可以忽略不計，參與演出的有職業演員、也有業餘演員，都是透過網路或報紙廣告找來的。

© ThinkFilm

《慾望反應》1-4（*CHEMISTRY*）

導演：崔斯坦・塔爾米諾（Tristan Taormino，美國，2006-2008）

崔斯坦・塔爾米諾是作家、成人電影導演，以及性教育家。她寫了幾本書，還經營了一個很棒的網站（www.puckerup.com），標語是「愛愛聰明做，淫的肛肛好」（smart sexy anal kinky fun）──這就是網站所訴求的重點。同樣的精神也可以從她的製作公司名稱看出來：「智慧型屁股製作公司」（Smart Ass Productions）。塔爾米諾將她的作品定義為對「近十年來之色情片」的反動。「透過旅行、舉辦工作坊，」她說「我有機會對上百種不一樣的人說話。很多男男女女告訴我，他們喜歡從頭幹到尾，或者剛左類型的色情片，但是，以某些很流行的片子來說，如果可以拿掉其中幾樣元素就更好。還有，他們也對片中的女人沒有高潮，甚至假裝高潮這一點感到厭煩。這就是『智慧型屁股製作公司』出現的原因。沒有誇張的噱頭，沒有緊要關頭緊急煞車，重點是充滿新意、可以自我投射的表演。火辣、自願／自動的性愛，表演者之間有著真正的化學變化，每個人都可以達到高潮。」

電視劇集《慾望反應》背後的概念，就跟宣傳文案上寫的一樣：「七位明星，一間屋子，三十六個小時，沒有劇本，沒有計畫，只有性愛──以他們想要的方式。」有點像真人電視秀《老大哥》（*Big Brother*）。舉例來說，在《化學反應》第一集中，塔爾米諾只是看著戴娜・德門（Dana DeArmond）、傑克・勞倫斯（Jack Lawrence）、科特・洛克伍德（Kurt Lockwood）、瑪莉・洛芙（Marie Luv）、馬庫斯先生（Mr. Marcus）、蜜卡・譚（Mika Tan）和泰倫・托馬斯（Taryn Thomas）互動。她先訪問、介紹這些角色，更建立了另一種使用「隱藏攝影機」（perv cam）的方式：讓演員個別地對沒有人操作的攝影機講話，就像是告解一樣。

塔爾米諾呈現在觀眾眼前的，是現在很流行的異想情節──一群朋友住進一間屋子裡度周末，當他們被鎖在裡頭之後，讓他們自由發揮，從性幻想到群交派對馬拉松都可以，每個人都可以對任何人做任何事。塔爾米諾給予觀眾一群個性鮮明、有話想說的演員，是《慾望反應》成功的原因之一。他們不只是到處亂幹的肉體，而是讓觀眾能夠感同身受，讓觀眾得以進入他們的幻想，這讓觀眾更加了解他們，並且可以理解這些人之間的化學變化是如何產生。我喜歡《慾望反應》，是因為它清新的寫實風格，也因此它在螢光幕上所呈現的，便具有可信度。表演者不會被視為演員，而是一群普通人，只是這群人剛好比較大膽不羈，有勇氣對眾人公開表述自己的慾望／行為。而且我們也不會因為那種完全可以預測得到的色情片公式而感到無聊──口交，然後換三種體位，射完收工。相反的，這裡的性愛完全沒有原則，就像一般人想要做愛那樣的憑著感覺走。

《慾望反應》贏得不少主流色情片和另類色情片的獎項。塔爾米諾簡單而精美地執行了自己的想法，這一擊打得漂亮。

《性愛禁區》（*DESTRICTED*）

導演：瑪麗娜‧阿布拉莫維奇、馬修‧巴尼、馬可‧布萊恩比拉、賴瑞‧克拉克、賈斯伯‧諾伊、理查‧普林斯、山姆‧泰勒伍德（Marina Abramovic、Matthew Barney、Marco Brambilla、Larry Clark、Gaspar Noé、Richard Prince、Sam Taylor-Wood，美國，2006）

如果我告訴你《性愛禁區》是一部非常露骨的色情片，而且還在日舞（Sundance）、坎城影展，以及愛丁堡和阿姆斯特丹等電影節中，贏得等多項大獎，你就知道這是多麼與眾不同的一部電影；如果我告訴你，這部電影在倫敦的泰特現代美術館（Tate Modern）上映長達一周，你就可以大致了解它的規模；然後我還可以告訴你，在這部電影背後操刀的人，包括賴瑞‧克拉克、馬修‧巴尼，以及攝影師兼影片視覺藝術家山姆‧泰勒伍德……你就知道這部電影已經不僅僅是一部色情片，更是藝術品的集合──因為《性愛禁區》從片名開始（和「限制 restricted」這個字玩文字遊戲）到最後一幕，都是藝術。

舉例來說，泰勒伍德構想出一種色情的鏡頭語言（不用多說，非常完美），以長鏡頭拍攝一個男人在走過乾枯的死谷（Death Valley）之後打手槍。死谷──也就是這支短片的名稱──讓男人和觀眾都覺得筋疲力竭。相較之下，布萊恩比拉只需要不到三分鐘的時間來表達他心中所謂的「性」，他的短片〈同步〉（*Sync*）也是《性愛禁區》中最短的一支。由並列的色情圖片，以不到一秒的時間不斷閃現，創造出不安和迷惑的感覺。馬修‧巴尼的短片〈抬起〉（*Hoist*），描述一個男人和一台發生突變的卡特彼勒牌（Caterpillar）牽引機之間，有段不尋常的關係。這部短片很有趣，但也很難將它跟任何一種我們已知的色情連結在一起。賈斯伯‧諾伊在他的電影《不可逆轉》（*Irréversible*）中，呈現了一段史上最令人不安的情節。一個叫做泰普溫的角色（Jo Prestia 飾）強暴亞莉克絲（莫妮卡‧貝魯奇飾）長達九分鐘。他在這裡呈現的短片〈我們獨自做愛〉（*We Fuck Alone*）則描述一個長相稚嫩的女孩，一邊用她的泰迪熊手淫，一邊看著色情片中有點龐克味道的男人，在槍口下用充氣娃娃自慰。最後我一定要提賴瑞‧克拉克的〈刺穿〉（*Impaled*）。克拉克是一個公開的性成癮者，從來沒有放棄任何可以在他的電影中展示青少年露骨性愛的機會。在他這部 39 分鐘長的短片中，我們看到他訪問幾個美少年（他們可能全都是克拉克之前電影中的演員），不知為何最後卻變成色情片，用集體射精作結。

我喜歡《性愛禁區》，因為它很大膽、很挑釁，在美學上很令人享受，而且其概念很有趣。它迫使通常寧願窩在一方小天地的當代觀念藝術，冒著風險去發現「性」不過只是各種論述方式中的一環而已。

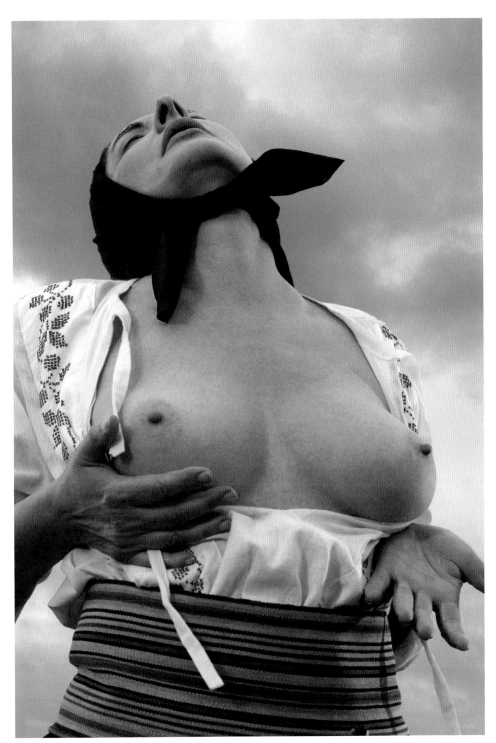

《我的下面會說話》（*LE SEXE QUI PARLE*）

導演：克勞德・穆勒（Claude Mulot，法國，1975）

這部片值得讓我們在這段色情片瀏覽之旅中稍微暫停一下，因為它是唯一一部讓片中角色的陰部，說出自己感覺的電影。這個角色叫裘艾兒，三十歲的巴黎人，擁有一個會說話的屄（這肯定比民間傳說長牙的陰道還要更令男人恐懼）。裘艾兒的屄用聲音指導她該如何做愛，她的陰唇可不像嘴唇，刻薄、粗魯又無禮，完全口沒遮攔。這對陰唇甚至一找到機會就奚落裘艾兒的丈夫艾瑞克，喊他低能兒、魯蛇、醜男等。就因為這個屄——很顯然地，它現在被白癡艾瑞克束之高閣、乾涸枯竭——太愛講話，迫使裘艾兒用高超的技巧替同事口交，或者在艾瑞克面前自慰，更進一步尋求任何可以偷偷來的機會。裘艾兒的屄甚至對電影也有自己的一番看法，藉由視覺特效的提點，我們不只可以知道屄看到了什麼（生殖器、臉之類的），也知道它是怎麼看的——畫面覆蓋上一個杏仁狀的觀景窗就是了。這部片混合了大膽、奇異、現代，以及最重要的幽默等種種特質，這在一般成人電影中是很少見的。

當艾瑞克終於理解，他太太下面的嘴巴永遠不可能閉上，便決定讓她們兩個（太太，以及屄，或者你也可以說是三個，太太、屄，還有陰唇）應該接受心理治療，去了解到底是什麼樣的性創傷，才會得到這種奇怪的病。想當然，諮商師不可能解決問題，而這場會面理所當然地以相幹結束。隨後，在一場盛大的記者會上，這個諮商師揭露了會說話的屄的存在，媒體為之瘋狂，迫使艾瑞克和裘艾兒逃離這座城市。

在離開城市的途中，他們進了旅館過夜，當裘艾兒在睡覺的時候——整部電影中設計的最好的場景之一就是這裡——她的屄和艾瑞克都想緩和一下氣氛，便隨意地交談起來。屄告訴艾瑞克，在他之前她有過怎樣的性生活，而且以前是多好又多好。屄毫不懷疑像艾瑞克這樣一個無聊的人，有沒有可能理解這些話。結果，艾瑞克決定賦予所謂的「兩性戰爭」一個更實際的意義——他決定用自己的屌塞滿屄的嘴，讓她無法再多說一句話。

© Manga Films

《黛比上達拉斯》(*DEBBIE DOES DALLAS*)

導演：吉姆・克拉克（Jim Clark，美國，1978）

身為高中啦啦隊隊長的黛比，受邀加入一個位於達拉斯的職業橄欖球隊的啦啦隊，雖然她的父母明言禁止她參加，卻阻止不了她。她說服了幾個隊上的同伴，跟她一起前往達拉斯，還保證所有人都會成名。但是沒有人有足夠的錢可以踏上旅程，她們這才發現，在漢堡店或雜貨店的彆腳工作，光是讓她們過日子就很難了，更別說還要負擔旅費。要不了多久，事情就出現了轉機。格林菲先生——也就是黛比打工的運動用品店老闆——提議只要黛比露出胸部給他看，他就給黛比十美金，如果讓他摸，再多十美金，如果可以讓他舔，再多十美金！如此一來，這個打算前往達拉斯參加啦啦隊的女孩發現，原來有更好、更快的辦法賺到大筆鈔票，而且也不用真的與男人上床。很快地，整個啦啦隊靠著援交，朝著她們的目標金額飛馳前進，從幫打手槍到三人行，從口交到肛交，只是有個傻女孩一不小心就失去了她的童貞。

隨著日子過去，黛比的老闆漸漸對於黛比拒絕與他性交感到厭煩，終於，他提出了一個讓黛比無法拒絕的提議：只要黛比獻出童貞，他不只負擔黛比前往達拉斯的所有旅費，連她朋友的費用他都一手包辦。在電影最後的壓軸戲中，黛比打扮成達拉斯橄欖球啦啦隊長的樣子，而格林菲先生則打扮成球隊隊長。他們倆先是舔遍了對方身體，並且還互相口交之後，黛比和格林菲先生才真正開始性交。一開始是黛比在上，然後改成傳教士體位。在電影上片尾字幕前，「為格林菲先生觸地得分」（Touchdown for Mr. Greenfield）和「為黛比得一分」（Score one for Debbie）輪流出現在螢幕上，緊接著是「繼續」（Next）。

以上就是當時還是新人的斑比・伍茲（Bambi Woods）首部電影作品的大概情節。《黛比上達拉斯》套用了高中校園喜劇片的類型，以及啦啦隊長精彩刺激的生活。當時，為了讓這部電影取得授權，進入大學校園中拍攝，製作人毫不猶豫地撒謊，而紐約州立大學石溪分校（State University of New York at Stony Brook）的一個職員，相信了《黛比上達拉斯》將讓學校永垂不朽的話，非常興奮而且二話不說就給了通行證，甚至還在電影中客串演出「自己」。製作人沒有告訴他的是，這部電影是色情片。當電影上映之後真相大白，這個職員立刻慘遭解雇。[1]

黛比和朋友們的大冒險，獲得了超乎預期的大成功。不只是賺進了數百萬美元的鈔票，更登上了 1980 年代的暢銷色情片寶座——真的是永垂不朽了。

1　此片與紐約州立大學石溪分校之間的關聯仍是未被證實的臆測，參見《石溪報導 *The Stony Brook Press*》2008 年 7 月 20 日之文章〈*Debbie Did Not Do Stony Brook*〉。

《五則她的情慾故事》
(*CINCO HISTORIAS PARA ELLAS*)

導演：艾莉卡・拉斯特（Erika Lust，西班牙，2007）

要對自己的作品進行評論真的很難，不可以太過自我耽溺，但對自己過份嚴苛也不好。所以在這整本書裡，這一段真是最難寫的。當我決定踏上執導成人電影這個偉大的冒險之旅以後，我已經確定我想要拍的是那種，像我這樣的女人會想看，但是到目前為止都找不到的片子——一種為女性、為情侶，甚至為了想要看看色情片的其他可能性，而不只是一連串的性交和生殖器特寫的男人，所拍的性愛電影；一種帶有幽默感、優雅、風格、尊重女性角色的電影。這就是我拍攝《五則她的情慾故事》的理由，這部片是我的製作公司「拉斯特電影製作」（Lust Films Production）的第一部片，由「泰森女人」（Thagson Women）共同製作。電影由五個具有現代性、國際化，並且忠實反映性愛的短篇所組成。

〈娜迪亞的那件小事〉（*Something About Nadia*）是一個關於誘惑和慾望的寓言，故事圍繞著娜迪亞（Sandra G 飾），一個神祕、非常吸引人的女同性戀者展開。〈去你的卡洛斯網站〉（*FuckYouCarlos.com*）描述索妮亞如何性感、幽默地對她多次劈腿的丈夫卡洛斯——一個足球選手——展開復仇行動。為了報復他，索妮亞把和幾位卡洛斯的隊友，大玩性愛三人行的世界級經典畫面拍下來，放上網路。〈結婚生子〉（*Married with Children*）一開場，鏡頭凝視著法蘭克和芮塔，這對夫妻陷入了一成不變的無聊日子，他們的性生活因為家事、孩子和工作而消失無蹤，但這支短片最後出現了驚人的真相，我們將會看見這對夫妻感性的一面。〈好女孩〉（*Good Girl*）探索色情片世界中最典型的幻想——一個快遞員出現在女孩家門口，而這女孩便毫不保留地把自己交給對方。在〈分手炮〉（*Break Up Sex*）中，探討分手炮的現象，包括在關係的最後還要共享的高潮、否認所有顯示出關係即將結束的證據，以及——或許正因為我們其實都心知肚明——把內在所有激情一次傾盡的態度。

《五則她的情慾故事》獲得「色情電影節」（Festival de Cine Erótico，巴塞隆納，2007）最佳劇本獎，「情色線上大獎」（Erotic E-line Awards，柏林，2007）最佳女性電影獎，「女性主義色情影展」（Feminist Porn Awards，多倫多，2008）最佳影片獎，以及紐約電淫節（CineKink Festival，紐約，2008）榮譽獎。

本頁與右頁照片 © Lust Films of Barcelona

《怪咖情緣》（*SECRETARY*）

導演：史帝芬‧薛伯格（Steven Shainberg，美國，2002）

當李‧哈洛威（瑪姬‧葛倫霍 Maggie Gyllenhaal 飾）出現在葛雷（詹姆斯‧史派德 James Spader 飾）的法律事務所中，申請祕書職位的時候，你說什麼也不會相信她能勝任這份，或其他任何一份工作。她的履歷會讓即使是最懶散厭煩的人資經理都忍不住吐血——她這輩子從沒有工作，來自一個破碎的家庭，剛從精神病院出院，而且她還喜歡傷害自己。

雖然看似不可能，但葛雷先生還是雇用了李，而她的職業生活就從瑣事像是整理檔案、泡咖啡、在信件上蓋章等等開始。慢慢地，某些在一開始只是隱約察覺的事情，變得越來越明顯——葛雷先生需要的不是祕書，而是一個奴隸般的女人；李所需要的也不是一份工作，她要一個男主人。

在這場你情我願的羞辱／順從遊戲中，李必須滿足葛雷先生的需求，而葛雷則是將標準越拉越高，兩人的關係也逐漸偏離普通的雇傭常規，外人更是無法參透這兩人自己訂下的遊戲規則。儘管有些場景帶點暴力色彩，但這部電影依然傳達出一種奇妙的溫柔，傳達著外人難以理解的 SM 概念——用痛苦包裹愛意的概念。當然，李的親朋好友，包括一個令人無法忍受的男朋友，都試著要她辭職，離開她的老闆、情人兼主人。不過，不曉得是幸還是不幸，她終於認清了什麼是愛，而且無論如何都不想放棄。一個很另類、很黑色的幽默感貫穿整部電影，讓《怪咖情緣》成為史上最灰暗、最政治不正確的愛情喜劇之一，跟卡麥蓉‧狄亞茲（Cameron Diaz）主演的那些好萊塢片相距光年之遠。

我在討論我最喜歡的色情片裡加入這部電影，並不是因為它的性愛情節（這根本不存在），或者它的情色場面（有，但很少，但其中一個打屁屁的橋段根本是可以列入經典的等級），而是因為這部電影一直暗示，卻從未真正展現的強烈情感。這部電影的強項之一是它的選角，愛德華‧葛雷的角色似乎是為史派德量身訂做而成，包括他的表演方式、他在不尋常的地方製造喜劇效果的手法。還有瑪姬‧葛倫霍，完美地將一個膽小、樸實、有自我毀滅傾向的女孩，轉變成性感且狂野的象徵。雖然《怪咖情緣》在許多獨立影展中獲獎無數，影評人卻對本片窮追猛打的批評，因為他們不能理解，為什麼一個看似歐洲電影的感傷開頭，最後可以走到純美式的那種皆大歡喜結局。

《無邊春色綠門後》
（*BEHIND THE GREEN DOOR*）

導演：詹姆士與阿提·米歇爾（James and Artie Mitchell，美國，1973）

既然我們都已經談到了 1970 年代的靠片（cult film），就不能不提《無邊春色綠門後》，這部電影由米歇爾兄弟執導，以二戰時期的都市傳說為基礎──女孩們如果在路邊的小餐館停留，不只會被綁架、下藥，還會被迫參加性愛狂歡派對，供人欣賞。類似的情節就發生在由瑪麗蓮·錢柏斯所飾演的主角身上。當時，她的臉蛋因為象牙牌（Ivory Snow）肥皂的廣告活動而眾所周知，而該品牌的口號是：99.44% 的純淨。米歇爾兄弟利用了她臉蛋的高辨識度，稱她為 99.44% 純淨的女孩。她那天真無邪、純淨如處子的臉，是她成功的主要因素，並且成為可以與崔西·羅德茲、琳達·拉芙莉絲相提並論的色情界傳奇女星。

《無邊春色綠門後》從兩個卡車司機走進路旁的小酒吧開始。酒吧老闆問這兩個司機知不知道最近有年輕女孩被綁架的消息？其中一個卡車司機說自己曾經親眼目睹一樁類似的事件。他決定要把這個故事說出來，坐在鄰桌的葛洛莉雅（瑪莉蓮·錢伯斯飾），一邊聽著一邊滿臉憂傷地喝著啤酒。隨後，她就被綁架到了一個隱密的地方，在那裡，什麼事情都有可能發生。被下藥並且接受舒緩的按摩之後，葛洛莉雅被帶到一個舞台上。在那裡她看到了一個戴著面具的男人以及六個女人。這是一場表演，唯一的目的就是帶給她各種愉悅感受。這六個女人立刻開始服務，接著台下的觀眾也開始加入（包括一些非裔美國人演員，在當時非常具有革命性，畢竟錢伯斯是個白人），最後整個現場陷入混亂的性愛狂歡之中。

慢動作的射精畫面、狂歡、默劇和小丑，還有雜耍的吊架和其它各種馬戲團會用上的道具，讓《無邊春色綠門後》成為一部真正的藝術實驗電影，即使在此之前，米歇爾兄弟只拍攝短片。導演們對迷幻、唯美、LSD[1] 的熱愛，強烈影響了他們在這部電影中掌握畫面的方式，包括閃動現象（stroboscopic effects）、模糊和失焦畫面、彩色濾鏡，以及許多不曾被使用在色情電影中的視覺效果。阿提·米歇爾受制於毒品的缺點，也在他生命的盡頭發揮作用，讓他的兄弟吉姆在一場爭執之後開槍打死了他。

1　即 Lyserg-Säure-Diäthylamid，也就是迷幻藥。

《東城故事》（*EAST SIDE STORY*）

導演：維娜‧維拉果（Vena Virago，美國，2007）

維娜‧維拉果是來自洛杉磯的另類藝術家，以素描、塗鴉、彩繪和裝置藝術而知名。她為了將個人美學觀點和藝術視野結合，用在她所熱愛的色情片中，而開始執導色情片，也因此加入「活色生香另類成人 Vivid-Alt」製作公司——由伊恩‧麥奎所領導的「活色生香娛樂 Vivid Entertainment」旗下的子公司。

她為「活色生香另類成人」所拍攝的第一部電影就是《東城故事》，帶領觀眾深入東洛杉磯心臟地區，見識一群自成一格的人。這群人將讓觀眾們見識到所謂的真實風格是怎麼一回事，他們講述自己的性經驗，然後開始打炮，彷彿他們是維拉果的裝置藝術中的一部分。這部電影被形容為：「一部分紀錄片，一部分抽象畫，剩下的部分則呈現多元文化的核心。」

電影的成果很有趣。如果你喜歡看「特別收錄」，你可以在這部片的 DVD 中找到許多影片，包括一個幾乎一小時長的幕後花絮，讓你感覺更加親近他們——如果你看完電影以後還覺得跟他們不夠熟的話。要是你對另類男女演員在成人電影中的表演依然感到好奇——例如本片中的麗貝卡‧利納雷斯（Rebeca Linares）、戴娜‧德門（Dana DeArmond）、米樹‧阿斯頓（Michelle Aston）、萊西‧芭鐸（Lexi Bardot）、羅西‧迪維爾（Roxy DeVille）、佩姬‧摩根（Page Morgan）、迪諾‧布拉沃（Dino Bravo）、泰勒‧奈特（Tyler Knight）和亞歷克斯‧岡茲（Alex Gonz），那這是一個絕佳的機會讓你看看他們私底下的一面。

另外值得一提的是原聲帶，包括史萊克創（Selectrons）、哈維‧卡特爾（Harvey Cartel）、特維斯‧索爾（Travi Soul）和寶貝漢斯（Babyhans）的音樂。

本頁與右頁照片 © Vivid Alt

《超級巨星阿弗羅黛娣》
（*AfroDite Superstar*）

導演：維納斯‧霍頓特（Venus Hottentot，美國，2007）

一般來說，有比色情片更多樣化，包容各種文化並存的類型電影嗎？因為色情片是一個友善、內容豐富的遊樂場，歡迎不同種族、社會環境的人進入。但是非裔美國人觀眾想要專屬於他們的色情片[1]，於是「巧克力女孩」製作公司——坎蒂達‧羅亞蕾的女人製作公司旗下，一片全黑的色情樂園——就此誕生。

《超級巨星阿弗羅黛娣》一開始，只見阿弗羅黛娣——來自內陸城市的女孩（希夢‧范倫提諾 Simone Valentino 飾演，因演出這個角色獲得 2007 女性主義色情影展最佳新人獎），被馬可斯先生在卡拉 OK 中發掘。這個嘻哈（hip-hop）界的龍頭老大，看出了她的明星潛質，決定栽培她成為饒舌巨星歌手。現在什麼都阻止不了她，加上她朋友伊西斯（India 飾），她錄了唱片，也拍了影片，她遇見了音樂家、畫家、製作人，也或多或少跟他們發生關係，但總是互相尊重、愉悅而唯美，重點是背景音樂也都是真正的好音樂，與通常這種類型影片中的無聊音樂大相逕庭。

但是阿弗羅黛娣的愛，只給馬可斯先生一個人。可惜他卻只把她當成致富的商品，讓阿弗羅黛娣覺得若有所失。即使馬可斯先生在電影的最後回到她身邊，給了這個故事皆大歡喜的結局（這是羅亞蕾作品的註冊商標），他依然表現得像個小混混似的，這是饒舌界很常見的男性典型。

隨著片頭字幕出現，衣著整齊的阿弗羅黛娣依著嘻哈音樂的節奏跳舞。她看起來笨拙的舞步，強化了霍頓特想要傳達的諷刺訊息，意即有色人種的女性並非全部都像流行文化或嘻哈音樂 MV 中一樣，那麼會擺弄（總是完美的）胸部。對霍頓特來說，她的作品並非總是色情片，而是她稱之為「包含性愛內容的智慧型主流電影」（intelligent mainstream work with explicit sexual content），和電影工作者賴瑞‧克拉克、約翰‧卡麥隆‧米歇爾等人的作品並無二致。

[1] 像黑人剝削電影一般，完全由黑人編、導、演出的色情片。

《性愛模特》（*Sex Mannequin*）

導演：瑪麗亞・比蒂（Maria Beatty，法國，2007）

瑪麗亞・比蒂生於委內瑞拉的卡拉卡斯，在紐約成長，現在則定居巴黎，並且在此開設了製片公司「藍色製作」（www.bleuproductions.com）。在新浪潮和另類成人片出現之前，比蒂已經開始製作、執導成人電影，資歷超過十五年。對現在這種專門滿足女性情慾、製作精巧且攝影優美的成人電影來說，她可以算是開山祖師奶。

比蒂用種種故事和幻想，將戀物癖的設定發揮到極限，她更是以深入探索女性情慾而知名。她的藝術影響了德國表現主義電影（German expressionist cinema）、法國超現實主義（French surrealism）以及美國黑色電影（American film noir）。她的電影通常描繪女人之間的關係，包括皮繩愉虐等情節，由樣貌現代、自然的女性演出。

《性愛模特》的場景設定在一間荒廢的公寓裡，一個人體模型（London 飾）為了取悅主角（Dylan 飾）竟活了起來，隨之而來的便是各種前衛女同性戀的性愛遊戲。我們會看到令人咋舌的超高高跟鞋、打屁屁、繩縛，還會聽到淫聲浪叫以及淫言穢語。事實上，這就是在傳統色情片中缺失的一塊——利用性感的對話來揭露兩個角色之間的激情。

我喜歡比蒂的電影，尤其是《性愛模特》，她用了非常誇張的特寫去拍攝演員皮膚，讓你彷彿可以摸到、聞到，甚至嚐到這些女演員。在性愛場面的拍攝上都具有某種儀式性，讓鏡頭跟著角色的慾望行動，因為是如此地自然，你幾乎就要相信攝影機並不存在，而我們正在偷窺一對真正的情侶做愛。

瑪麗亞・比蒂的其他著名作品

1. 七宗罪（*The Seven Deadly Sins*，2002 年）
2. 色慾（*Lust*，2002 年）
3. 快感柏林，1926（*Ecstasy in Berlin, 1926*，2004 年）
4. 束縛（*Silken Sleeves*，2006 年）
5. 天真的面具（*Mask of Innocence*，2006 年）
6. 昏迷（*Coma*，2007 年）
7. 浴缸中的男孩（*Boy in a Bathtub*，2007 年）
8. 繩縛旅館（*Strap-On Motel*，2007 年）

© Maria Beatty

第十章

輕鬆享受
Relax and Enjoy It

--

儘管帶有種種特殊性，色情片的本質依然還是電影，既然是看電影，就應該聽從你的感覺和需求，隨時隨地、想怎麼看就怎麼看。你可能喜歡進戲院看大銀幕，手上抱著爆米花，身旁還有人可以跟你討論劇情。你可能喜歡舒舒服服地在家裡看，手上握著萬能的遙控器，遇到無聊情節就快轉，遇到喜歡的地方還可以一直重播回味。也有可能，你只有在搭飛機的時候才能偷點空閒，看看最新的電影（感謝下載軟體和輕薄的平板電腦）。以上這些情境也適用於看色情片，只不過你可能需要多一點隱私，畢竟看色情片有個「副作用」，你知道的。

和成人電影獨處

我認為，你應該在一個讓你有感覺的地方看色情片，只要是能讓你興奮的地方，就是好地方。想要和你的按摩棒共度一段又長又爽的「自愛」時刻嗎？把沙發或床佈置得舒舒服服，點幾根香氛蠟燭，開瓶你最喜歡的酒。你想享受多久就有多久，也不用怕誰表現不好──只要記得為你手上的小兄弟準備備份電池，不然它沒電，你也沒戲唱了。

如果你出門旅行，遇上一個人待在旅館房間，只能無聊發呆的時候，你的筆電就是你的救星。你可以回顧一下 D 槽裡的好東西，要是有辦法上網，也可以試試線上色情片，要不和你的另一半一邊看同一部電影，一邊傳傳即時訊息討論內容也不錯（前提是你真的很想他），不然就放任自己在茫茫網海中找個可以聊天的陌生人吧！

在公司，如果哪天特別無聊或壓力特別大，把辦公室的門關起來，告訴同事你不想被打擾，要不就帶著你的平板電腦或智慧型手機（記得要先下載夠猛的片子），躲進一個隱密的地方享受（例如洗手間）。等你完事回到工作崗位上，包你充滿幹勁，連人都看起來年輕了好幾歲。

姊妹淘之夜

一部色情片，也可以讓一群姊妹淘們共度一個歡鬧的夜晚。如果大家都想試試看，沒人反對的話（這件事情應該要很好玩，所以讓大家都感到舒適是非常重要的），你們可以一起看片，討論片子裡的長毛男是哪裡性感（或為什麼你想跟另外那個黑髮女來段視訊網愛）。你也可以告訴姊妹淘們，上次你是因為試了片子裡的哪一招才把自己搞進醫院急診室裡。

和他／她一起看色情片

你也可以和你的伴侶一起看色情片，只要他（特別是男性）很清楚知道，和你一起看色情片，不是找你來當裁判，評斷是他還是片子裡的男演員比較猛；重點也不是把片子裡的每一招通通試一次，搞得好像在雜技團練功一樣──做愛就是做愛，好嗎？你的他也應該知道，一起看色情片是為了讓你們都放鬆下來，接著慢慢點燃慾火，最終目標是照著你們的步調，好好做個愛。最後容我再次提醒，如果你一定要一邊看片一邊吃爆米花，記得鹽放少一點。因為看著看著，你的手可能會伸到別的地方去，有些脆弱的部位承受不起被鹽巴擼來擼去啊！

在哪裡？怎麼看？你該如何享受色情片

下表列出了在不同的情況下看色情片的各種優缺點。

在沙發上

在電影院裡

在床上

和另一半

和女性朋友

使用平板電腦或智慧型手機

優點	缺點
沙發很舒服，而且又靠近廚房（拿酒）和浴室（可能需要沖澡）。只要把光線調暗一點，窗簾放下來，就是個親密的空間。	如果你沒有先確保這時候不會有朋友來訪，或者你媽不會突然闖進你家送吃的來給你，你可能會被當場目擊正在幹什麼好事。而且要不是因為聽到倒抽一口氣，或者鑰匙掉在地上的聲音，你還不知道自己已經被看光了。
現在沒有任何戲院映演後色情片（post-porn）[1]（有人要來發起影展嗎？）	毫無親密感可言，所以頂多只能當成做愛的調情前戲。但你事後可以買 DVD，隨時想看就能看。
這個我不予置評，到底是優點還是缺點……你的床耶我該說什麼？！	這個我不予置評，到底是優點還是缺點……你的床耶我該說什麼？！
你可以一邊看一邊做愛，可以大笑、擁抱、法式熱吻、愛撫、口交，你可以下指令：「咬我那裡」、「對、對」、「抱緊一點」、「幹我」，想講什麼都可以——你就是個色情片大明星，反而像是螢幕上那些演員正在欣賞你的演出。	你的伴侶，特別是男性伴侶，可能會把螢幕上演出的一切當真，到時候你就得想辦法把自己變成他想要的那種色情片明星。
你們可以把彼此逗得哈哈大笑、分享經驗，共度一段愉快的時光。	你們其中一人有可能興趣缺缺，卻沒說出來。
只要有 mp3 播放器或智慧型手機，整個城市都是你的私人放映室。還有，你知道淘氣愛芭（OhMiBod）[2]出的按摩棒可以連上你的平板或手機嗎？如果這不是優點什麼才是優點？！	平板螢幕很小，如果你看得太久，就會發現自己必須皺著眉頭、瞇著眼睛，才能分辨螢幕上在搖的是屁股還是奶頭。如果用智慧型手機看，只要一通電話打進來，你就什麼感覺都跑光了。

1 「後色情片」是由表演藝術家安妮寶貝所提出，指那些在本書中所提到過的獨立、女性主義式的色情片。
2 2006 年成立的美國情趣用品品牌，首創可與 iphone、iPad 等電子產品連結的情趣玩具。

旅伴

一個男人看色情片，通常他所需要的就是手和衛生紙。而我們女人在滿足自己的時候，何不找一個值得信賴的夥伴？現在，我們已經不需要屈就於看起來超像義肢、毫無吸引力的塑膠陽具，因為有更多美妙的情趣玩具等著我們挑選。

© LELO, www.lelo.com

Man
ife
sto

給成熟女性的成人電影宣言

Adult Films for Grown-Up Women: A Manifesto

女人終於現身！我們來，是為了改變有關色情的一切。

在這些為了成熟女性所製作的新成人電影中，我想看到女人自己決定該如何呈現我們的樣子。我想看女人就像個女人，像你像我這樣的女人，像一個有感覺、受過教育、有份工作的女人，可以是人母、人妻、離婚或者單身，可以是戀人、少女、熟女，可以很清瘦纖細也可以很豐滿窈窕，每一種在成人電影中出現的女人，都能坦然面對自己的性慾，享受每一場性愛。

女人表現性慾的方式其實是很激烈的，可能因此令某些男人無法接受。也許他們寧願相信唯一會想做愛的女人只限於蕩婦、妓女和辣妹，其他女性都是純潔天真的小動物。幾乎沒有男人願意相信自己的媽媽、姊妹、女兒，會對性有任何衝動或感覺，但事情的真相是：哈囉，不是只有珍娜‧詹森才能在床上鬼吼鬼叫，凡是人都有性慾好嗎？！

我不打算坐著空等色情電影業有任何回應，我也不認為他們會重新評估對女性性需求那些根深蒂固的概念。如果我們自己不有所改變，色情電影業的人也不可能為我們改變。

我們的社會向來不把色情片當一回事，認為這些影片不可能對生活其他層面造成影響。事實上，它會。色情片不僅僅是色情，色情片是一種論述，是一種討論「性」的方式，是一種觀看、理解男性氣質和女性氣質的方法。只是在色情片背後的種種論述和理論，幾乎是百分之百的男性本位（而且通常也充滿了性別歧視）。在這個領域中，幾乎聽不見女性的聲音，就像不久以前，你在大企業和政治圈中看不見女人的身影一樣。

我相信，女人擁有享受色情片的權利，當然也有參與論述的權力。我們必須成為創作者——成為編劇、製片、導演。

2010 年，我才成為一位母親不久。當我女兒進入青春期，看了她人生第一部色情片之後，我希望她可以從中獲得一些關於性慾、女性主義的價值和論述等等正面的訊息。我不要我女兒藉由洛可、納喬、啄木鳥、私密娛樂集團、閣樓這些演員或製片公司的電影，去理解色情片是怎麼一回事。並不是說我想刻意用某種女性主義的觀念，去審視現有的色情成人娛樂業，畢竟是男人創造了色情片的世界，這裡頭一定永遠都有男人的立場和角度。我接受，也尊重這一點。我只是希望這種男性的立場和角度不是唯一標準。我想要的，是可以容納多元聲音的色情片。

不管你喜不喜歡，現在我們正生活在一個色情飽和的社會中。在網路上、在媒體中，處處都有色情——色情已經走出陰暗的衣櫃。在這樣的環境下，女性以批判的姿態站出來，持續對色情片進行分析，挑戰色情片所傳達的價值觀，是非常重要的。

在女性主義興起的 1960 和 1970 年代，透過電影和廣告延續不斷的性別歧視，受到砲火猛烈的批評。今天的女性，需要把相同的批判意識轉向至色情片領域。我們不能只是轉過身不看，然後鴕鳥地想著色情片根本不重要，反正只有男人會去看而已。但是，就算真的只有男人看好了，男人所看到的、學到的，也會影響到我們女人——很多男人是透過色情片去學習和詮釋女性的性需求。

我相信，女人只要能對色情進行論述，參與創作，就能為我們創造一個向男性解釋女性性慾的絕佳機會，而且就某種程度上來說，會更加生動和清楚。畢竟還有什麼比讓女人來幫助男人掌握這些我們自己最了解，而對他們來說很困難的事情，更好的方式？

名人推薦

Celebrities'
Recommendation

你不可不知道的蕩婦政治學

文／性解放の學姊

- -

姊不知道大家是從什麼時候開始認識「性解放の學姊」，不過應該是在 # FreeTheNipple[1]之後吧？大家都認為 # FreeTheNipple 是一場爭取性別平等、身體自主的運動。沒錯！這兩者的確是 # FreeTheNipple 的訴求。 # FreeTheNipple 並不是鼓吹女性全面裸體解放，而是追求平等，希望我們的社會不再因為女性裸露而將之治罪，更希望我們的社會不再因為任何人的身體特質而給予不同的待遇與評價。

當我們繼續追根究柢地去問：「為什麼女性不能裸露？」的時候，我們會得到什麼答案？很多人可能會說：「女性裸露會引人遐想，讓人產生慾望」，可是為什麼男性裸體不是「猥褻」、不會引人遐想？（當然會！看到小鮮肉，姊癢死了！）我們的社會把女性當成是「無慾望」、「去性」的個體集合，女性的慾望必須被壓抑，所以男性裸露不會造成「猥褻」的問題，而男性的慾望則可以是張狂的，結果就變成「只有」女性裸露才會有猥褻的問題。

色情，也一樣。女性的慾望被當成不重要的事情，所以所有的 A 片都在為男性服務，都是從男性的視角出發，當代的色情文化對女性是一種剝削、壓迫的手段。在父權當道，所有的A 片都是男性的 A 片的社會中，女性自由展現與選擇「體驗色情」的方式非常有限，也難怪姊身邊有一堆從小到大都沒看過 A 片的女人。這些沒看過 A 片的「聖女」，除了在正規課程中學習到性之外，幾乎沒別的管道。所以她們的第一次性愛，通常就是課本中的那些無聊內容。她們的性，就是為了婚姻、為了生殖、為了她們的（異性）伴侶，根本不是為了取悅自己，產生愉悅的性。由性衍生出來的色情，也只是為了男人而存在。

九〇年代以來，針對色情的討論，女性主義者傾向以「把性找回來」（bring sex back in）為發展的目標。討論「性」本身的實踐，就是這本書最重要的核心概念。女性在性的實踐中，不是只有男性想像的那些像是護士妹、空姐、高跟鞋 OL，也不是都要大奶、很會叫、眼神空靈等「樣板」，我們希望可以在 A 片中看見自己。

如果我們希望看見自己，我們就得發展出很多種女性的樣貌。我們每個人被養成、社會化的

- -

方式不一樣，很自然地我們體驗性、幻想性的呈現方式也會不一樣。因此，當女性成為 A 片的創作者，多了不同女性的視角，量變產生質變，我們就能擁有比較多的主動性，而且奪回過去掌握在男人手裡的話語權。

性與色情，其實是一面照妖鏡，它們能徹底讓人知道這個社會對性別多麼地不公平，它們同時也將女性拉進一場戰爭。女性開始擁有武器，女性能夠現身。這本書不只是性解放與蕩婦的指南，也是為了消除社會中不平等的性別結構，更是為了對抗「性的階層化」，翻轉性別結構，呈現性少數的多元樣貌。

不要猶豫了，快點在辦公室發起團購吧！

1　解放乳頭運動。2014 年，美國女權運動者與導演 Lina Esco 拍攝影片《解放乳頭》（Free the Nipple），試圖喚起公眾對於性別平等議題的注意與討論。2015 年 3 月 26 日，冰島女學生 Adda Smaradottir 為了抗議臉書將女性半裸照片下架的審查機制，在學校發起解放乳頭運動，募集女性志願上傳裸露上身的照片到臉書或推特（Twitter）並加註標籤「# FreeTheNipple」，這個運動隨後擴展到世界各國。

筆者簡介

「性解放の學姊」是台灣的女性主義臉書社團，由「一群性愛成癮、沒有尺（恥）度的女性主義者」組成，旨在帶給社會大眾不一樣的性別觀點。因為響應解放乳頭運動（Free the Nipple）而在臉書迅速累積超過 6 萬粉絲，曾遭到檢舉而被臉書關閉，後來延伸出「性解放の學姊 2.0」專頁。

推特網頁 https://twitter.com/sisterssaying/media

來自慾海
好朋友的消息

文／許璨元

--

長久以來，願意跟我保持交心的朋友們都知道，我向來是個低調、平實只差沒把溫良恭儉讓刻在背後當家訓的風一般女子。即使近幾年，只要在世界第一搜尋引擎內打入我的俗名，就會跳出一串「該女月看150部A片還邊扒便當邊修馬賽克」的肉食女形象，但我依舊堅持，自己的靈魂還是那名遷居在阿爾卑斯山上的少女，只差沒邊旋轉邊吟唱邊讓小鳥停在我的指尖上！這樣的自我催眠經年累月下來還算成功，直到最近因為寒舍喬遷緣故，我被迫整理了從五歲堆砌到三十五歲的人生雜物，嗨這個 moment，燃點起少女心中的一團火～我竟然在那白蟻安居樂業十代同堂的陳年書櫃內，發現了一個早被遺忘隱藏但終將「出櫃」的殘酷事實！那就是，我找到了青春時期最愛的一本書。天知道我多麼想要纖指輕挽髮鬢，朱唇幽幽吐出《追憶似水年華》或《查拉圖斯特拉如是說》這種有氣質的書名，不然起碼也要是《尼羅河女兒》這類有著閃亮少女心的漫畫吧？沒想到這本被我珍藏在書櫃底層、書皮還不忘用哈哈書套小心翼翼保護著的心靈讀物，書名竟然叫做《情山火海》。WTF！！沒錯！就是那種今日會取名叫《首席總裁，我的霸道老公》或是《猛男總裁我還要》的廉價羅曼史小說，封面上還站著一位開大V領的性感胸肌洋腸男朝著我猛調情微笑，翻到底就是本不折不扣的少女A書，Good！原來老娘體內不只住著一位高山少女，還有個慾海尤物常伴左右。

事實上，沒啥好羞恥的！我相信每個女孩或女人心裡都有一位來自慾海的好朋友，她陪伴我們一起正視情慾，理解自己對性愛的想像和期望。根據全球最大情色網站「Pornhub」的調查，在網路上觀看成人影片的網友至少有四分之一是女性；有如此顯著的女性客戶需求，卻只有單一的男性霸權內容可看，豈不怪哉？因此在歐洲，有 Erika Lust 等女性導演率先疾呼翻轉A片，並以實際行動來拍攝女性情慾電影。而在亞洲，最大的情色文化輸出國日本，更是早已嗅出這個趨勢，積極準備搶攻這塊女性成人市場大餅，例如 Silk Labo 或 LaCoviluna

--

這幾個專門製作以成年女性觀眾為對象的日本女性取向 AV 品牌，從導演到編劇到現場工作人員，全部都是由女性擔任，以徹底地反映女生需求。在演員部分，相較於傳統只扮演打椿機功能、外表和行為都讓女性倒彈三丈的男優設定，這些女性向 AV 的男主角都是超高顏值且舉止有禮的花美男，基本上就是走傑尼斯偶像演出 AV 的概念。但除了男主角好看以外，女性向成人影片和傳統最大的差異，還是在於影片內所呈現出的兩性價值觀上，也就是平等尊重女性、以親密情感為前提的性愛，而非過去一味強調「被上就是福、硬上更是爽」的男性沙文劇情。

另外，像專門架設給女性觀眾收看的成人網站 Girl'sCH，至今註冊會員已逾 1500 萬名，每月到訪人數更達 200 萬人之多。而在台灣，我們也在 2014 年成立並開播了第一個以女性為服務目標的成人頻道「潘朵啦粉紅台」。這代表什麼？代表現在的女性地位與網路發達，已帶給了女性足夠的權利和資訊去自由選擇，而自由選擇帶來了更多歡愉，我們可以陪著體內慾海好友在電視或電腦前用更適合的方式來「愛」自己，用女性感受及視角在情色影片中找到「自己」。我們渴望更多元，更現代的女性成人娛樂服務能滿足彼此，也期許更多女生能有勇氣顛覆性與情色片中，傳統男性主場的既定規則；啟發自己在性愛方面的真實需求，承認並肯定你我都有享受性愉悅的權利。

很高興有機會能代表我體內的玉女及慾女，向大家推薦這本比《情山火海》更精彩的《好色：女導演教妳怎麼 A》，在我心中，《好色》是本指南，教會所有女性如何選擇最適合自己的情色（片）類型；「好色」也是個得來不易的肯定句，好者女子也，色者情慾也，意味著經過這麼長久的奮鬥後，女性終於也開始擁有情慾發聲的平等意識。謝謝 Erika Lust 透過《好

色》這本書，送給台灣女性最淺顯易懂的一句概念：「什麼是女性專屬的情色片？只要這部片沒有性別歧視，那它就是了！」

沒錯，女生要的，其實就是這麼簡單！

筆者簡介

潘朵啦成人娛樂總經理，肉體奔四，心智十四，50% 慾海尤物＋ 50% 白鳥麗子，最常犯的症頭，學名稱「文字使用倦怠症」，白話叫「該死的我又詞窮」，在此要特別澄清！我已經沒有月看 150 支 A 片，還邊扒便當邊修馬賽克了（認真貌），我最近都改吃麵。

潘朵啦成人娛樂 Pandora

一群經歷過「AV 石器時代」的五、六年級生，趁著人生第一顆威而鋼吞下肚之前，為了一圓年少夢想，讓 AV 也能跟 HBO 一樣好看，讓台灣兩性都能擁有最高標準、最高畫質的終極成人娛樂享受，歷經兩年一萬多小時的熱血奮戰，終於與東洋神秘島國最強 AV 品牌及歐美情色先驅 Playboy、歐洲情慾女王 Erika Lust 等達成合作，所有影片全數第一手授權、所有影片全部 TRUE HD 高畫質呈現，將最優質的影片搶鮮空運來台。

2012 年，Pandora 正式進軍台灣數位電視平台，2013 年潘朵啦高畫質玩美頻道強勢開台；2014 年潘朵啦高畫質粉紅頻道開播，首創女性成人娛樂新體驗。2015 年起更推出「潘朵啦移動享樂」，專為行動裝置用戶提供最高畫質及選擇的影音平台服務。女神匯集，男神盡出，想要隨地、隨意的自由享樂空間？您只需要手指、螢幕，以及潘朵啦 Pandora。

國家圖書館出版品預行編目(CIP)資料

好色：女導演教妳怎麼「Ａ」/ 艾莉卡.拉斯特(Erika Lust)作；
莊丹琪譯. -- 初版. -- 臺北市：大辣出版：大塊文化發行,
2015.08　面；　公分. -- (dala sex ; 34)
譯自：Good porn : a woman's guide
ISBN 978-986-6634-52-9(平裝)1.電影片 2.色情 3.影評
987.89　　　104012083

照片與插畫提供
照片

Pablo Dobner / Guerrilla Girls / Richard In / Jalif / Anna Span / Erika Lust / Vanessa Glencross / Ovidie / José Rico / TheNotQuiteFool / Florent Gast / Pascal Lemoine / Chat Singh / VanessaGX / loki777

插畫

Marion Dönneweg / Luci Gutierrez / Raimon Bragulat / Filip Zuan / Pau Santanach / Alberto Gabari / Tassilo Rau

not only passion

這些是男人想看的Ａ片